신춘문예 출신 작가이기도 한 저자가 미술가 여섯 명의 작품과 생애에 대한 책을 썼다. 미술에 대한 다른 많은 책과는 달리 이 책에서 작품들은 오로지 감정적이고 미적인 감상의 대상으로만 등장하지 않는다. 저자는 풍부한 자료와 정보를 통해 미술가와 그들의 작품들을 당대의 사회와 문화 속에 자리 잡게 하고는 친근하게 이야기를 풀어나간다. 해부학의 역사, 종교개혁과 권력의 복잡한 내막, 가난한 미술가들의 사회적 상황, 유럽 부르주아 사교계의 일면, 나아가 핵폭탄을 둘러싼 미술가들의 입장 차이가 흥미로운 다큐멘터리처럼 펼쳐진다. 그림에 대한 이야기가 몇 번이고 그 그림을 다시 들여다보게 만든다면 이미 절반 이상 성공한 것이다. 『세 번째 세계』는 바로 그런 책이다.

• 김남시 (이화여대 조형예술학부 교수)

미술의 사회사랄지 예술의 사회사랄지, 이런 이야기가 나오면 겁부터 난다. 영양은 있다지만 씹어 삼키기 힘든 건강식품 같지 않을까 걱정된다. 그런데 이 책은 다르다. 미술사 이야기보따리를 푸짐하고 감칠맛 나는 한상차림으로 풀어놓는다. 화가와 작품 하나하나의 사연에 홀려 한참을 읽노라면, 어느덧 근대 파리의 뒷골목을 산책하는 나 자신을 발견한다. 맛뿐 아니라 영양도 뛰어난 음식 같다. 철학과 미학에서 말하는 모더니티란 무엇인가 궁금한 분들을 위한 훌륭한 안내서이기도 하다.

• 김태권 (만화가)

마치 친근한 목소리에 실려 오는 옛이야기처럼 페이지가 술술 넘어가는 이 책은 단지 작품 탄생의 배경을 말하고 있다기보다는 작품이 이 세상에 등장할 수 있었던 다면적인 사회적 조건들을 조명하고 있다. 정신사 및 형식사로서의 미술사가 역사보다는 미학에 좀 더 무게를 두고 있다면 사회사로서의 미술사는 역사의 일반적 의미 그대로, 즉 사람에게 일어난 일에 대한 기록으로서 기능한다. 독자들은 한 챕터 한 챕터가 왼손에 쌓여갈수록 책에 수록된 작품과 작가에 대한 이해가 입체적으로 일어서는 것을 느끼게 될 것이다.

• 박정훈 (사진작가, 기타리스트)

미술은 철학에 대한 시각적 대응물이다. 철학이 각 시대의 환경적 요소에 근거하여 인간의 감각에서부터 인간과 함께하는 그 모든 서사들—역사, 과학, 지식 등—을 저변에 두듯이, 미술 역시 이와 다르지 않다. 이 책은 '지식의 유기적인 총화' 바로 그 지점에 서서 '인간'이 중심이 되었던 시기에 자리했던 예술가들을 그들이 속했던 시대적·사회적 문맥 한복판에서 마주할 수 있게끔 배치한다. 그리하여 읽는 이로 하여금 거장 혹은 마스터피스에 대한 순전한 미화나 신비적 시선을 거두고, 인간의 시대를 관통하며 그들의 활동을 추동해왔던 요인들로 흥미롭게 접근해 나아가는 지식의 동선을 밟아보게끔 하는 것이다.

• 최윤정 (독립큐레이터, 미술비평가)

이 책은 미술에 관한 책인 동시에 역사책이다. 즉 미술을 통해서 본 '이야기'다. 의식적이든 그렇지 않든 작품 속에 넣어진 세상 이야기들을 가지고 새롭게 그림을 보고, 새롭게 역사를 구성한다. 저자의 말대로 예술(정신적 세계)은 언제나 그 기반이 되는 물리적 세계의 문화와 정치, 사회적 맥락을 품고 있다. 그러기에 이 책의 시작은 적어도 그렇게 포획된 작품들의 '그것'들을 풀어냈다. 그것은 역사이거나 이야기며, 그림 이야기이다.

모든 유기체는 주위 환경의 변화 속에서 일정한 양의 특성만을 선택적으로 수용한다. 그리고 그 선택은 일반적으로 의식에 의한 것이라기보다 그 사회를 규정하는 상징질서에 의한 것일 가능성이 더욱 높다. 이렇게 전제를 하고 보면 이 책은 선택적으로 수용된 거대한 역사가 아니라 그림 속에 미세하게 드러난, 작품에 의해 선택된, 거대한 역사에서 선택되지 않은 (배제된) 역사의 이야기이고, 삶의 주름들이다. 이 책은 참 재미있다.

• 이윤호 (이문회우 아카데미 원장)

세 번째 세계

세 번째
세계

우리가 몰랐던
그림 속 시대와 역사

김채린 지음

Holy
WavePlus

시대를 앞서는 예술가는 없다. 예술가가 곧 시대이다.

— 미국의 위대한 무용수 마사 그레이엄Martha Graham

차례 ∾

머리말 ⟋

　데카르트Renè Descartes는 세계를 정신과 물질 그리고 신이라는 세 가지 요소로 보았다. 그러나 그는 물질과 정신이 어떻게 연결되어 있는지 설명하는 것에 완전히 실패하였고 그저 물질과 정신이 각각 독립된 세계를 이루고 있는 것으로 보았다. 물론 데카르트를 새롭게 구명할 만한 여지가 전혀 없는 것은 아니지만 일반적으로 그의 세계관은 현대 과학과는 잘 맞지 않는 것으로 받아들여지고 있다.

　이 세계를 어떻게 볼 것인지, 이 세계를 어떻게 구성하고 인식할 것인지는 여전히 중요한 문제이다. 철학은 물질과 정신 그리고 그 산물들이 어떤 연결 고리들을 갖는지에 대한 가설을 끊임없이 제시하고 있고, 과학은 그것을 계속해서 실험한다. 이에 많은 모델들이 제시되고 있는데, 특히 20세기 가장 유명한 과학 철학자 중 하나였던 칼 포퍼Karl Popper가 제시한 세계의 모델에 주목해볼 만하다. 포퍼는 데카르트와 마찬가지로 세계를 세 가지 요소로 나누었다. 그러나 20세기의 포퍼는 16세기 말에 태어나 17세기를 살았던 데카르트와는 달리 신

의 위치를 지워버렸다. 그리고 그 자리에 자신의 책 제목이기도 한 "객관적 지식 Objective Knowledge"이라는 단어를 넣었다. 포퍼는 그가 나누었던 3개의 세계 중 첫 번째에는 물리적인 것을, 두 번째에는 정신적인 것을, 그리고 마지막 세 번째에는 객관적인 지식을 위치시킨다. 이 마지막 세 번째 세계의 객관적 지식은 과학 지식을 포함한 실증 가능한 생각이나 이론, 신화와 예술, 인간의 문화 등을 모두 포함한다. 포퍼에 따르면 두 번째 세계는 첫 번째 세계로부터 나오고, 세 번째 세계는 두 번째 세계로부터 나온다. 다시 정리하면 물리적 세계에서 정신적인 것이 나오고 정신적인 세계에서 다시 문화의 세계가 나온다고 할 수 있다. 물론 신의 존재를 부정하고 데카르트적인 이원론을 부정하는 과학자라고 하더라도 물리적인 것으로부터 정신이 나온다는 것을 받아들이지 않을 수도 있다. 그러나 인간의 문화가 물리적인 세계와 정신적인 세계를 모두 바탕으로 하고 있다는 사실은 부정할 수 없을 것이다.

이것을 예술에 직접적으로 대입해서 생각할 수는 없겠지만 적어도 이와 비슷한 방식으로 설명을 할 수는 있을 것이다. 나는 그림을 볼 때마다 늘 궁금해하는 것이 있다. 첫 번째로는 그림을 그리는 기술에 관한 것, 두 번째는 그림이 그림만의 역사에서 갖는 의의, 세 번째는 그림이 그려졌던 시간적·공간적 위치이다. 그림은 분명 물리적 세계를 바탕으로 하고 있다. 그림이 소재로 삼은 물리적인 대상이 있고, 그 대상을 어떤 물리적 도구와 재료를 사용하여 표현한다. 원근법, 인간의 시각과 착시, 색채 연구 등이 물리적인 대상이나 물리적인 표현 방식과 직접적으로 연관된다. 그리고 미술사가 있다. 그림을 이해함에 있어 미술사의 중요성은 굳이 설명하지 않아도 될 것이다. 쉽게 말해 피카소의 그림을 미켈란젤로의 시대에 가져다 놓으면 피카소의 그림은 빛을 잃게 된다. 그 반대의 경우도 마찬가지이다. 사실 이제까지의 그림에 관한 많은 책들이 여기까지는 도착했다고

말할 수 있다. 그림의 표현 방식에 대해 설명하는 책, 그림의 도상을 설명하여 그림의 내용이 무엇인지 파악할 수 있게 도와주는 책, 그리고 미술사와 연관된 책들은 쉽게 찾아볼 수 있다. 그러나 나의 마지막 질문에 답변해주는 책은 쉽게 찾기가 힘들었다. 물론 그림에는 시간과 공간에 관한 정보가 들어 있다. 그림 양식을 보면 대충 몇 세기에 그려진 그림인지 알 수 있다. 그림의 소재나 그 속에 담겨 있는 이야기를 들여다보면 대충은 어디에서 그려졌는지도 알 수 있다. 그리고 모든 그림에는 친절하게도 작품이 그려진 연도와 작가가 필수적인 정보로 제공된다. 그러나 내가 의미하는 시간과 공간은 단순히 이것만을 의미하는 것이 아니다. 그림은 그것이 그려지게 되기까지 시대와 역사가 그 그림을 품고 있어야 한다. 그렇기 때문에 그림은 역으로 그 시대와 모든 것, 그러니까 당대의 문화, 종교, 철학, 정치, 사회, 과학을 가로지를 수밖에 없게 된다. 이것은 그림의 본성이다. 어떤 그림이든, 적어도 미술사에 포함되어 있는 그림들이라면 모두 그 시대와 역사를 품지 않을 수 없다는 것이다. 즉 그 어떤 작품도 시대를 벗어나서 존재할 수 없다. 작품을 창조해낸 예술가들이 온몸으로 그 시대를 살아내고 있었기 때문이다.

나는 포퍼가 제시한 세계관에 전적으로 동의하지는 않는다. 그렇다고 정신적 세계가 물리적 세계를 바꿀 수 있다고 믿는 양자 신비주의자처럼 양자론을 오해하는 것도 아니다. 다만 내가 말하고 싶은 것은 물리적 세계와 인간, 그리고 인간의 정신과 그것들이 만들어내는 산물들이 일방적인 영향력을 갖는 것이 아니라 유기적인 연결 속에서 각각의 영향력을 부지런히 주고받는다는 것이다. 포퍼 식으로 이야기하자면, 그림은 첫 번째, 두 번째, 세 번째 세계의 순환적 흐름 속에 존재하고 있다. 나는 이 책에서 그동안은 미처 언급되지 못했던 그림의 이러한 부분, 즉 세 번째 세계 끝에 서 있는 그림으로서의 존재를 살려내고자 하였다. 그

림을 알기 위해 과학을 이해해야 하고, 그림을 알기 위해 역사와 정치를 이해해야 한다. 이것은 어떤 역사의 한 장면을 이해하기 위한 것도 아니고, 단순히 어떤 과학이 그림에 이용되었는지를 알기 위함도 아니다. 심지어 인간의 가장 개인적인 일면인 사랑과 질투, 그리움을 담은 그림조차도 그 사회를 담아내고 있다. 그림을 이해하기 위해서는 그 그림이 그려진 세계 전체를 이해해야 한다. 역으로 어떤 특정한 세계를 이해하기 위해서는 그림을 보지 않을 수 없다. 왜냐하면 그림은 세 번째 세계의 끝에 존재하고 있기 때문이다.

나는 철저하게 나를 기준으로 이 책을 써내려갔다. 책을 읽으면서 지명이나 사람 이름이 한글로만 표기되어 있어 원어를 찾기 위해 온종일 시간을 버리는 경험은 참으로 끔찍하다. 이 때문에 본문에 등장하는 지명은 알파벳으로 모두 병기하였다. 등장하는 사람들 역시 모두 알파벳으로 그 이름을 표기하였다. 지명과 이름은 가능한 한 해당 지역의 발음을 따르려고 노력했다. 작품의 제목은 가능하면 원제목을 살리려고 하였지만 일반적으로 영어가 통용되고 있는 경우는 영어 제목을 따랐다. 제목을 한글로 표기할 때는 가능하면 원제목을 번역하여 기록하였다. 이것은 제목의 번역이 틀린 경우가 생각보다 많았기 때문이었다. 제목의 번역이 틀렸음에도 불구하고 이미 너무 유명해져서 수정할 기회를 잃은 그림들도 있었으나 여기서는 이를 반복하지 않으려고 하였다. 또한 한참 앞에 나왔던 내용을 다시 뒤적거리려야 하는 번거로운 수고도 줄이려고 노력했다. 아마도 특별한 경우가 아니라면 이 책 어디서부터 읽어도 이해하는 데에는 큰 지장이 없을 것이다. 그렇다고 전체 구성의 흐름이 완전히 독립적인 것은 아니다. 아마도 순서대로 읽는다면 일부만 발췌해서 읽었을 때와는 다른 어떤 구조가 보일 것이다.

글 속에 종종 등장하는 부호와 표기 방식 역시 내 기준으로 정리되었다. 혹여 잘못된 점이 있다면 그것은 오롯이 내 책임이다.

또 한 가지 반드시 말하고 싶은 부분이 있다. 참고했었던 문헌들은 대부분 첨부를 해놓았지만 직접적 연관이 없어 목록에 올리지 못한 책들이 많다. 그러나 그것들은 나의 생각들을 다지고, 바꾸고, 확신하게 하는 데 너무도 큰 역할을 했을 것이다. 아마도 여기 수록된 책들보다 세 배, 네 배는 많을 그 훌륭한 책들에 공을 돌리지 못해 미안하다. 이런 맥락에서 위키피디아Wikipedia와 각 대학들의 오픈소스들에 대해서도 말하지 않을 수 없다. 전 지구상에 분포해 있는 수많은 익명의 지식인들과 귀한 자료들을 데이터베이스화하고 인터넷에 공개한 뜻있는 사람들이 많다. 그들이 이루어낸 지식의 민주화는 참으로 위대한 것이었고 나 또한 그 혜택을 입었다. 그들의 이름을 일일이 알 수는 없지만 그들에게 늘 감사하다. 이 기회를 빌려 밝힌다. 그들 역시 세 번째 세계 안에 존재하고 있다.

일러두기

- 인명, 작품명, 책의 제목은 처음 등장한 경우에만 원어를 병기했다.
- 미술작품의 경우 홑화살괄호<>로 표기하였다.
- 단행본, 잡지나 신문과 같은 정기 간행물은 겹낫표『 』, 그 안에 수록된 글이나 단편, 논문을 가리킬 때에는 홑낫표「 」로 썼다. 원어로만 외국 서적을 쓸 때에는 이탤릭체로, 그 서적 안에 수록된 글과 논문은 따옴표" "로 표기했다.
- 인명과 지명은 해당 지역의 발음을 따르려고 노력했다. 다만 우리나라에서 일반화된 경우라면 그 표기를 따랐다.
- 본문에 수록된 도판과 사진 중 특별한 저작권자나 라이센스, 출처 표기가 없는 경우 그 출처가 위키피디아https://www.wikipedia.org임을 밝힌다.

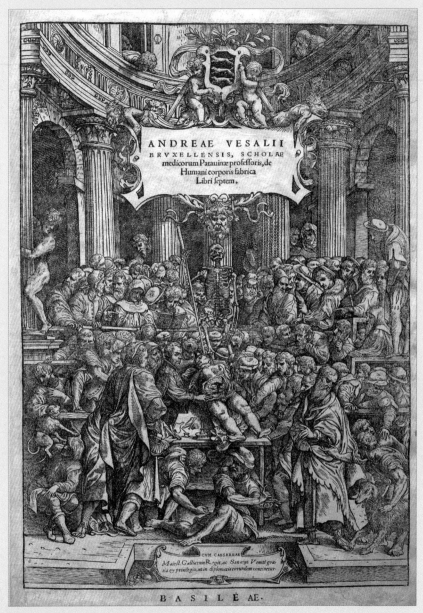

그림 1 『인간 몸의 구조에 대하여De Humani Corporis Fabrica』, 1543, 책 표지.

1

과학사에서 지워진 화가의 이름

미술이 얻은 성취를 과학이 뺏어가다

얀 스테판 판 칼카르

Jan Steven van Calcar 1499–1546

예술이 과학에 영향을?

　예술을 도마 위에 올려놓고 자르고 다지기보다 살아 있는 그대로 바라보기를 원한다면 당시의 사회라는 물속에 첨벙 넣어놓는 것이 좋을 것이다. 물고기가 활기차게 헤엄쳐 다니기 위해서는 물과 산소와 풀들, 영양분이나 먹이, 그리고 다른 물고기들도 있어야 한다. 예술도 이와 다르지 않다. 살아 숨 쉬는 그림을 보려면 그 그림이 그려진 사회의 문화와 철학, 정치, 그리고 사람들도 함께 봐야 한다. 그리고 또 하나, 과학도 빠질 수 없다.

　과학의 발달은 미술에도 막강한 영향을 미쳤다. 특히 광학과 화학은 더욱 그러했다. 그러나 이를 알고 있다 하더라도 예술이 과학에 이바지했다고 말한다면 고개를 끄덕일 이들이 많지는 않을 것이다. 사실 정확하게 이야기하자면 어떤 학문이 다른 분야에 영향을 끼쳤다고 말하는 것 자체가 옳은 말이 아니다. 이것

은 그저 전달하기 편하게 이야기하는 방식일 뿐이다. 광학과 미술의 관계도 그렇다. 과학이 미술에 영향을 미쳤다는 말이 맞는가? 미술 때문에 광학과 사진술이 더 발전한 것은 아닌가? 현대나 근대가 아니라 과거의 이야기라면 과학과 예술 중 누가 누구에게 영향을 미쳤느냐를 따지는 것은 더욱 무모하다. 왜냐하면 애초부터 무엇이 예술이고 무엇이 과학인지 모호한 부분이 많기 때문이다. 특히 해부학과 같은 학문은 더욱 그러하다. 그렇다. 나는 지금 해부학으로부터 미술 이야기를 시작하려고 한다.

미술로부터 시작한 해부학

고대 이집트에서는 익히 알려진 바대로 사람이 죽으면 아주 정교한 방식으로 매장을 했다. 그들은 미라를 만들며 인간의 몸에 대한 해부학적 지식을 축적했다. 그러나 이는 의학과 큰 관계가 없었다. 시체를 처리하는 사람들은 의사가 아니었고 사람의 몸과 장기는 죽음을 처리하는 사람들의 몫이었다. 사람의 몸에 관한 지식은 예술가들 역시 공유하고 있었는데 그들은 일정한 양식으로 그림을 그리기 위해 인체에 대한 이해가 필요했기 때문이었다. 그림 속에서 자칼의 머리를 한 신, 즉 죽은 자를 인도하는 신인 아누비스Anubis가 정의의 저울에 올려놓은 것이 무엇인지 보라.그림2 왼쪽에는 심장, 오른쪽에는 진실의 깃털이다. 저울이 어느 한쪽으로 기울지 않고 수평을 이루면 그 심장의 주인은 내세로 가서 영원한 삶을 누릴 수 있다. 이는 당시의 세계관에 대해서도 보여주고 있지만 동시에 고대 이집트인들이 심장의 모양에 대해서도 잘 알고 있었다는 사실을 알려주고 있기도 하다. 많은 학자들은 이와 같은 고대 이집트 예술품들을 보았을 때 예술가

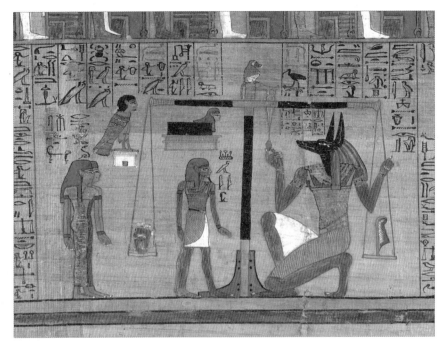

그림 2 『사자의 서 *The Book of The Dead*』 혹은 『아니의 파피루스 *Papyrus of Ani*』, 기원전 1250년경(고대 이집트 19번째 왕조), 파피루스, 42×67cm 중 일부, 대영박물관, 영국 런던.

들이 상당한 해부학적 지식을 갖고 있을 것으로 추측하고 있다.

고대 그리스의 예술가들 역시 해박한 해부학적 지식을 갖고 있었을 거라고 우리는 쉽게 짐작할 수 있다. 고대 그리스 조각 작품들을 보면 정말 대리석으로 만들어진 것인지 만져보고 싶어질 만큼 사실적으로 몸을 표현하고 있다. 돌로 만들어졌음에도 근육과 뼈는 물론 핏줄과 힘줄까지 정말 생생하다.[사진1] 심지어 남자를 조각한 작품들은 두 개의 고환이 불균형을 이루는 것까지도 정교하게 묘사되어 있다. 사실 크리스 맥머너스Chris McManus라는 학자는 이와 관련하여 2002년

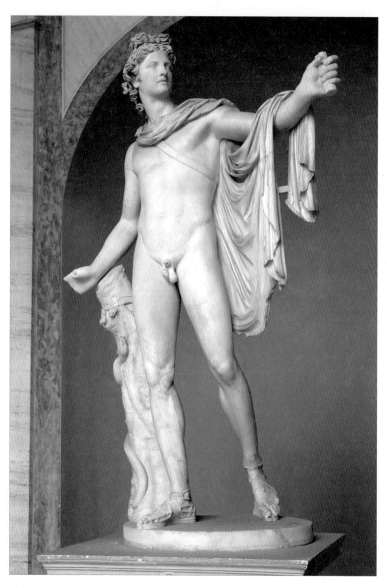

사진 1 레오카레스Leochares, <벨베데레의 아폴로*Apollo Belvedere*>, 기원전 350-325, 120-140년경 복제, 대리석, 224cm, 바티칸 미술관, 바티칸 시. (사진: Livioandronico2013)

괴짜들의 노벨상이라고 불리는 이그 노벨상Ig Novel Prize에서 의학상을 수상한 바 있다. 그의 논문 제목은 「남자의 음낭 불균형과 고대 조각Scrotal Asymmetry in Man and in Ancient Sculpture」으로 여기서 그는 고대 그리스 조각상들이 오른쪽보다 왼쪽 고환이 더 크게 조각되어 있지만 실제로는 오른쪽 고환이 더 크다는 연구를 발표하였다. 물론 관찰력이 좋은 사람이라면 논문을 참고하지 않더라도 그리스 조각상들의 이상한 점을 발견할 수 있을지도 모르겠다. 하지만 너무나도 사실적으로 만들어놓은 그 조각상들을 보고 있노라면 실제와는 다른 묘사조차도 뭔가 이유가 있을 것 같다는 생각마저 든다. 혹자는 너무 정교하게 만든 조각들 덕분에 실제 인간 남자들의 고환이 평균적으로 어느 쪽이 더 큰지 연구하게 하였으니 예술이 과학에 기여했다고 유머러스하게 말할 수도 있을 것이다. 그러나 이 정도만으로 예술과 과학의 상관관계를 논하기에는 아쉬운 점이 많다.

레오나르도 다 빈치의 해부학

　실제로 회화와 조각은 단순한 관찰만으로는 이루어질 수 없고 그 이상의 많은 지식을 요구한다. 때문에 인체를 정밀하게 묘사하고자 하는 예술 사조의 시기에는 응당 해부학적 지식이 필요했다. 르네상스 시기가 그러했다. 고대 그리스, 로마의 예술과 학문을 되살리려고 했었던 르네상스 시기 역시 예술에 있어서 인체에 대한 묘사가 정밀했고 덕분에 쇠퇴해 있던 해부학마저 함께 부활시켰다. 그러나 이 역시 의학이 아닌 미술의 영역에서만 그러했다.

　『의학의 역사History of medicine』를 쓴 재컬린 더핀Jacalyn Duffin과 같은 학자는 그의 책에서 참으로 과감하게도 르네상스 미술가들은 곧 해부학자라고 말하기

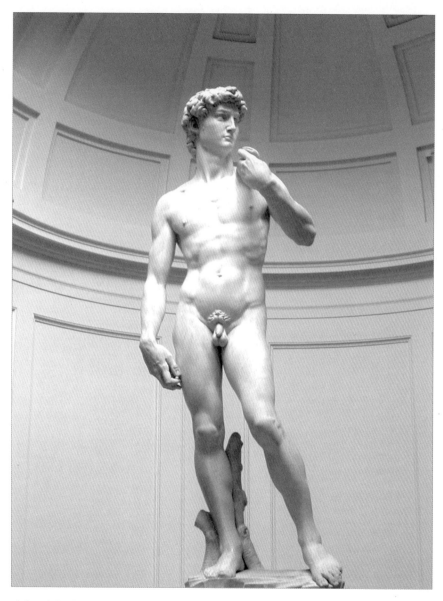

사진 2 미켈란젤로, <다비드*David*>, 1501-1504, 대리석, 높이 5.17m, 아카데미아 미술관, 이탈리아 피렌체.

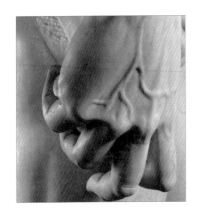

사진 3 미켈란젤로, <다비드> 부분.

도 한다. 그러나 사실을 알게 되면 이 말은 그다지 과감하지 않다. 미켈란젤로 Michelangelo di Lodovico Buonarroti Simoni의 다비드David 상을 보자.사진2-3 저 관절과 뼈, 힘줄, 그리고 순간의 움직임을 포착한 손의 근육은 그것이 돌조각으로부터 나왔다는 것을 잊게 한다. 생명의 번개가 저 돌조각에 떨어진다면 당장이라도 인간들과 똑같이 움직일 수 있을 것 같은 완벽한 구조가 아닌가. 조각가는 감히 신만큼 인간의 손에 대해 완벽하게 알고 있을 것만 같다.

아마도 레오나르도 다 빈치Leonardo di ser Piero da Vinci 역시 그러할 것이다. 모든 르네상스 미술가들이 해부학자라는 더핀의 말을 의심한다고 하더라도 최소한 다 빈치에게서만은 그 의심을 철회해야 한다. 실제로 다 빈치는 최소한 30명 이상의 사람을 해부했다고 주장했다. 어떤 학자들은 이 숫자가 과장되어 있다고 주장하고 있지만 해부가 사회적으로 금기였던 당시 그 숫자를 늘려 말할 이유는 없을 듯하다. 숫자야 어찌 되었든 중요한 것은 그가 사람을 사실적이고 자연스럽게 묘사할 수 있을 만큼 충분히 많은 몸을 해부해 본 것 같다는 점이다. 그는 해부와 관련해 200장이 넘는 페이지에 약 750개의 드로잉그림3을 남겼는데 이는

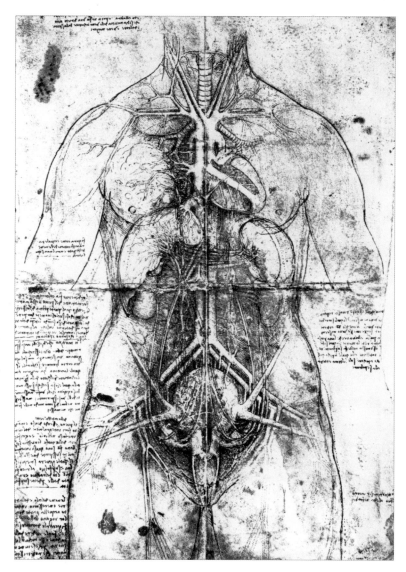

그림 3 레오나르도 다 빈치, <여성의 기본 장기들과 혈관, 방광, 생식 기관에 대한 드로잉*The Principal Organs and Vascular and Urino-Genital Systems of a Woman*>, 1507, 윈저 성 왕립 도서관, 영국 버크셔.

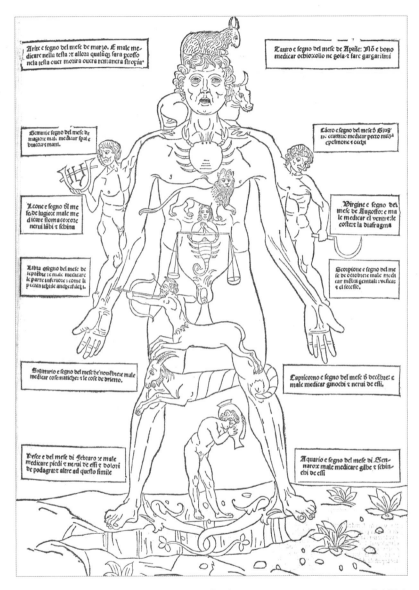

그림 4 요하네스 데 케탐Johannes de Ketham, 『의술서*Fascidulo De Medicinae*』, 1461, 19세기 복사, 종이에 인쇄, 20×28cm.

최소 10명이 넘는 사람들에 관한 정보이다.

그 시절 해부를 하는 장면을 상상해보면 우리는 어김없이 어두운 지하실에서 홀로 비밀스럽게 수술 칼을 든 미친 과학자를 떠올리게 될 것이다. 그러나 다행인지 불행인지 다 빈치가 해부하는 모습은 그와는 조금 달랐다. 해부를 하는 장면이야 어느 정도는 으스스하긴 했겠지만 모든 작업이 비밀리에 이루어지지는 않았다. 그가 해부를 할 수 있었던 것은 전문가가 도와준 덕분이었는데 그를 도운 이는 마르칸토니오 델라 토레Marcantonio della Torre라는 사람이었다. 지금이라면 그가 의사로 소개되어야 마땅할 터이지만 그 당시의 기준이라면 의사보다는 해부학자나 해부학 교수라고 소개해야 할 듯하다.

다 빈치가 그린 해부 드로잉은 오늘날 전문가가 보아도 손색이 없을 정도로 섬세하다. 당시 의학 교재로 사용되고 있었던 요하네스 데 케탐Johannes de Ketham의 『의술서Fascidulo De Medicinae』에 나와 있는 인체도와 비교해본다면 그 수준이 어느 정도인지 쉽게 짐작할 수 있을 것이다.그림4 물론 『의술서』에 등장하는 이 인체도는 사람의 몸이 어떻게 생겼는지 보여주는 것이 목적이 아니다. 이것은 병의 치료를 위한 그림으로 어떤 병이 걸렸을 때 어떤 시기, 즉 어떤 별자리의 시기에 몸의 어디에서 피를 뽑을 것인가를 보여주는 그림이다. 때문에 이와 다 빈치의 해부 드로잉을 단순하게 비교할 수는 없다. 그러나 적어도 몸에 대한 지식이 어느 쪽이 더 많은지는 저울질할 수 있을 것이다.

해부는 질병을 낫게 해주지 않는다

그런데 인간의 몸을 다루는 의사들이 왜 해부학에 관심이 없었던 것일까? 현

대의 우리라면 이런 질문이 생기지 않을 수 없다. 답은 간단하다. 의사들이 인간의 몸 자체에는 관심이 없었기 때문이다. 그렇다면 또 다시 의문이 생긴다. 몸을 다루는 의사들이 왜 몸에 관심이 없었던 것인가? 뭔가 아귀가 맞지 않는 느낌이다. 그러나 과거에는 의술에 있어서 인간의 몸이 어떤 구조를 갖느냐는 그다지 큰 문제가 아니었다. 현대의 의학으로서는 전혀 이해할 수 없지만 당시로서는 충분히 가능한 생각이었다. 인간의 영혼을 상정하고 그것을 믿고 있었던 그들에게 생명은 영혼과 관계가 있는 것이었다. 영혼이 형이상학적인 것으로 여겨지듯 생명 역시 그러했고 질병도 마찬가지였다. 특히 중세에는 기독교의 영향으로 질병을 신의 형벌이라고 여겼다. 그러므로 병자를 돌보기는 해야 하지만 그 병을 낫게 하려는 시도 자체는 인간의 오만이었다. 어떤 병에 걸렸다는 것이 물리적 문제일 수 있다는 생각은 정말 수 세기가 지나고서야 가능했다. 머리에 생긴 두통이 머릿속 혈관이나 신경의 문제라고 과거의 사람들이 어찌 알 수 있었겠는가? 그렇게 생각해본다면 아프다는 것을 그들이 지극히 모호하고 피상적인 문제로 받아들이는 것도 이해할 수 있다.

이런 입장이라면 그들이 해부학에 어떤 태도를 보였을지도 쉽게 짐작할 수 있다. 17세기의 철학자인 존 로크John Locke는 이와 관련해서 과거 사람들의 생각을 조금은 짐작할 만한 실마리를 남겼다. 그는 1668년에 쓴 "해부학Anatomica"이라는 글에 이런 대목을 써 놓았다.

"해부학은 의문의 여지없이 베거나, 머리에 구멍을 뚫거나, 몇몇의 다른 수술에 꼭 필요하다.……(중략)……그러나 해부학은 조야하고 민감한 몸의 부분들이나 생기 없고 죽은 체액을 보여줄 뿐, 아무리 성실하게 찾아보아도 사람이 어떻게 만들어졌는지는 물론 어떻게 병을 치료해야 하는지도 보여주지 않는다."

질병은 영혼의 상처

로크의 언급은 과거 사람들이 몸을 열어 보는 것과 병의 관계를 무관하게 여기고 있음을 보여준다. 로크가 살았던 17세기는 그나마 해부에 대한 빗장이 다소 풀렸던 시대였다. 하물며 1452년에 태어난 다 빈치가 살았던 시기는 어땠겠는가? 몸을 열어 본다 한들 뾰족한 치료는커녕 그 병을 알아보지도 못했던 시대이다 보니 해부학은 의학이라는 분야에서 무력했다. 해부학이 무력하니 응당 외과도 무력했다. 마취제도 없이 살아 있는 사람의 몸을 열어 수술을 할 수도 없고 설사 간단한 수술을 한다고 하더라도 살을 찢고 사지를 자르는 고통에 비하면 차라리 죽음을 택하는 게 나을 정도였다. 문제는 그것만이 아니었다. 쏟아지는 피와 세균 감염은 생존 확률을 희박하게 해 수술 자체가 죽음의 이유가 되는 경우가 더 많았다.

이런 이유 때문에 예전에는 내과와 외과가 전혀 다른 분야였다. 그 옛날의 외과는 어떤 질병을 치료하는 것이 아닌, 문제가 생긴 몸의 부분을 파내거나 뽑아내는 분야였다. 몸은 그저 물리적인 것일 뿐이고 질병은 물리적인 것을 넘어서는 그 무엇이었다. 그러다 보니 내과와 외과가 지금처럼 동등한 위치는 될 수 없었다. 내과 의사는 지금과 마찬가지로 과거에도 의사Doctor였지만 외과 의사는 의사가 아닌 외과이발사Barber-Surgeon로 불렸다. 그들은 의사라기보다는 이발사에 가까웠다. 이발소의 삼색등에서 흰색은 붕대를, 빨간색은 피를, 파란색은 정맥을 상징하고 있다는 사실은 많이 알려진 상식이다. 그러나 이와 같은 것들이 우리의 예상처럼 면도를 하는 날카로운 칼과 그로 인한 상처, 피, 그리고 그 상처를 감는 하얀 붕대만을 의미하고 있지는 않다. 그보다 더 나아가 과거 이발사들이 그들의 이발관에서 손님의 아픈 이를 뽑고 종기에 고름을 짜내는 일을 흔히

했음을 우리에게 말해주고 있다.

물론 처음부터 이 세 가지 색깔이 외과이발소를 상징하는 색은 아니었다. 처음에는 흰색과 빨간색이 이들을 표시하는 색깔이었다. 이후 1540년 영국의 헨리 8세는 외과이발사들의 길드 구성을 허락하였는데 이때부터 진짜 이발사들과 외과의들을 구별하기 위해 자신들은 붉은색을, 진짜 이발사들은 파란색과 흰색 기둥을 썼다. 이 상징이 삼색등으로 바뀌게 된 때는 미국에서 자국의 국기 색을 모두 포함하면서부터라는 말이 있는데 정확한 사실인지는 확실하지 않다. 이것으로 미루어보아 삼색등의 색깔에 대한 의미는 아무래도 오늘날에 더 덧붙여지고 강화된 것 같다.

헨리 8세 때 영국의 외과이발사들이 그들만의 조합을 만들었던 것은 나름대로의 신분 상승을 꿈꾸었기 때문이었다. 1538년 헨리 8세는 종기 수술을 받았는데 이는 외과이발사들이 잡은 더없이 좋은 기회였다. 의사들, 지금으로 치면 내과 의사들은 이미 1518년 왕립 의사회Royal College of Physicians를 창립하여 의사들의 면허와 개업을 관리하고 있었다. 외과이발사들도 의사들과 비슷한 권리를 갖고자 노력하고 있던 중 때마침 헨리 8세의 수술에 성공하게 되고 이에 힘을 입어 그들의 길드를 구성할 권리를 인정하는 칙령을 만들어내고야 만다. 이는 당시의 궁정화가였던 홀바인Hans Holbein The Younger이 이를 기념하는 커다란 그림을 남길 만큼 역사상 중요한 사건이었다.그림5 당시 의사들만 긴 가운을 입었는데 이 칙령 이후 외과이발사들도 긴 가운을 입었고 이발만 하는 진짜 이발사들과 자신들을 구별하기 시작했다.

그러나 외과와 내과가 의학이라는 학문 아래에 함께 묶이는 것은 19세기가 되어서야 가능했으니 외과가 인정을 받으려면 아직은 머나먼 길을 가야 했다. 내과 의사들이 그리스어와 라틴어로 된 책으로 공부하고 대학을 졸업했던 것과

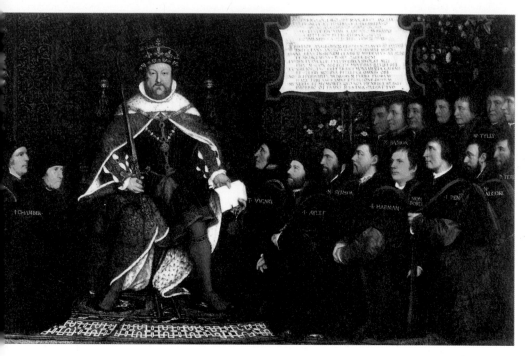

그림 5 한스 홀바인, <헨리 8세와 외과이발사들 *Henry VIII and the Barber Surgeons*>, 1543, 오크 나무에 유화, 180.3×312.4cm, 왕립 외과 대학, 영국 런던.

달리 외과이발사들은 글을 읽지 못하는 사람들도 많았다. 그만큼 외과이발사들은 사회적 지위가 낮았고 그들의 출신 역시 비천했기 때문에 대학에 들어갈 수도 없었다. 그러나 의사들이 대학을 졸업할 때까지 단 한 명의 환자도 구경하지 못했던 것과는 달리 외과이발사들은 처음부터 다른 외과이발사 밑에 들어가 환자를 보면서 일을 배웠다. 18세기 말이 되어서야 외과이발사는 전형적인 이발사부터 귀족 출신 엘리트까지 그 출신이 다양해졌지만 그때도 역시 도제로 일을 배워야 했다.

돌팔이 외과이발사

내과 의사는 아무것도 모르면서 치료하고, 외과 의사는 뭔가 알기는 하지만 치료는 못해주고, 정신과는 아무것도 모르고 아무것도 하지도 않는다는 농담이 의사들 사이에 있다고 한다. 오늘날의 의사들도 이런 농담을 하는 마당에 과거 의사들은 어땠을까? 사실 과거에는 외과든 내과든 하는 일은 미미했다. 특히 외과이발사들은 근대가 되기 전까지 고작 충치나 사랑니를 뽑거나 고름을 짜내고 살에 파고든 발톱을 처치하는 일, 혹은 티눈을 파내는 일 등을 했다. 그나마 이런 일들은 효과가 있는 일에 속했다. 외과이발사들이 가장 많이 했던 일은 사혈寫血이었다. 피를 뽑는 것은 동양만의 치료법이 아니었다. 앞에서 잠깐 보았던 요하네스 데 케탐의 『의술서』 속 인체도는 사혈의 교과서 같은 것이었다. 그런데 이들의 사혈 양은 소화가 안 되면 엄지손가락을 따 피 한두 방울을 보는 한국식 민간 치료법과는 차원이 달랐다. 과거의 이들은 피를 무려 1파인트pint씩 뽑았는데 영국은 파인트를 0.57L로, 미국은 0.47L로 쓰니 대충 200mL짜리 작은 팩 우유로 넉넉하게 계산해 세 개 정도는 받은 셈이다. 그 고통에도 불구하고 별 효과가 없었을 것은 당연지사다. 하지만 제대로 진단도 할 수 없었던 과거에 할 수 있는 치료가 무엇이 있겠는가? 그러다 보니 피를 뽑는 치료법은 서양이나 동양이나 수천 년을 내려오게 된 것이다.

그러나 외과이발사들이 늘 보잘것없는 일만 했었던 것은 아니었다. 우리가 보기에도 꽤 수술다운 수술을 하기도 하였다. 특히 매독에 걸려 코가 문드러진 환자들의 코를 복원하는 수술은 상당히 그럴듯했다. 15세기가 되면서 유럽에 매독이 퍼져나가기 시작하였다. 이방인들이 매독을 전염시킨다는 생각 때문에 이탈리아 사람들은 '프랑스 병', 프랑스 사람들은 '영국 병'이나 '스페인 병', 스페인 사

람들은 '나폴리 병', 즉 '이탈리아 병'으로 불렸고 때로는 신대륙으로부터 온 병이라고도 불렸다. 유럽에서 대중목욕탕을 완전히 사라지게 만들 정도로 매독이 유행했기 때문에 르네상스 시기의 코 성형 수술은 나름 성황이었다고 할 수 있다.

외과이발사들의 큰 수술 중 하나로 천공술이라는 것도 있었다. 이는 머리에 구멍을 내는 수술로 머리에 큰 상처를 입었을 때 부서진 뼛조각을 빼내기 위해 시술되었다. 그런데 이 천공술은 간질 발작이나 편두통, 정신병, 그리고 바보병을 치료한다는 명목으로도 실행되었다. 코 성형 수술에 비하면 말도 안 되는 수술이었지만 생존율이 50%는 넘었다고 하니 무서운 수술임에도 불구하고 생각보다는 많은 환자들이 살아남은 것 같다. 이 엉터리 수술을 화폭에 담은 몇몇의 화가들이 있는데 특히 중세 말과 르네상스 초를 잇는 위대한 화가 히에로니무스 보스Hieronymus Bosch의 그림은 이 수술에 대한 그의 생각과 당시의 인식이 담겨 있어 눈여겨볼 만하다.그림6

보스의 〈돌 꺼내기Cutting The Stone〉에는 독일어의 옛날 말인 고딕어로 "주인이시여, 돌을 꺼내주세요, 나의 이름은 루베르트 다스입니다Meester snyt die keye ras/ Myne name is Lubbert Das"라고 쓰여 있다. 루베르트 다스는 중세 독일 문학에 등장하는 바보이다. 참고로 이 문구는 영국의 밴드 와이어Wire의 노래 "미친 사람의 꿀Madman's Honey"에 등장하기도 한다. 그림을 살펴보면 외과이발사가 의자에 앉아 있는 환자의 머리를 째고 무언가를 꺼내고 있고 가운데의 수도사가 외과이발사를 향해 무슨 말을 하고 있는 것 같다. 아마도 수도사가 환자를 외과이발사에게 데려온 모양인데 이것으로 미루어보아 그는 다른 병이 아니라 중세 사람들이 말하는 바보병에 걸린 것 같다. 바보병은 아마도 정신병이거나 뇌에 문제가 있는 병일 것이다. 전통적으로 이런 그림에서 외과의사는 환자의 머리를 째고 돌을 꺼내야 하지만 이 그림 속에서는 식물의 알뿌리를 꺼내고 있고 그 알뿌리와

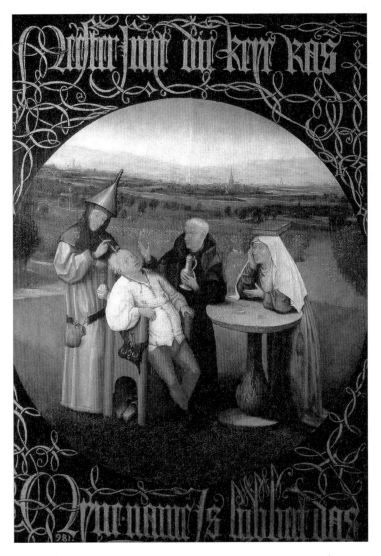

그림 6 히에로니무스 보스, <돌 꺼내기*Cutting The Stone*>, 1489-1516, 패널에 유화, 47.5×
34.5cm, 프라도 미술관, 스페인 마드리드.
: 그림에는 독일어의 옛말인 고딕어로 이렇게 쓰여 있다. "Meester snyt die keye ras/ Myne
name is Lubbert Das"

관계가 있는 듯한 꽃이 테이블 위에 놓여 있다. 아마도 이 꽃은 튤립인 듯싶은데 네덜란드에서는 전통적으로 '튤립 머리'라는 말이 미친 사람을 뜻하는 은유로 사용되고 있다. 테이블 위의 튤립은 환자만 가리키는 것이 아닐 수도 있다. 외과이발사는 머리에 깔때기처럼 생긴 모자를 쓰고 있는데 이는 그가 돌팔이라는 것을 보여주고 있다. 가장 오른쪽의 여인은 머리에 책을 올리고 중심을 잡고 있는데 이 역시 바보임을 뜻한다. 이 그림은 온통 바보들로 가득하다. 아마도 이 바보 같은 수술이 당시에도 썩 현명해 보이지는 않았던 모양이다.

미술은 늘 권력과 돈에 가까웠기 때문에 미천한 외과 수술 장면은 늘 풍속화의 영역으로만 남을 수밖에 없었다. 그럼에도 불구하고 길고 긴 미술의 역사 속에서 많은 화가들이 이와 관련한 그림을 남겼다.그림7-8 그 이유는 아마도 외과 수

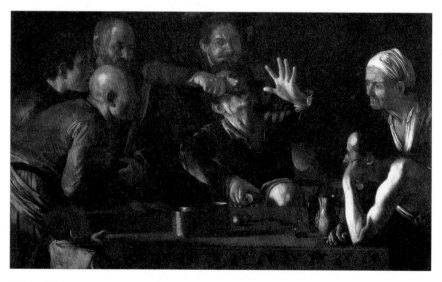

그림 7 카라바조Michelangelo Merisi da Caravaggio, <이 뽑는 사람(치과 의사)*The Tooth Drawer*>, 1607, 캔버스에 유화, 139.5×194.5cm, 우피치 미술관, 이탈리아 피렌체.

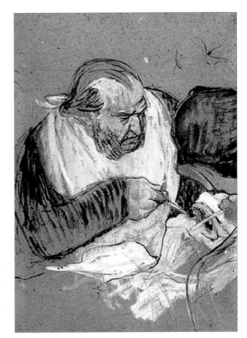

술 장면이 우리에게 친숙한 장면이면서도 강력한 기억이기 때문일 것이다. 사랑
니 하나 뽑지 않고 평생을 살아간 이는 없을 것 아닌가. 그렇게 생각해보면 외과
의 영역이 천하기 그지없었음에도 불구하고 내과보다 더 가까이 있었던 것 같
다. 그러나 우아한 아름다움을 지닌 그림을 갖고 싶어 하는 귀족들은 이런 그림
들에 관심이 없었던 것이 틀림없다. 카라바조나 툴루즈-로트렉이 그린 이를 뽑
는 그림들은 그들의 명성에 비해 다소 성의가 없어 보이니 말이다.

해부학이라는 순수 학문

외과가 의학의 경계에서 간당거리고 있을 때 해부학은 더욱 의학과는 거리가 있었다는 사실을 이제는 조금 이해할 수 있을 것이다. 해부는 그저 인간의 몸에 대한 순수한 호기심의 발로에서 시작되었다. 철학사가 아닌 의학사에서는 고대 그리스의 아리스토텔레스가 해부학자로 기록되어 있는 곳도 있으니 누가, 왜 해부를 했는지는 쉽게 짐작할 수 있다. 순수한 지적 호기심이 어디로 가서 어떤 실용적인 가치를 만들어낼지는 애초에는 아무도 짐작할 수 없다. 순수 학문이 중요한 이유가 바로 여기에 있다. 더 작은 것을 보고 싶다는 순수한 욕망은 어떤 실용적 가치도 가지지 않는다. 그러나 일단 나노 현미경을 만들어냈을 때, 그리고 그것으로 무언가를 보았을 때, 그때서야 비로소 나노 현미경으로 어떤 실용적인 일을 할 수 있는지 알 수 있게 된다. 처음 알파벳을 배울 때 무엇을 읽게 될지 알 수 없는 것과 비슷하다.

어쨌거나 순수한 호기심의 발로에서 시작된 해부는 그 어떤 과학적 가치를 갖지도 못했고 게다가 인간의 몸을 감히 헤집어놓는다는 데 대한 불쾌감 때문에 오랫동안 금지되었다. 기독교의 교리상으로는 심판의 날이 오면 몸과 영혼이 부활하게 되므로 시신을 훼손하는 일은 있을 수 없는 일이었다. 드물게 해부가 허용되는 것도 죄수에게 형벌로서 행해질 때뿐이었다. 13세기 중엽의 이탈리아 볼로냐Bologna에서는 전쟁 중 죽은 적군에 한해 합법적으로 해부할 수 있는 기회가 있었으나 이는 유럽 그 어느 국가에서도 쉽게 찾아볼 수 없는 일이었다. 다른 그 어떤 도시보다도 볼로냐는 해부에 대해 열려 있었지만 그렇다고 자유로웠다고 생각하면 안 된다. 볼로냐에서마저 14세기까지는 해부를 한 학생을 체포하기도 하였으니 말이다. 1404년에는 빈Wien에서 처음으로 해부를 공개적으로 시행

하였다. 이후 다른 나라들도 서서히 공개적으로 사람의 몸을 해부하기 시작했다. 특히 외과이발사들의 권익을 높여주었던 영국의 헨리 8세는 그들의 길드를 허락했던 1540년, 일 년 동안 4차례나 해부를 허락하였다. 유례없이 파격적인 일이었다.

그렇다면 궁금증이 생길 것이다. 1452년에 태어나 1519년에 죽은 레오나르도 다 빈치는 어떻게 그렇게 많은 사람들을 해부할 수 있었을까? 게다가 앞에

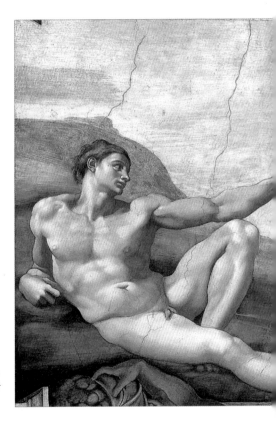

그림 9 미켈란젤로, <아담의 창조*The Creation of Adam*>, 1508-1512, 프레스코, 41.2×13.2m, 시스티나 성당, 로마 바티칸 궁전.

서 살펴보았듯이 그는 자신이 많은 사람을 해부했노라고 공개적으로 밝혔을 뿐만 아니라 많은 양의 드로잉까지 남기지 않았던가? 그것이 가능했던 이유는 바로 이탈리아의 특별한 르네상스 분위기 때문이었다. 르네상스 시기의 이탈리아에서는 진정 모든 것이 가능했다. 그것이 지적이고 아름다운 것이라면 말이다. 르네상스 시기들의 화가들은 비교적 쉽게 해부를 공부할 수 있었다. 미켈란젤로 역시 다 빈치와 마찬가지였다. 어떤 학자들은 미켈란젤로가 자신이 그린 시스티

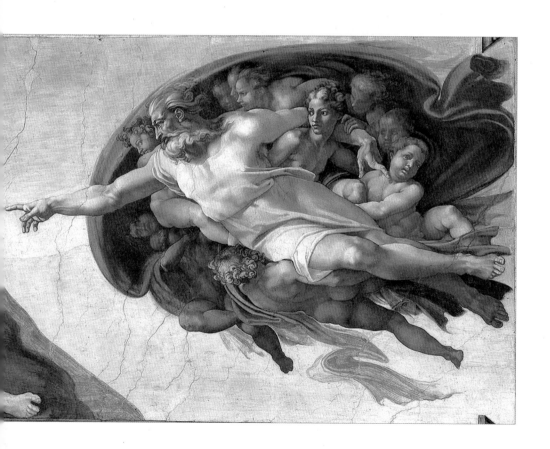

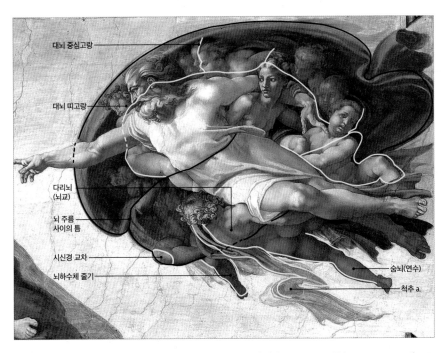

라벨:
대뇌 중심고랑
대뇌 띠고랑
다리뇌 (뇌교)
뇌 주름 사이의 틈
시신경 교차
뇌하수체 줄기
숨뇌(연수)
척추 a.

그림 10 미켈란젤로, <아담의 창조 *The Creation of Adam*>: <천지창조 *Genesis*> 부분, 1508-1512, 프레스코, 41.2×13.2m, 시스티나 성당, 로마 바티칸 궁전.

나 성당Cappella Sistina의 천장화에 인체의 해부도를 숨겨 놓았다는 주장을 펼치고 있는데 이런 주장 역시 눈여겨볼 만하다. 예를 들어 〈아담의 창조*The Creation of Adam*〉 중 아담과 손가락을 마주 대하는 신과 천사들의 모습이 뇌의 구조를 나타내고 있다는 것이다.그림9-10 이 주장이 다소 억지로 끼워 맞춘 듯하다며 썩 반기지 않는 사람들도 많지만 그렇게 의심만 하기에는 군데군데 꽤나 많은 단서들이 있다. 당시 바티칸에서 해부가 금지되어 있었기 때문에 미켈란젤로는 자신이 발견한 해부학적 지식을 그려놓고 지식에 대한 열망을 표출했을지도 모른다. 그가

여느 사제들도 두려워하지 않고 과감하게 정치적인 표현을 했던 것들을 기억해 보면 충분히 해부학과 관련된 그림들도 남길 수 있을 법하다.

어쨌거나 지적인 인간들이 미미하기는 하나 합법적으로 호기심을 채울 수 있었던 것은 유럽 사회에 대학이 등장했기 때문이었다. 대학은 순수하게 학문을 추구하는 곳이니 지적인 호기심을 채우는 것은 늘 권장되었다. 이탈리아의 볼로냐가 해부에 비교적 호의적이었던 것도 유럽 최초의 대학이 그곳에 있었기 때문이었다. 볼로냐 대학이 공식 문건에 등장한 것이 1088년이었다. 이탈리아는 오랫동안 모든 학문에 대해 진보적이었고 르네상스의 분위기까지 더해져 그들이 지닌 지적인 열정은 남달랐다. 게다가 이 무렵의 종교개혁 분위기는 당시 사람들의 종교적 사고를 훨씬 유연하게 만들어주었다. 유럽의 다른 대학들 역시 이탈리아 대학들이 지닌 분위기를 흠모하고 그들을 쫓아가기 시작한다. 토마스 쿤Thomas Samuel Kuhn이 쓴 1962년의 책 『과학 혁명의 구조The Structure of Scientific Revolutions』에서 말한 과학 혁명Scientific Revolutions이 이루어졌던 16, 17세기가 바로 이 시기와 맞물린다. 소위 과학이라는 학문은 이 시기에 중세적 관점에서 빠져나와 우리가 진정 과학이라고 부를 수 있는 단계에 진입하였다. 물리학, 화학, 생물학, 천문학, 의학이 각각의 영역을 구축하기 시작하였고 그러면서 각 분야의 전문가들이 생겨나기 시작했다. 대학은 이러한 전문가들을 전문가로서 양성하는 더없이 좋은 기구였다. 이러한 '과학 혁명'적 분위기는 해부학에 대한 금기라는 빗장을 푸는 데 큰 역할을 하였다.

어느 날 갑자기 등장한 놀라운 해부학 책

이런 분위기를 타고 많은 해부를 통해 인간의 몸을 연구하는 해부학자가 탄생하였지만 여전히 미술가들이 더 나은 해부학자였다. 대부분의 의학사 책에서 진정한 최초의 해부학자로 기억하고 있는 베살리우스Andreas Vesalius의 속사정을 파헤쳐보면 더욱 그러하다. 그를 최초의 해부학자로 기록하고 있는 책들이 많지만 1514년에 태어나 1564년에 죽은 그가 진짜로 처음 해부를 해본 학자는 아닐 것이다. 레오나르도 다 빈치의 해부를 도운 학자로 앞에서 잠깐 언급했던 마르칸토니오 델라 토레 역시 1481년에 태어나 1511년에 죽었으니 베살리우스보다 약간 앞선 해부학자였다. 뿐만 아니라 13세기와 14세기는 물론 그 이전에도 해부가 이루어진 것을 우리는 이미 살펴보았으니 해부학자라고 한다면 베살리우스가 태어나기 수백 년 전에도 존재했을 것이다. 그런데 왜 의학사에서 베살리우스를 최초의 해부학자라고 부르고 있는 것일까? 가장 큰 이유는 그가 정말 제대로 된 최초의 해부학 책 『인간 몸의 구조에 대하여De Humani Corporis Fabrica』(1543)그림11를 썼기 때문이었다. 그 이전까지는 앞에서 레오나르도 다 빈치의 해부도와 잠깐 비교해보았던 케탐의 해부도가 좋은 자료로 받아들여졌고, 갈레노스Aelius Galenus의 책이 해부학계의 성경으로 여겨지고 있었다. 케탐의 해부도가 조야했던 것은 익히 보았지만 최고의 해부학 서적으로 여겨졌던 갈레노스의 책조차 무려 1세기에 쓰인 책이었다. 나온 지 1300년도 더 지난 책이 베살리우스가 살고 있었던 시대까지 막강한 영향력을 미치고 있었던 셈이다. 갈레노스의 책이 해부학계의 성경이라는 표현은 그냥 하는 비유가 아니다. 해부학자들은 갈레노스의 책을 펼쳐놓고 해부를 하였고 해부한 몸이 책의 내용과 다르면 해부한 몸의 주인이 신의 뜻을 어기는 행위를 했다고 생각했다. 즉 책은 진리였고, 몸이

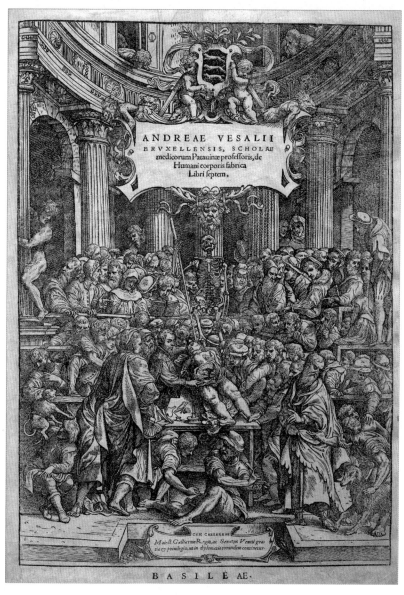

그림 11 『인간 몸의 구조에 대하여*De Humani Corporis Fabrica*』, 1543, 책 표지.

책과 다르면 그 몸이 잘못된 것이었다. 그도 그럴 것이 해부에 대한 금기가 있었던 당시에는 범죄자의 몸만을 겨우 해부할 수 있었다. 잘못을 저지른 이들이 잘못된 몸을 갖는 것은 이상할 것이 없었다. 해부에 대한 기회 자체도 적었던 당시로서는 1세기의 갈레노스의 오류마저 정정하기 어려웠다.

그러나 베살리우스의 등장으로 해부학은 진정으로 과학적인, 과학다운 발전을 이루게 된다. 그는 해부학계에 등장한 혜성과 같은 혁명가였다. 그런데 어떻게 베살리우스는 해부학계에 뜬금없이 나타나 해부학의 역사를 바꿀 수 있었던 것일까? 역사는 영화처럼 일순간에 일어나는 일이 없으니 베살리우스가 『인간 몸의 구조에 대하여』를 쓰기 전의 행적을 살펴보아야 할 것 같다. 뭔가 힌트를 얻을지도 모른다.

베살리우스는 브뤼셀Brussels에서 태어났다. 그의 할아버지 에베라드 판 베젤Everard van Wesel은 신성로마제국의 황제 막시밀리안 1세Maximilian I의 주치의였다. 물론 그는 내과 의사였다. 그의 아버지 안드레스 판 베젤Anders van Wesel은 막시밀리안 1세의 뒤를 이은 카를 5세Karl V의 약제사였다. 이외에도 그의 집안에는 의사 출신이 여럿 있어서 과연 명성 높은 의사 집안이라 할 만했다. 그러다 보니 베살리우스의 진로는 어느 정도 정해져 있었다. 그는 브뤼셀에 있는 루벵Leuven 대학에 진학하지만 곧 파리Paris 대학으로 옮겨 의학을 공부한다. 그는 대학 때부터 줄곧 해부에 관심을 갖고 있었다. 물론 가문의 분위기와는 어울리지 않는 호기심이었다. 그가 워낙 오래전 역사 속의 인물이라 그의 삶을 추적하는 많은 작가들은 그야말로 작가적 상상력을 발휘하고 있지만 가장 신뢰가 가는 언급들을 종합해보면 그는 친구들을 주동하고 리드하는 타입보다는 내성적이고 과묵한 사람이었던 것 같다. 당시 그가 다니던 파리 대학에서는 사람을 해부하는 일도 있기는 있었지만 매우 드물었고 해부학 수업 시간에는 주로 동물들을 해부했다. 베살리우스는 파리 대학의 해부학 수업뿐만 아니라 파리의 음지에서

도 자신의 호기심을 만족시킬 기회를 충분히 갖지 못했던 것이 분명하다.

베살리우스는 대학도 졸업하기 전 파리를 떠나게 된다. 카를 5세가 1535년 프랑스에 군대를 파견하자 그의 아버지와 함께 카를 5세의 원정길에 따라나선 것이었다. 2년의 전쟁이 끝난 후 베살리우스는 갈레노스의 저작들을 편집하여 책을 내는 데 노력을 기울였다. 그는 아직도, 여전히 갈레노스의 신봉자였고 기존의 해부학에 반기를 들고 있지 않았다. 그리고는 이탈리아로 가게 된다. 당시 이탈리아의 분위기는 해부학의 유토피아라고 할 수 있었다. 유럽의 다른 도시보다 해부에 대한 금기의 빗장이 훨씬 느슨했고 그 틈으로 지식인들의 욕망이 끓어 넘치고 있었다. 심지어 학생들이 몰래 묘지를 파헤쳐 비밀리에 해부를 하는 일도 있었다. 파리를 비롯한 다른 도시의 경우 시체 도둑은 베살리우스가 살았던 시기보다 1세기나 지난 후에야 등장한다. 18세기가 되면 해부를 위한 살인도 일어나지만 16세기 대부분의 유럽 도시는 해부에 대해 완전하게 문을 꽉 닫고 있었고 이런 도둑질은 상상조차 할 수 없었다.

그렇지만 이탈리아는 조금 달랐다. 이런 분위기 속에서 베살리우스는 파두아 Padua 대학에서 학위를 받고 그 대학의 해부학 교수가 된다. 그는 그곳에서 일 년에 서너 차례 공개 해부를 할 수 있었다. 베살리우스는 학생들이 학문에 대한 열정이 넘쳐 시체를 도둑질하는 경우도 있으니 공개 해부를 더 허용해달라고 요구했다. 모든 지적 호기심을 인정하는 이탈리아에서는 베살리우스의 요구를 받아들여 공개 해부 일정에 맞추어 범죄인을 사형하였고, 심지어는 사형 방법까지도 해부 계획에 따랐다. 이렇게 이 나라가 해부에 대해, 그리고 베살리우스에게 호의적이었던 이유는 그가 썼던 책들 덕분이었다. 베살리우스는 학위를 받은 이후 계속해서 해부학에 관한 책을 써서 출판했다. 물론 그의 책들은 여전히 갈레노스를 바탕으로 하고 있었다.

해부학의 역사에서 지워진 이름

그러던 중 1543년 베살리우스는 문제의 『인간 몸의 구조에 대하여』를 출판한다. 그런데 이 책이 의학사에서만 혁명적인 것이 아니었다. 베살리우스의 전작과 비교해도 이 책은 무척이나 새로웠고 과학적이었다.그림11 물론 과학적이라는 단어는 현대적 표현이다. 아마 르네상스 시기라면 이를 '예술적artistic'이라고 표현했을 것이다. 당시는 예술과 기술이 지금처럼 정확하게 구별이 되지 않았기 때문에 이 책은 과학적으로도 훌륭한 정보를 갖고 있는 과학 서적, 혹은 논문임과 동시에 미술적으로도 아름다운 작품이었다. 그런데 이 책은 어떻게 전작과는 다른 새로운 과학적 사실을 담을 수 있었을까?

아마도 베살리우스는 화가들이 해부학에 매우 친숙하다는 것을 잘 알고 있었을 것이다. 게다가 신성로마제국의 황제였던 카를 5세는 티치아노Vecellio Tiziano를 무척 좋아해서 그의 그림을 사 모으고 있었다. 앞에서 했던 이야기를 잠깐 기억한다면 베살리우스의 아버지가 카를 5세의 약제사였다는 사실을 떠올릴 수 있을 것이다. 그런 베살리우스가 티치아노의 화실을 찾아간 것은 어쩌면 당연한 일일지도 모르겠다. 그는 티치아노 화실에서 해부학에 익숙한 화가를 찾았다. 그 화가는 바로 얀 스테판 판 칼카르Jan Steven van Calcar라는 인물이었다. 현대의 우리들은 그의 이름이 익숙하지 않지만 우리나라에는 『미술가 열전』 혹은 『예술가 열전』으로 알려진 책 『가장 뛰어난 화가, 조각가, 건축가들의 삶Lives of the Most Excellent Painters, Sculptors, and Architects』에도 그의 이름이 등장한다. 조르조 바사리Giorgio Vasari가 1550년 출판한 이 책은 르네상스 예술가들의 삶을 발굴하여 예술사적으로 기술한 최초의 기록이라고 할 수 있다. 이 책에서 바사리는 "르네상스Renaissance"라는 단어를 처음 만들어 사용하였으며 지금도 르네상스라는 단어

가 널리 사용되고 있는 것이 증명하듯 이 책의 영향력은 매우 컸고, 지금도 그러하다. 판 칼카르가 티치아노만큼 훌륭한 화가로 미술사에 남아 있지는 않지만 적어도 인간의 몸을 해부한 그림들은 티치아노보다 더 뛰어난 화가였다. 바사리 역시 해부도의 달인으로 그를 기억하고 있다. 베살리우스가 쓴 『인간 몸의 구조에 대하여』라는 혁명적인 해부학 책과 그 이전에 갈레노스를 바탕으로 쓴 책들 사이에는 바로 이런 판 칼카르가 존재하고 있다.

베살리우스는 판 칼카르의 드로잉에 설명을 덧붙인다. 그리고 이것을 가지고 직접 바젤Basel로 간다. 1439년경 구텐베르크Johannes Gutenberg가 금속 활자 인쇄술을 만들어낸 이래로 바젤의 인쇄업은 상당히 큰 사업으로 발달하고 있었다. 이탈리아에는 지금의 우리도 잘 알고 있는 이탤릭체라는 글씨체를 만들어낼 만큼 뛰어난 필경사들이 있었고 그들의 영향력 때문에 인쇄업이 쉽게 발붙이지 못했다. 하지만 북유럽은 사정이 좀 달랐다. 북유럽에서 민중들이 일으켰던 종교개혁은 대중 속으로 파고든 책이 만들어낸 결과라고 해도 과언이 아니다.[1] 책은 종교만을 다시 생각하게 한 것이 아니었다. 그것은 인간의 이성을 자극하였다. 늘어나는 대학 또한 인쇄업을 더욱 발달시켰다. 인문학은 발달하였고 그것은 다시 과학과 기술을 자극하였다. 인간의 호기심은 그 한계를 알지 못했고 책은 이에 맞추어 분주히 출판되었다. 그리고 금속 활자로 만들어진 책은 더 많은 사람에게 읽혔고 더 많은 영향력을 미칠 수 있었다.

베살리우스는 판 칼카르의 해부도를 직접 들고 막대한 비용과 고된 여행을 감수하며 알프스 산을 넘어 바젤까지 갔다. 그리고 그다음은 우리가 예상할 수 있다. 베살리우스의 이름이 찍혀 나온 이 책은 전 유럽에 퍼졌고 그 후 수백 년이

1 2장을 보면 인쇄업과 종교개혁의 상관관계에 대해 좀 더 자세하게 살펴볼 수 있다.

지난 후에까지도 전해졌다. 그리고 그럼으로써 판 칼카르의 이름은 지워져 버렸다. 물론 지금 베살리우스의 업적을 폄하하려는 것은 아니다. 베살리우스가 아니었으면 해부학의 발달은 몇백 년 뒤로 물러났을지도 모르는 일이다. 지금 여기서 나는 베살리우스의 명예욕에 대해 이야기하려는 것이 아니라 우리가 잊은 이름 판 칼카르를 다시 꺼내고자 하는 것이다. 예술과 의학이 선명하게 구별되는 오늘날의 사고방식 때문에 오히려 판 칼카르의 놀라운 성취가 폄하되고 있는 것은 아닌가? 즉 예술가들이 이루어놓은 해부학적 성과가 어느 날 갑자기 등장한 야심차고 젊은 해부학자의 천재성으로 뒤바뀌어버린 것은 아닌지 생각해볼 필요가 있다.

해부학의 주체에서 해부학의 관람자로

『인간 몸의 구조에 대하여』가 나온 이후 해부에 대한 지식인들의 태도가 어땠을지 상상해보자. 그동안 믿고 있었던 갈레노스의 정보가 잘못된 것이라는 것을 안 순간 그들도 자신의 눈으로 인간의 몸속을 보고 싶었을 것이다. 빗장이 풀렸다고는 하나 언제 어디서든 해부가 가능한 것은 아니었다. 그들은 지적인 욕망과 합리적 논리를 갖고 있기는 하였지만 여전히 종교 사회에서 살고 있었다. 일 년에 겨우 몇 번 있는 공개 해부가 호기심에 굶주린 이들에게 만족스러웠을 리가 없다. 이 아귀들은 약간 열린 빗장의 틈으로 빠져나와 유럽 전체를 활보했다. 이들은 각 대학들이 연례행사처럼 행하는 공개 해부를 찾아 다녔고 도시는 이 행사를 후원했다. 공개 해부의 입장료를 받아 수익을 챙기는 대학들도 있었다. 17, 18세기에는 공개 해부를 보기 위해 전 유럽을 도는 해부학 여행이 생길 정

도였다. 냉장고가 없었던 시절 시체는 2-3일이면 부패하기 시작했기 때문에 신선한 시체를 찾아 유럽 각지로 떠나는 여행자들은 늘 신속하게 움직여야 했다. 해부학 여행의 끝은 응당 이탈리아였다. 베살리우스의 제자들이 자리 잡고 있었던 이탈리아의 대학들은 해부학의 성지였다.

이 시기의 미술 역시 공개 해부를 기록하고 있다. 우리가 잘 알고 있는 렘브란트 Rembrandt Harmenszoon van Rijn가 그린 해부학 강의 그림과 그보다 약간 앞선 시기의 미겔 얀스 판 미레펠트Michiel Jansz. van Mierevelt그림12의 그림이 대표적이라고

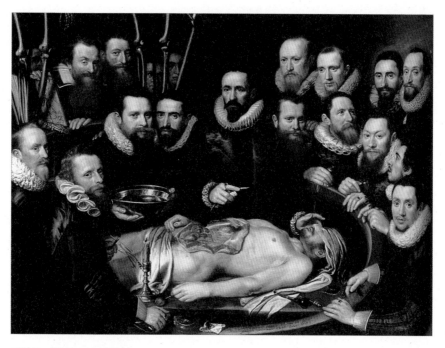

그림 12 미겔 얀스 판 미레펠트Michiel Janszoon van Mierevelt와 페터 판 미레펠트Pieter van Mierevelt, <빌름 판 데르 미이르 박사의 해부학 강의Anatomy lesson of Dr. Willem van der Meer>, 1617, 캔버스에 유화, 150×255cm, 프린센호프 시립 미술관, 네덜란드 델프트.

할 수 있다. 이 그림에서 다른 이들의 얼굴을 바라보는 유일한 인물이 있다. 그가 바로 미겔의 아들 페터이다. 페터는 이 그림이 완성되고 6년 뒤인 1623년, 아버지의 가업을 잇지 못한 채 27세의 젊은 나이로 세상을 떠났다. 굳이 유명한 렘브란트의 그림만을 언급하지 않고 무척이나 흡사한 판 미레펠트의 그림도 함께 보여주는 이유는 우리가 알고 있는 그 유명한 렘브란트의 그림이 그 주제 면에서는 독창적이지 않다는 것을 보여주기 위해서이다. 판 미레펠트는 렘브란트에 비해 비교적 덜 알려진 화가이기는 하지만 렘브란트보다 40년 일찍 태어나 그와 동시

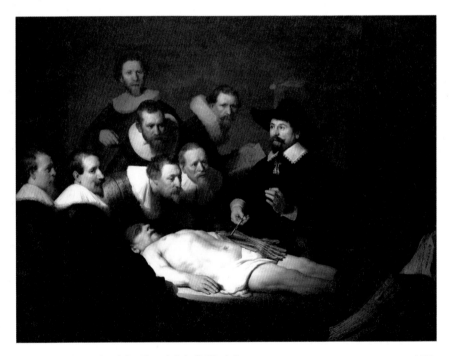

그림 13 렘브란트, <니콜라에스 튈프 박사의 해부학 강의*The Anatomy Lesson of Dr. Nicolaes Tulp*>, 1632, 캔버스에 유화, 216.5×169.5cm, 마우리츠호이스 미술관, 네덜란드 헤이그.

대를 살았던 인물이다. 판 미레펠트는 섬세하고 생생한 묘사에 뛰어나 당대 최고의 초상화가로 명성이 높았다. 왕과 귀족에게 인기가 높았던 그가 큰 행사의 그림 주문을 받은 것은 당연한 일이었다. 그는 둘째 아들 페터Pieter van Mierevelt와 함께 빌름 판 데르 미이르Willem van der Meer 박사의 해부학 강의 그림을 그린다. 앞에서 한 이야기를 기억한다면 여기서 닥터Doctor를 의사로 번역하는 큰 실수는 범하지 않을 것이다. 빌름 판 데르 미이르는 의사, 즉 내과 의사와는 관계가 없고 외과 의사도 아닌 해부학 교수이다.

렘브란트가 그린 해부학 강의 그림 역시 마찬가지이다. 〈니콜라에스 튈프 박사의 해부학 강의The Anatomy Lesson of Dr. Nicolaes Tulp〉그림13에 등장하는 튈프 박사를 칭할 때에는 의사나 외과 의사로 칭하기보다는 그저 박사라고 칭하는 것이 더 정확하다.

그러나 이런 설명이 참으로 의미 없게도 튈프는 내과와 외과를 모두 돌보는 전천후 의사로 경력을 쌓았다. 그는 내과인지 외과인지 가리지 않고 환자가 있는 곳이라면 무조건 직접 달려갔다. 의사의 박애주의와 인도주의, 의사다움을 강조하는 오늘날이라면 이것은 당연한 일일지 모르겠지만 당시에는 그렇지 않았다. 앞에서 이야기하였다시피 내과는 지적인 의사의 영역이었고 외과는 그보다는 다소 천박한 외과이발사들의 영역이었기 때문에 이런 그의 태도는 진정으로 인간에 대한 애정이 가득한 것이었다고 할 수 있다. 격의 없이 환자에게 달려가는 그의 모습은 사람들로 하여금 그를 존경하지 않을 수 없게 만들었다. 이 때문에 그는 암스테르담 외과 길드의 외과의 수장이 되었으며 암스테르담 시장이 되기도 하였다.

렘브란트는 이 그림을 그리기 전까지는 그다지 유명한 화가가 아니었다. 판미레펠트는 앞의 해부학 그림을 그렸을 당시 유명한 초상화가였기 때문에 이런 주제의 그림을 맡는 것이 당연한 일이었겠지만 렘브란트는 그러지 못했다. 렘

브란트가 능력을 인정받아 이 그림을 맡게 된 것은 사실이겠지만 그에게 공개 해부 그림은 커다란 프로젝트였다. 그가 그릴 그림은 대단한 튈프 박사의 초상화였고 박사와 함께 그려질 인물들 역시 모두 대단한 사람들이었다. 당시의 사정을 모르는 이들에게 튈프 박사의 주변 인물들은 그저 해부학을 배우는 학생들로 보일 것이다. 그러나 그들은 학생들이라기보다는 해부학에 관심을 보이는, 아니 그보다 더한 지적인 열망을 지닌 지식인들이었다. 오늘날에도 그들의 이름을 하나하나 모두 찾아 확인할 수 있을 만한 사람들이다. 즉 그들은 튈프 박사의 초상화에 얼굴을 함께 들이밀 수 있는 수준의 사람들이고 자신 역시 해부학이라는 최신의 학문에 열의를 갖고 있음을, 학문과 예술에 조예가 깊음을 과시하고 있는 것이다.

해부되고 있는 몸의 주인은 아리스 킨트^{Aris Kindt}라는 무장강도였다. 교수형을 당한 후 이처럼 공개 해부되었다. 초상화에 등장하고 있는 인물들은 물론, 얼굴의 반은 그림자에 가려져 해부되고 있는 몸까지도 누구인지 찾아볼 수 있을 만큼 이 그림은 그 기획부터 예사롭지 않았다. 렘브란트는 이 그림을 완성한 후 처음으로 자신의 이름을 제대로 써넣는다. 그 이전에는 "Rembrant" 대신 RHL[2]이라고 사인을 남겼었다. 그가 자신의 이름을 제대로 쓴 것은 그가 대단한 집단 초상화를 맡았고, 거기에 꽤나 많은 공을 들였다는 의미일 것이다.

이 그림이 해부학적으로 정확한지에 대해서는 의견이 분분하다. 그림 속에서 튈프 박사는 아리스 킨트의 팔과 손을 해부해 인간의 손이 어떻게 움직이는지 그 구조를 보여주고 있다. 얼마 전까지만 해도 그림 속에 나타나 있는 근육은 잘못된 것으로 알려져 있었지만 최근의 몇몇 논문들은 보는 각도나 근육을 들어 올리는 방향에 따라 차이가 있음을 밝혀 렘브란트의 명예를 회복시켜주었다. 어

2 Rembrant Harmenszoon of Leiden의 약자.

쟀거나 렘브란트의 그림 속에도 베살리우스 혹은 판 칼카르가 살아 있음이 분명하다. 이 말은 그저 렘브란트가 해부학 그림을 그리기 위해『인간 몸의 구조에 대하여』를 참고했을지도 모른다는 추측에서 비롯된 것이 아니다. 그의 그림 오른쪽 밑에 보면 한 권의 책이 펼쳐져 있는데 이 책이 바로『인간 몸의 구조에 대하여』이다. 이는 판 미레펠트의 그림에서도 발견할 수 있다. 그림 왼쪽 위 공개

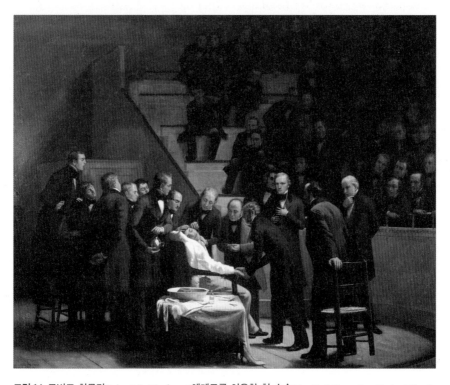

그림 14 로버트 힌클리Robert C. Hincley, <에테르를 이용한 첫 수술*The First Operation Under Ether*>, 1881-1884, 캔버스에 유화, 243×292cm, 프란시스 카운트웨이 의학 도서관, 미국 보스턴.
: 이 그림에 담긴 사건은 의학사에서 가장 재미있는 해프닝으로 남아 있다. 마취제를 시험하는 공개 수술이었는데 후에 이 마취제는 사기로 밝혀졌다.

해부의 참관자가 책 한 권을 펼쳐 보이고 있는데 이것이 바로『인간 몸의 구조에 대하여』이다. 공개 강의에 이 책이 좋은 참고 문헌이 되기도 하였겠지만 그림 한 편에 이것이 자리하고 있는 이유는 근대적 해부학의 문을 연 책에 대한 해부학자들의 경외심 때문이다.

해부학자들이 이 책을 어떻게 생각하였는지는 둘째 치고 렘브란트와 판 미레펠트가 이를 어떻게 받아들였는지는 매우 궁금하다. 아마도 '베살리우스'의『인간 몸의 구조에 대하여』로 받아들였을 가능성이 크다. 이들은 해부학 강의를 그리기 위해 이 책을 기술적으로 참고했을 것이고 그 기술은 예술적으로 그려졌을 것이다. 그들이 참고하고 활용한 예술적인 기술이 어디서부터 왔는지 그들은 알고 있었을까?

이런 형식의 공개 해부 그림은 렘브란트 이후에도 계속 그려진다. 그리고 시간이 더 지나 외과술이 점차 발달하게 됨에 따라 해부는 외과가 포섭하고, 외과는 내과와 통합되어 현재와 같은 의학이 완성된다. 이에 따라 공개 해부는 공개 수술에 그 자리를 내어주게 되고 그림 역시 공개 수술을 기록한다.그림14

미술은 의학의 완전한 관람자가 되었다. 오늘날 미술은 의학의 관람자라는 역할마저도 하고 있지 않은 것처럼 보이지만 앞으로 어떤 일이 일어날지는 아무도 모르는 일이다. 생물의 진화가 정해진 방향이 없듯이 역사 역시 그렇고 미술의 영역 역시 한계가 없다. 인간의 머리는 구획별로, 분과별로 움직이지 않고 호기심은 애초부터 경계가 없는 법이다.

Mini Timeline

1258 ·············● 전쟁 중 죽은 적군의 시체 해부를 허용하다(볼로냐). 바티칸은 금지하다.

1308 ·············● 중독이 의심되는 자의 부검이 허용되다(볼로냐).

1319 ·············● 인체 해부를 시행한 학생들이 체포되다(볼로냐).

1391 ·············● 3년마다 죄수 1명이 해부되다(스페인).

1404 ·············● 최초의 공개 해부가 실시되다(빈).

1529 ·············● 종교개혁으로 인해 성상 파괴 운동이 일어나다.

1536 ·············● 엘리자베스 1세, 처형된 죄수의 시체 해부를 허용하다(잉글랜드).

1536 ·············● 베살리우스, 베니스에 정착하다.

1537 ·············● 베살리우스, 학위를 받고 교수가 되다.

1540 ·············● 헨리 8세, 1년에 네 차례 해부를 허락하다(잉글랜드).

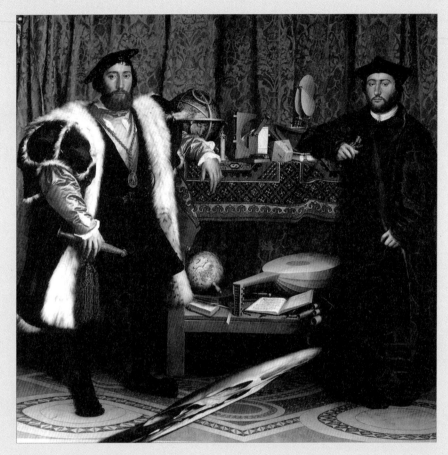

그림 1 한스 홀바인, <대사들: 장 드 댕트빌과 조르주 드 셀브*Ambassadors: Jean de Dinteville And Georges de Selves*>, 1533, 오크 나무에 유화, 207×209.5cm, 내셔널 갤러리, 영국 런던.

2

인생의 8할이 종교개혁인 화가의 인생

종교개혁, 유럽의 근간을 흔들다

한스 홀바인

Hans Holbein the Younger 1497-1543

변화하는 세상 속에 던져지다

　감히 말하건대 홀바인Hans Holbein the Younger은 인간의 역사가 시작된 이래로 초상화를 가장 잘 그렸던 사람이다. 물론 이것은 사실주의의 입장에서 그러하다. 그림의 역사는 반드시 사실적인 그림만을 잘 그렸다고 높게 평가하지는 않는다. 그러나 사실주의적 맥락에서라면 그 누구도 홀바인의 위상에 반론을 제기하지 않을 것이다. 그는 동시대의 위대한 화가였던 티치아노Vecellio Tiziano, 미켈란젤로Michelangelo di Lodovico Buonarroti Simoni, 레오나르도 다 빈치Leonardo di ser Piero da Vinci, 라파엘로Raffaello Sanzio da Urbino 가운데서도 빛을 잃지 않는다. 이러한 홀바인의 위대함에도 불구하고 상대적으로 그의 인생에 대해서는 많이 알려진 편이 아니다. 그에 대해 소개한 책들은 거의 대부분 단편적인 부분만을 소개하고 있다. 게다가 홀바인 연구에 앞장섰던 유럽의 많은 미술사가들도 그의 도

상에 관한 연구에만 치우쳐 홀바인이 거쳐 간 인생을 다루는 것만으로도 유럽의 한 시대를 꿰뚫을 수 있다는 점을 간과하고 있다. 그가 어떤 종교와 과학과 정치의 시대를 살았는지 안다면 그의 그림의 의미도 더 분명해질 것이다.

홀바인의 초상화를 이야기하고자 하자면 아마도 〈야콥 마이어 춤 하젠의 초상*Portrait of Jakob Meyer Zum Hasen*〉그림2부터 시작하는 것이 좋을 것 같다. 1516년에 바젤Basel의 시장이 된 마이어가 모델이 된 이 그림은 그의 청탁에 의한 것으로 그의 아내의 초상화그림3와 이어져 있는 그림이다. 이 그림 속의 여러 요소들이 눈길을 잡아끌지만 그중에서도 특히 마이어가 동전 한 닢을 쥐고 있는 것이 독특해 보인다. 마이어가 환전을 해주는 금융업자 출신이기는 하지만 그림은 그것을 의미하지는 않는다. 이 그림은 바젤 시가 교황으로부터 금화 주조권을 따낸 일을 기념하고 있다. 마이어는 겨우 34세의 시장이었다. 그는 귀족 출신이 아닌 길드, 그러니까 상인들의 조합원 출신으로는 처음 정치인이 된 경우였다. 참으로 사실적인 이 그림은 북유럽의 급변하는 사회 분위기 속에서 그려졌다. 홀바인의 초상화를 이야기하면서 종교화나 귀족을 그린 그림이 아니라 마이어를 그린 그림으로부터 논의를 시작한 것은 바로 이런 홀바인의 시대를 간접적으로 보여주기 위함이다. 귀족 출신이 아닌 마이어가 정치인이 되었다는 사실은 우리에게 많은 것을 시사한다. 돈은 전통적인 신분 제도를 위협하고 있었다.

마이어의 초상화를 보고 있노라면 새롭게 부상한 계층들이 화가들의 건실한 새 고객으로 자리 잡았는지 궁금해진다. 사실 그동안 화가의 가장 큰 고객은 교회였다. 교회는 권위로 치장을 하고 그것을 만천하에 알릴 필요가 있었다. 화려한 그림과 조각은 그런 교회의 욕구를 적절하게 채워주었다. 아름답고 위엄 있는 교회의 건물과 그 안을 채우고 있는 화려한 조각, 그리고 그림들은 진정으로 숭고하지 않던가. 그러나 이제 교회에 대한 사람들의 비판이 점차 늘어나고 있

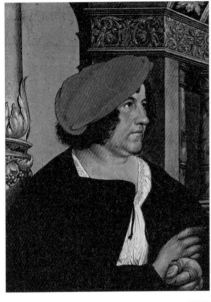
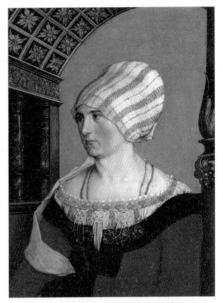

2 3
4

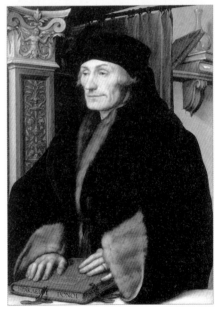

그림 2 한스 홀바인, <야콥 마이어 춤 하젠의 초상 *Portrait of Jakob Meyer Zum Hasen*>, 1516, 나무에 유화, 38.5×31cm, 바젤 미술관, 스위스 바젤.

그림 3 한스 홀바인, <야콥 마이어의 아내, 도로테아 칸넨기서의 초상 *Portrait of Dorothea Kannengiesser, Wife of Jakob Meyer*>, 1516, 나무에 유화, 38.5×31cm, 바젤 미술관, 스위스 바젤.

그림 4 한스 홀바인, <르네상스 기둥 옆 로테르담의 에라스뮈스 초상 *Portrait of Desiderius Erasmus of Rotterdam with Renaissance Pilaster*>, 1523, 패널에 템페라와 유화, 76×51cm, 내셔널 갤러리, 영국 런던.

었고 교회의 화려함 역시 그 비판의 대상에 포함되었다. 교회는 더 이상 예배당을 꾸밀 조각과 그림을 주문하지 못했다. 이런 변화 속에서 마이어와 같은 신흥 계층들이 교회를 대신해 화가를 안정적으로 후원해주었으면 좋았겠지만 딱히 그러지도 못했다. 새로운 계층들 중에는 구교 신자가 많았기 때문이다. 바젤은 종교개혁의 중심지가 되었고 화가들은 그곳에서 소외되기 시작했다. 홀바인도 예외는 아니었다. 그림은 한스 홀바인의 아버지로부터 내려온 가업이었다. 홀바인의 이름 앞에 작다는 의미의 한자어 소小를 붙이거나 영어권에서 그의 이름 뒤에 더 영거The Yonger를 붙이는 이유는 그와 같은 이름의 화가였던 아버지와 구별하기 위해서이다. 아버지 때부터 바젤에서 터를 닦아온 화가였지만 그런 홀바인조차도 그곳에서는 더 이상 일거리를 쉽게 찾지 못한다. 마침내 그는 궁여지책으로 바젤을 떠나 영국으로 간다.

사실 홀바인은 영국보다 프랑스의 문을 먼저 두드렸던 것으로 추정된다. 당시 프랑스의 왕은 프랑수아 1세François I였다. 그의 궁정화가는 우리가 잘 알고 있는 레오나르도 다 빈치로 1517년부터 프랑스를 위해 일하고 있었다. 다 빈치가 1519년 프랑수아 1세의 품에서 죽음을 맞이하자 홀바인은 그의 자리를 차지하는 것이 목표였던 것 같다. 종교가 잃어가던 힘은 각 나라의 왕들이 흡수하고 있었다. 종교가 화가에게 일을 주지 않는다면 아마도 왕이 종교를 대신할 수 있을 것이다.

그러나 그는 프랑스에서 의뢰받은 몇몇 작품을 마치고는 그냥 바젤로 돌아온다. 대신 그는 영국으로 눈을 돌린다. 홀바인이 영국에 관심을 갖게 된 것은 에라스뮈스Desiderius Erasmus Roterodamus그림4의 추천 때문이었다. 홀바인의 그림 속에서 에라스뮈스는 참으로 학자다운 우아한 풍모를 보여주고 있다. 그는 그림 속에서 모피가 달려 있는 두터운 외투를 입고 있는데 그것은 그가 추위를 견디지

못했기 때문이다. 두터운 모피는 에라스뮈스의 트레이드 마크였던 듯싶다. 어쨌거나 그는 교회의 타락을 비판한 『우신예찬*Encomium Moriae*』(1511)을 쓴 르네상스 시기 최고의 사상가라고 할 수 있다. 홀바인이 교회에 대한 비판에 목소리를 높였던 것 역시 이런 에라스뮈스와 생각을 같이 하고 있었기 때문이었다. 그렇지만 에라스뮈스는 한편으로 홀바인의 앞날에 대해 많은 걱정을 하고 있었다. 교회는 비판의 대상이기도 했지만 홀바인의 밥줄이기도 하다는 것을 그 누구보다도 잘 알고 있었기 때문이었다.

유럽 정치와 종교의 새로운 판짜기

　종교개혁을 좀 더 자세히 살펴보자. 이것은 교회의 부패에 대한 비판으로부터 시작되었다. 당시의 교회는 무척이나 사치스러웠다. 이로 인해 교회는 재정이 바닥났고 다시 돈 자루를 두둑하게 만들 그 무언가가 필요했다. 이때 등장하게 된 것이 죄를 면하게 해준다는 면죄부였다. 교회에서 판매하던 것이 면죄부만 있었던 것은 아니었지만 이것은 그 무엇보다도 손쉬운 돈벌이 수단이 되었다.

　연옥은 천당과 지옥의 중간 단계로, 쉽게 말하자면 살면서 저지른 죄를 처분하는 곳이라고 할 수 있다. 인간은 죽으면 연옥에 가게 된다. 지옥에 갈 만큼의 죄를 저지르지도 않고, 천당에 갈 만큼 착하지도 않은 보통의 사람들은 연옥에서 어느 정도의 벌을 받고 현생의 죄를 사면받는다. 그러고 나면 이들은 천당으로 갈 수 있게 되는 것이다. 그러나 연옥에서의 벌 역시 두렵지 않은 것이 아니었다. 교회는 연옥에서의 벌을 감해주고 고통도 줄여주는 방법을 사람들에게 알려주었다. 그것이 바로 면죄부를 구입하는 것이었다.

시시때때로 전염병이 돌고, 농작물 수확도 불확실하던 당시, 사람들은 자신들이 언제 죽을지 모르는 불안한 생활을 이어가고 있었다. 아무 준비 없이 갑작스럽게 찾아오는 죽음은 그 어떤 이들에게도 두려움이었으리라. 교회는 이를 더욱 악용했다. 연옥과 연옥에서의 심판을 강조하며 사람들의 공포를 자극했다. 그리고 어서 면죄부를 구입해 죽음 뒤에 찾아올 끔찍한 벌을 미리 탕감받기를 재촉했다. 사람들은 서둘러 면죄부를 구입했고 교회는 계속 이를 자극했다. 연옥에 관한 내용은 이제 교회의 교리처럼 다루어졌다.

그러나 사실 성경에는 연옥의 존재가 뚜렷하게 드러나 있지 않다는 점이 문제였다. 따라서 교회를 비판하고 개혁을 요구하는 측은 연옥이 성경에 나오지 않음을 근거로 하여 면죄부 판매에 반대했고, 구교인 가톨릭 측은 성경에 담겨 있는 비유와 암시들로 연옥의 존재를 증명해야 했다. 그러다 보니 성경은 무척이나 중요했는데 문제는 사람들이 성경을 제대로 이해할 수 없다는 것이었다. 성경은 라틴어로 되어 있었고 일반 사람들은 그런 성경을 이해하기가 쉽지 않았다. 그러다 보니 어쩔 수 없이 성경의 내용을 알려주는 교회의 말을 들을 수밖에 없었는데, 그렇다고 교회를 완전히 신뢰할 수도 없어 답답한 상황이었다.

이런 분위기에서 에라스뮈스는 그리스어로 된 신약성경의 단편들을 찾고 모아서 마침내 1516년 하나의 신약성경으로 편집 출판한다. 신약은 원래 그리스어로 쓰여 있었다. 이것이 다시 라틴어로 번역되어 보급되었는데 에라스뮈스는 이런 라틴어 성경을 다시 원전인 그리스어로 돌아보게 하는 일을 했다. 이 과정에서 그가 했던 가장 중요한 일은 여러 라틴어 버전으로 되어 있던 불가타Vulgata 성경을 모두 모아, 원어였던 그리스어와 비교 대조를 하는 일이었다. 이런 작업을 거치면서 그가 새로운 라틴어 성경 또한 번역하여 내놓은 것은 당연한 일이었다. 이제 라틴어 성경의 단어들은 신의 언어라기보다는 번역된 단어라는 인식

이 더욱 확산되기 시작했다. 그러다 보니 성경 해석은 누군가의 절대적 권한이 아니라 분분한 의견을 교환할 수 있는 영역이 되었다. 사제의 말은 그 속에서 더욱 권위를 잃어갔다.

에라스뮈스가 했던 이런 작업들은 각각의 나라들이 자신들의 언어로 성경을 번역하는 일을 자극했다. 이제 싹트기 시작한 민족주의가 자신의 언어로 된 성경을 필요로 하기 시작했고, 자신들이 사용하는 말로 쓰인 성경은 다시 각 나라의 민족주의를 더욱 부추겼다. 16세기 말에는 성경이 유럽의 거의 모든 언어로 번역되어 나왔다. 게다가 1439년경 구텐베르크Johannes Gutenberg가 만든 인쇄술은 16세기에 번역된 성경을 빠르게 보급했다. 인쇄업이라는 새로운 산업은 가장 확실한 수익 모델을 찾고 있었는데 그것이 바로 성경이었다.

에라스뮈스가 신약성경을 출판한 지 일 년 뒤인 1517년, 마르틴 루터Martin Luther는 교회의 면죄부 판매에 전면 반대하는 글을 비텐베르크Wittenberg성 교회 문에 내걸게 된다. 그가 교회를 비판하며 그곳에 써놓았던 95개 조항의 글들은 사람들에게 강력한 공감을 불러일으켰다. 사람들은 이제 교회가 알려주는 교리가 아닌 스스로 공부하여 찾아내는 하나님의 말씀을 원하게 되었다.

쉬운 성경은 신앙을 교황과 교회 중심에서 벗어날 수 있게 해주었다. 그러자 사람들은 기존의 교회가 아닌 소규모 모임이나 집에서도 예배를 드리기 시작했다. 스스로 읽고 스스로 기도하는 새로운 신앙의 시대가 열린 것이었다. 이들은 홀로 성경을 읽으며 신의 말씀을 직접 듣기를 원했다. 신성하기 그지없는 딱딱한 종교 의식은 그저 무거운 껍데기일 뿐이었다. 이제 교황의 지배를 받는 커다란 교회가 아닌 각 지역의 소규모 자치단체 같은 교회가 생겨나기 시작했다. 당연히 지역 커뮤니티가 매우 중요해졌고 각각의 국가와 민족 개념은 점점 더 강해졌다. 각 나라의 언어로 된 성경이 자극했던 민족주의는 이로써 더욱 강건해

졌다. 봉건 사회가 무너져가면서 생겨났던 국가와 민족 개념이 종교개혁의 분위기를 형성했고, 종교개혁은 다시 국가와 민족 개념을 단단하게 만들었던 것이었다. 이제 유럽 정치와 권력의 새로운 판짜기가 시작되고 있었다.

예수의 욕

홀바인은 종교개혁적 분위기를 자신의 그림 속에 듬뿍 녹여냈다. 아마도 그의 〈무덤 속 예수의 시신The Body of The Dead Christ In The Tomb〉그림5만큼 종교개혁적인 메시지를 충격적으로 전달하는 그림도 없을 것이다. 이 그림이 충격적인 이유는 너무나도 사실적이기 때문이다. 이제 막 죽음이 도착한 몸과 그 몸이 누워 있는 관의 단면을 그대로 보여주고 있는 듯한 그림은 너무나 생생하기만 하다. 벌어진 입과 헝클어진 머리카락, 온기가 빠져나간 피부, 마른 나뭇가지 같은 손과 발. 거기에 과감한 구성까지 더해져 이 모든 것들에 대한 충격이 배가된다. 십자가에 매달린 흔적만 아니라면 누군들 저 시체를 예수라고 말할 수 있겠는가?

이 그림은 도스토옙스키Fyodor Dostoyevsky가 1869년에 쓴 소설 『백치The Idiot (Идиот)』에도 등장한다. 소설 속 등장인물인 로고진Rogozhin은 홀바인의 그림을 좋아한 나머지 〈무덤 속 예수의 시신〉을 모사한 작품을 자신의 집, 어느 방 문 위에 걸어두었다. 이 그림을 좋아한다고 말하는 로고진에게 주인공 뮈시킨Myschkin 은 이런 말을 한다.

"저 그림을! 그렇지만 저 그림을 보고 있노라면 오히려 신앙을 잃는 사람이 있을지 몰라!"

또 다른 장면에서는 이런 대목이 나온다. 2주의 시한부 삶을 선고받고 죽음을

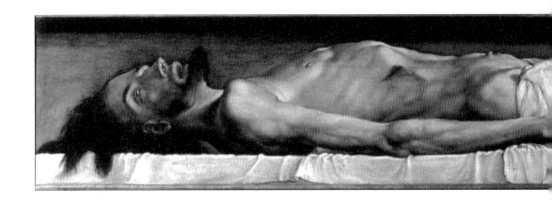

예감한 열여덟 살의 소년 이폴리트 Ippolit는 그림을 보고 이런 생각을 한다.

"이 그림 속에서 그리스도의 얼굴은 구타를 당해 무섭게 일그러져 있었고, 지독한 피멍이 들어 퉁퉁 부어올라 있었으며, 두 눈이 감기지 않은 채 동공은 하늘을 바라보고, 커다랗고 허연 흰자위는 뿌연 유리 같은 광채를 내고 있었다. 그러나 이상하게도 고통에 찢긴 이 인간의 시체를 보고 있노라면 매우 특이하고 야릇한 의문이 생겨났다. 만약 그를 신봉하며 추앙했던 제자들과 미래의 사도들, 그리고 그를 따라와 십자가 주변에 있었던 여인들이 이 그림 속에 있는 것과 똑같은 그의 시체를 보았다면, 그들은 이 시체를 보면서 어떻게 순교자가 부활하리라고 믿을 수 있었을까? 만약 죽음이 이토록 처참하고 자연의 법칙이 이토록 막강하다면, 이를 어떻게 극복할 수 있겠는가 하는 생각이 저절로 들었다."

죽음을 앞둔 소년은 어쩌면 종교에 의존하고 싶었는지도 모른다. 그러나 그가 맞닥뜨린 모습은 부활할 예수가 아니라 죽은 몸뿐이었다. 의존할 곳을 잃은 소년은 얼마나 절망했을 것인가?

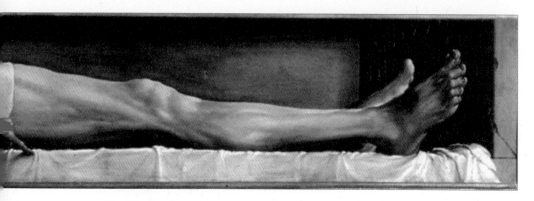

그림 5 한스 홀바인, <무덤 속 예수의 시신*The Body of The Dead Christ In The Tomb*>, 1521, 1522년 수정, 피나무에 유화와 템페라, 30.6×200cm, 바젤 미술관, 스위스 바젤.

도스토옙스키가 실제로 이 그림을 보았을 때 역시 이와 비슷한 충격을 받았던 것 같다. 도스토옙스키의 아내 안나 도스토옙스카야Anna Dostoyevskaya가 쓴 1867년의 일기가 그녀의 사후, 1923년에『안나 도스토옙스카야의 회고록 *Memoirs of Anna Dostoyevskaya*』이라는 제목으로 출간되는데 1867년 8월 12일의 일기에는 이에 대한 기록이 있다. 도스토옙스키는 홀바인의 이 그림을 보기 위해, 오직 그 목적 하나만을 위해 스위스의 바젤에 들렀다. 그림 앞에서 그는 얼음처럼 굳어져 마치 간질 발작이라도 하려는 듯 공포에 떨었다. 그리고 곧 제네바 Genève로 가『백치』를 쓰기 시작한다.

홀바인은 이 그림을 그리며 무엇을 의도했을까? 십자가에 매달리는 예수나 십자가에서 내려오는 예수에 대한 그림은 전통적인 주제로 흔히 볼 수 있다. 이런 주제의 그림들은 대부분 예수의 고난과 고통을 묘사하면서 동시에 그의 처연함과 아름다움도 함께 담아낸다. 예수는 죽음 앞에 있지만 다시 곧 부활할 것이므로 인간의 유한함을 넘는, 그러니까 결국 죽을 수밖에 없는 인간의 운명을 뛰

어넘는 초월적 아름다움을 지녀야 한다. 고통 속에서도 성스러운 아름다움을 잃지 않는 그림 속 예수의 몸을 보며 사람들은 더욱 종교적인 경건함을 다지게 되는 것이다. 그러나 홀바인의 그림은 고통 속에 있는 예수가 아니라 그저 죽음, 그것 하나만을 목격하게 만들었다. 홀바인의 그림 앞에서 도스토옙스키만이 공포에 떨지는 않았을 것이다. 아마도 홀바인은 일반 사람들이 아닌 사치에 무감각한 교회에 종교개혁적 메시지를 충격적으로 전달하고 싶었던 것일지도 모른다. 여기에 흥미로운 사실이 또 하나 있다. 그림 속 예수의 손가락을 유심히 살펴보자. 죽음으로 인해 움직임이 멈추어진 손가락은 묘하게도 세 번째 손가락만 길게 뻗어 있고 나머지는 오그라들어 있는데 이는 서양의 욕설 제스처와 매우 흡사하다. 현대의 우리들은 이를 보고 그저 키득거리며 우연으로 치부해버리기 십상일 것이다. 그러나 'Fuck You'라는 욕의 제스처인 이 손동작은 공교롭게도 고대 그리스에도 존재하고 있었다. 물론 현대에 와서 이 제스처가 널리 퍼진 것이 사실이긴 하지만 상징과 은유에 익숙하고 또 작품에 널리 활용했던 홀바인이 이에 대해 몰랐을 리가 없다. 수백 번 붓질한 손가락을 아무 생각 없이 그려놓지는 않았을 것이다. 이는 홀바인이 교회에 날리는 손가락이 아니었을까?

전능하신 죽음이시여, 죽음의 춤을 추소서

홀바인이 정말로 이 욕설을 의도했는지 오늘날에 와서 확인할 길은 없지만 어쨌거나 이 그림을 통해 종교의 본질과 의미를 성찰하게 하려고 했음은 틀림없는 사실일 것이다. 이것은 그가 그 이후의 그림 속에서도 전달했던 메멘토 모리 Memento Mori, 즉 죽음을 기억하라는 메시지와도 상통한다. 발가벗겨진 죽음 앞에

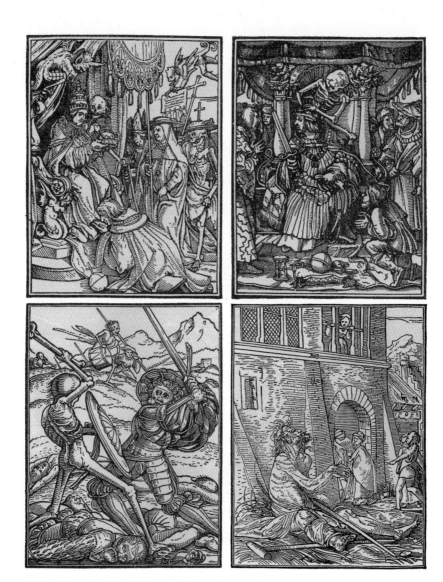

6 7 **그림 6** 교황: 신을 대리한다고 자처하는 교황조차도 죽음이 그를 부르는 것을 피할 수 없다.
8 9 **그림 7** 황제: 위엄으로 모든 이들을 지배하는 황제는 자신의 머리 위에 죽음이 있는 것을 알지 못한다.
그림 8 군인: 그는 적과 싸우는 것이 아니다. 죽음과 싸우고 있다.
그림 9 거지: 죽음에게 자신을 데려가 달라고 애원하지만, 거지는 죽음에게조차 외면당한다.

서 화려한 의복은 무슨 소용이 있겠는가? 최후의 심판 앞에서 귀족과 부자가 다 무엇이겠는가? "헛되고 헛되니 모든 것이 헛되도다Vanitas vanitatum omnia vanitas." 성경의 전도서 1장 2절에 등장하는 이 문구처럼 죽음 앞에서는 현생의 모든 것들이 헛될 뿐이다. 인생의 헛됨을 기억하고 부질없는 물질에 현혹되지 말라는 메시지는 갖가지 상징들로 몸을 바꾸어 홀바인의 다른 그림들 속으로도 들어간다.

1523년에서 1526년에 그가 드로잉을 하고 한스 뤼첼부르거Hans Lützelburger 가 목판으로 새겨 『가상과 역사가 만들어낸 죽음Les Simulachres & Historiees Faces De La Mort』[1]이라는 제목으로 1538년 리옹Lyon에서 출판된 책그림6-9에는 그러한 홀바인의 시대정신이 위트 있게 담겨 있다. 이 책은 프랑스어로는 '당스 마카브르

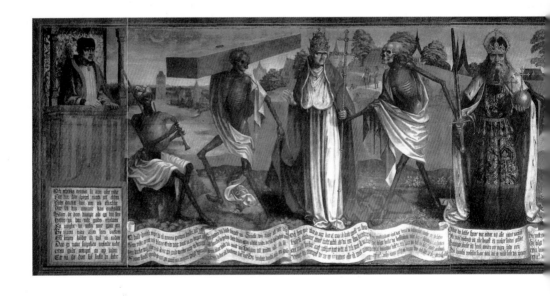

1 이 책의 제목을 현대 프랑스어로 하면 'Simulacres et histoires faites de la mort'이다.

Danse Macabre', 독일어로는 '토텐탄츠Totentanz'라고 불리는 '죽음의 춤'을 그리고 있다. 죽음의 춤은 원래 13세기에 등장했던 것으로 세 명의 귀족이 삶의 허무와 죽음의 강한 힘을 보여주는 썩은 시체 세 구를 만나는 이야기이다. 이 이야기는 14세기에 유럽 인구의 1/3을 죽게 만들었던 흑사병을 겪으면서 더욱 풍부해지고 홀바인의 시기였던 16세기가 되면 종교개혁의 분위기와 맞물려 교회를 비판하는 도구가 된다.

죽음은 그 대상을 가리지 않는다. 그가 귀족이든, 왕이든, 황제든, 심지어 교황이든 상관없다. 그들도 거지와 마찬가지로 죽음 앞에서는 촛불과 같이 위태로운 몸뚱이를 지닌 인간에 불과하다. 죽음은 누구에게나 온다. 죽음은 전능하다. 침대

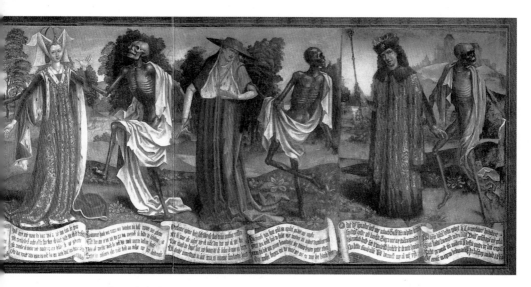

그림 10 베른트 놋케Bernt Notke, <죽음의 춤Surmatants>, 15세기 후반, 성 니콜라스 성당, 에스토니아 탈린 Tallinn.
: 이 그림은 전통적인 '죽음의 춤'이다.

위뿐만 아니라 교회 안에서도 죽을 수 있다. 젊은이라고 해서, 부자라고 해서 피할 수 없다. 그가 손을 내밀면 그 누구도 거절할 수 없고 그와 함께 춤을 추어야 한다. 전통적으로 '죽음의 춤'을 그린 그림은 무덤에서 걸어 나온 해골, 즉 의인화된 죽음이 왕, 황제, 교황 등의 손을 이끌어 춤을 추는 모습이다.그림10 그러나 홀바인은 이러한 전통과는 조금 다른 그림들을 그렸다. 홀바인의 그림 속의 죽음은 춤을 추기보다는 사람들을 죽음으로 이끌거나 자신의 운명을 모르는 이들을 비웃는 존재이다.그림6-9 개혁의 분위기는 이렇게 교회와 사제들이 죽음에 의해 농락당하게 만들었다. 재미있게도 전통과는 다소 다른 홀바인의 이 목판이 '죽음의 춤'을 다룬 작품들 중 가장 유명하다. 당대에도 그랬고, 현대에도 마찬가지이다.

종교개혁과 르네상스가 결합하다

홀바인은 이렇듯 적극적으로 교회를 비판했다. 그 결론은? 예상하기 쉽다. 그의 밥줄이 끊겼으리라는 것을. 그의 비판이 효과적일수록 교회는 힘을 잃었고 가진 게 없는 교회는 더 이상 그림과 조각을 주문할 수 없었다. 세상을 개혁하는 데 일조하였지만 그 영광이 홀바인에게 돌아오지는 않았다. 그러나 세상은 넓고 인재는 결국 빛을 발한다. 앞에서 잠깐 언급했듯이 에라스뮈스는 홀바인에게 영국에 갈 것을 권유한다. 당시 영국 미술은 르네상스를 이끌었던 이탈리아는 물론 에라스뮈스와 홀바인의 도시 바젤보다 그 수준이 몹시 낮았기 때문이었다. 에라스뮈스는 토마스 모어Thomas More에게 홀바인에 대한 추천서까지 써준다. 토마스 모어는 『유토피아Utopia』를 쓴 인문주의자이면서 영국의 왕이었던 헨리 8세Henry VIII에게 막강한 영향을 미치던 정치가이기도 했다. 홀바인은 그의 초상

화를 그리면서 목에 튜더Tudor 왕가의 문장을 목에 걸고 있는 모습으로 묘사했는데 이는 그가 얼마나 대단한 세력가였는지를 보여준다.그림11 에라스뮈스가 영국을 방문했을 때 토마스 모어의 집에서 머무르면서 『우신예찬』을 썼을 정도로 그들의 친분은 두터웠다. 에라스뮈스가 토마스 모어에게 쓴 편지를 보면 "바젤의 미술은 고사상태"라는 구절이 나온다. 토마스 모어는 에라스뮈스에게 이런 답장을 보낸다. "친애하는 에라스뮈스, 소개해준 화가는 훌륭하기 그지없지만 그가 원하는 만큼 영국이 풍요롭고 유익하지 않을까 봐 걱정이 됩니다." 토마스 모어의 답장대로 홀바인이 도착한 영국은 척박하기 그지없었지만 그랬기 때문에 홀바인은 더 환영받았다. 토마스 모어가 소개해준 덕분에 홀바인은 인문주의자들 사이에서 곧바로 이름을 알릴 수 있었고 영국에 머무르는 1526년부터 1528년까지 많은 이들의 초상을 그렸다. 물론 놀랍도록 사실적인 초상화였다.

사실 그가 그토록 사실적인 초상화를 그릴 수 있었던 것은 뒤러Albrecht Dürer 가 이탈리아를 여행하며 익힌 어떤 기술 덕분이었다. 이탈리아 르네상스의 분위기는 북유럽에도 퍼져나가고 있었다. 성상과 종교화를 파괴하고 금욕적인 삶을 추구하도록 하였던 종교개혁의 분위기와 예술이 부흥하였던 르네상스는 전혀 다른 문화인 것만 같지만 사실 북유럽은 이 두 개의 모순적인 분위기가 나름대로 묘하게 섞여 있었다. 에라스뮈스가 성경의 원전을 찾아 그리스어를 뒤적인 것도 사실 이탈리아가 주도하였던 르네상스의 영향이라고 생각해도 좋을 것 같다. 당시 이탈리아의 르네상스 문화가 유럽으로 서서히 퍼지기 시작하면서 북서유럽은 이탈리아의 문화와 예술과 지적인 인문주의에 매료되기 시작했다. 많은 나라의 대학들이 이탈리아의 학자들을 초빙하여 그들의 강의를 들었고 예술가들을 불러 그들에게 그림과 조각을 의뢰하였다. 레오나르도 다 빈치가 프랑스의 왕 프랑수아 1세의 궁정화가가 된 것도 이런 분위기에서 이루어진 것이었다. 반

그림 11 한스 홀바인, <토마스 모어 경*Sir Thomas More*>, 1527, 오크 나무에 유화, 74.9×60.3cm, 프릭 컬렉션, 미국 뉴욕.

그림 12 한스 홀바인, <야콥 마이어 춤 하젠*Jakob Meyer Zum Hasen*>, 1516, 흰색으로 밑칠이
된 종이에 자주색 연필과 은첨필, 29.1×19cm, 바젤 미술관, 스위스 바젤.

대로 에라스뮈스나 뒤러와 같은 북서유럽의 학자들과 예술가들 사이에서는 이탈리아를 여행하는 것이 유행처럼 번졌다. 뒤러는 두 번이나 이탈리아를 여행하는데 이 여행을 통해 배운 것을 그의 그림에 적극 반영했고 홀바인과 같은 몇몇의 북서유럽의 화가들에게 전한 것으로 추정된다.

르네상스의 기술로 이루어진 그림

뒤러가 전해준 이 놀라운 기술은 홀바인의 그림이 갖고 있었던 사실성과 깊은 관련이 있다. 잠시 앞에서 보았던 홀바인의 〈야콥 마이어 춤 하젠의 초상〉을 기억해보자. 홀바인은 본격적인 작업에 앞서 간단한 소묘를 하였다.그림12 가끔 완성된 그림이 너무 완벽해서 그 놀라운 완성도가 오히려 마음에 잘 와 닿지 않는 경우가 있다. 그래서 이런 완성되지 않은 그림이 더 놀라울 수 있다. 수도 없이 선을 긋고 고치고 수정했을 것이라고 예상했던 준비 작업은 의외로 너무나 간결하다. 게다가 얼굴은 완성된 작품 못지않게 사실적이다. 이 그림은 15세기에 발명된 은첨필Silverpoint로 그려졌다. 은첨필은 금속 끝에 은을 용접해 붙인 것으로 흰색 칠을 한 종이나 양피지, 나무 위에 선을 그으면 회색이 나타난다. 은 장식품을 공기 중에 오래 두면 천천히 어두운 색으로 변하듯이 은첨필로 그린 그림 역시 시간이 지날수록 색이 점점 진해지는 특징이 있다. 은첨필의 심은 뭉툭하지도 않고 오래 유지되어서 섬세한 드로잉을 그리는 데 매우 유리했다. 이것을 오늘날의 연필쯤으로 이해해도 좋지만 단 연필과는 완전히 다른 성질이 있다. 연필은 지우개로 지워지지만 은첨필은 전혀 지울 수 없다는 것이다. 그러므로 이것으로 그린 그림은 수정을 할 수 없다. 그래서 이를 사용한 화가들은 드로잉에

매우 자신이 있어야 했고 훈련도 꽤 많이 해야 했다.

은첨필이 지워지지 않는다는 사실을 알고 홀바인의 드로잉을 다시 살펴보면 아마 전보다 더 놀라운 마음을 품지 않을 수 없을 것이다. 정말 모든 것을 한 번에 다 이루어내지 않았는가? 하나의 선으로 완성된 어깨선과 옷의 깃은 한 치의 망설임도 없어, 마치 신이 인간을 창조했을 때 그러했을 것처럼 그려져 있다.

이것은 뒤러로부터 전해 받은 르네상스의 기술 덕분이었다. 뒤러와 같은 화가들이 이탈리아로 여행을 떠났던 이유는 바로 이 기술을 배워오기 위함이었다. 이것은 바로 카메라 옵스쿠라Camera Obscura였다. "어두운 방"이라는 뜻의 카메라 옵스쿠라는 바늘구멍 사진기를 커다란 방으로 확대해놓은 것이라고 생각하면 좋을 것 같다.그림13 화가들은 그들의 모델을 앉히거나 세워놓고 이 커다란 카메라를 통해 비춰지는 상을 본떠 그림을 그렸다. 뿐만 아니라 데이비드 호크니David Hockney는 『명화의 비밀Secret Knowledge』을 통해 르네상스 화가들이 19세기에 발명된 것으로 알려져 있는 카메라 루시다Camera Lucida그림14 역시 사용했을 것이라는 주장을 펼쳐 많은 관심을 받았다. 어쨌거나 르네상스 화가들이 광학 기기를 사용했던 것은 틀림없는 사실이고 이로써 홀바인이 어떻게 여러 번 손을 대지 않고 깨끗한 선 하나로 완벽한 드로잉을 완성했는지 이제는 이해할 수 있을 것이다.

비춰진 사진에 대고 그림을 그렸다고 해서 화가의 실력을 의심하지 말기를 바란다. 현대에도 많은 화가들이 빔 프로젝터로 사진을 쏘아 벽에 비춰진 상에 대고 그림을 그린다. 대부분의 하이퍼리얼리즘Hyper-Realism, 즉 극사실주의 화가들이 그렇고 앤디 워홀Andy Warhol과 같은 팝아티스트들 역시 이런 방법을 이용했다. 물론 현대 미술은 작품을 표현한 기술보다 그 속에 담긴 철학이나 사상, 메시지 같은 것들을 훨씬 더 중시하기 때문에 앤디 워홀과 홀바인을 단순하게 비교하는 것은 무리가 있다. 물론 카메라 옵스쿠라를 사용하지 않고도 홀바인과 같

그림 13 『기하학, 방어 시설, 포술, 기계학, 불꽃 제조술을 포함한 군 기술에 대한 스케치 북
*Sketchbook On Military Art, Including Geometry, Fortifications, Artillery,
Mechanics, And Pyrotechnics*』, 17세기, 이탈리아.
: 카메라 옵스쿠라를 설명한 그림.

그림 14 작자 미상, 1807, 판화.
: 카메라 루시다를 설명한 그림.

은 화가는 놀랍도록 아름다운 초상화를 그렸을 것이라고 피력해도 좋을 것이다. 그게 사실이기도 하다. 그러나 그것이 얼마나 의미가 있는지는 잘 모르겠다. 홀바인의 시대에는 예술과 과학은 결코 대립하고 있지 않았을 뿐더러 완전히 분리되어 있지도 않았다. 근대 이후를 제외한다면 역사상에서 이 둘이 완전히 분리된 적도 없다. 어쩌면 현대에도 마찬가지다. 이 둘을 완벽하게 구별하는 것은 그저 우리의 머릿속에서뿐일 수도 있다. 순수학문들의 프래그마티즘적 의미를 찾는 통섭consilience라는 개념이 새로울 것이 없음에도 불구하고 인기를 끄는 현상은 역설적이게도 현대의 학문 간의 경계가 얼마나 경직되어 있는지를 보여준다. 세계는 단 1초도 각 분과별로 움직인 적이 없다. 어떤 과학적 기술을 사용하느냐 역시 어떤 색을 쓰느냐와 마찬가지로 그 화가의 역량이다.

또한 홀바인만이 카메라 옵스쿠라를 썼던 것이 아니었고 그의 경쟁자들 모두 같은 기술을 썼다는 사실도 염두에 두어야 할 것이다. 진보는 개인의 소유가 될 수 없다. 『거울나라의 앨리스Through the Looking-Glass, and What Alice Found There』에서 앨리스에게 붉은 여왕이 "같은 자리에 머물러 있기 위해서는 네가 할 수 있는 한 최선을 다해 뛰어야 해"라고 말했던 것처럼 말이다. 진화생물학자인 리 밴 배런 Leigh Van Valen은 1973년 붉은 여왕 가설Red Queen's Hypothesis을 제안하며 진화는 상대적이라는 개념을 설명하기 위해 이 이야기를 인용하였다. 훌륭한 가설은 생물학에만 유효하지 않다. 화가들 역시 변화하는 풍경에서 뒤처지지 않으려면 혼신의 힘을 다해 뛰어야만 했을 것이고 우리가 이름을 기억하는 화가들은 어쩌면 다른 이들보다 두 배로 빠르게 진보해야만 했을 것이다.

그렇지 않아도 딱히 이렇다 할 미술의 발전이 없었던 영국에서 홀바인의 작품들이 얼마나 경이로웠을지는 가히 상상이 된다. 그는 상류층을 그린 초상화들을 남기고그림15 짧은 영국 체류를 끝낸다. 1528년 홀바인은 묘한 분위기 속에서

그림 15 한스 홀바인, <다람쥐와 찌르레기가 있는 여인의 초상*Portrait of A Lady With Squirrel And Starling*>, 1527(or 1528), 오크 나무에 유화, 56×38.8cm, 내셔널 갤러리, 영국 런던.
: 그림 속의 여인은 앤 러벨Anne Lovell로 추정된다.

바젤로 돌아갔다. 그는 고향으로 돌아가, 아마도 카메라 옵스쿠라를 통해 그렸을 〈토마스 모어 경의 가족 초상*Portrait of Sir Thomas More With His Family*〉그림16-18 드로 잉을 에라스뮈스에게 선물로 준다. 에라스뮈스는 무척이나 기뻐하며 토마스 모 어에게 그를 그리워하는 편지를 보낸다.

홀바인이 도착한 바젤은 이제 본격적인 종교개혁이 이루어지고 있었다. 종교

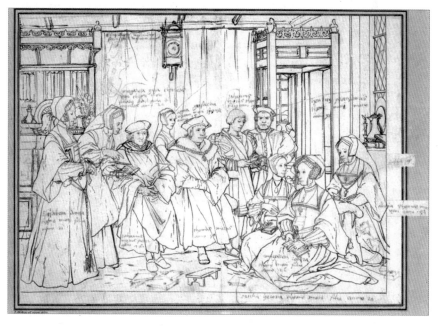

그림 16 한스 홀바인, <토마스 모어 경의 가족 초상*Portrait of Sir Thomas More With His Family*>, 1527, 종이 에 펜과 검은 잉크, 38.5×52.7cm, 바젤 미술관, 스위스 바젤.
: 홀바인은 훗날 이 그림을 유화로 완성하기 위해 어떤 자세가 더 적절한지와 같은 메모를 이 드로잉에 적어두었다. 단 인물들의 이름과 나이는 궁정 천문학자이면서 토마스 모어 가족의 가정교사였던 니콜 라우스 크라처Nikolaus Kratzer(그림18의 모델)가 적어놓은 것이다. 홀바인은 이 그림을 완성하지는 못 했는데 그가 죽은 후 영국의 화가이자 금 세공사였던 로랜드 로키Rowland Lockey가 그의 드로잉을 완성하였다(그림17 참고). 이 그림에 대해 그가 그린 다른 버전의 복제품도 있다.

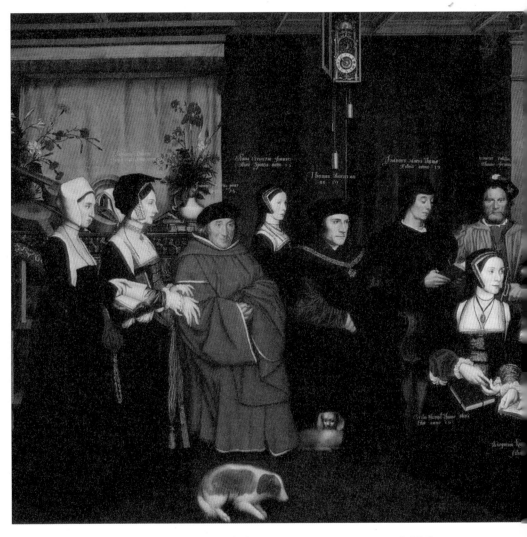

그림 17 로랜드 로키Rowland Lockey, <토마스 모어 경의 가족The Family of Sir Thomas More>, 홀바인의
드로잉을 바탕으로 함, 1592, 캔버스에 유화, 250.2×303.1cm, 노스텔 수도원, 영국 요크셔.

그림 18 한스 홀바인, <니콜라우스 크라처의 초상*Portrait of Nikolaus Kratzer*>, 1528, 오크 나무에
유화, 83×67cm, 루브르 미술관, 프랑스 파리.

갈등은 날카롭고 격했다. 홀바인이 바젤에 온 지 1년 후인 1529년에는 성상을 파괴하고자 하는 사람들이 교회로 밀고 들어갔다. 시위대는 미술품과 조각들을 거침없이 파괴했다. 그해 4월 1일에는 바젤 시가 이제 신교로 완전히 개종하겠다는 선언을 했다. 사실 에라스뮈스의 행보를 보면 그는 종교개혁의 정신적 지주로 충분한 역할을 하였지만 정작 본인은 신실한 가톨릭 신자이고 그렇기 때문에 강력하게 교황과 가톨릭교회를 비난할 수 있다고 말했다. 이 때문이었는지 에라스뮈스는 혁명의 기운이 휘몰아치는 바젤을 떠나 프라이부르크Freiburg로 갔다. 홀바인이 초상화를 그려주었던 마이어는 가톨릭교도 지도자로 계속해서 정치를 하였지만 구교 신자였던 까닭에 그 전과 같은 부와 권력은 갖지 못했다. 홀바인은 지난 작품들을 수정하거나 약간의 작품 의뢰를 받으며 몇 년을 보냈지만 더 이상 바젤에서 살 수 없다고 판단내린 것 같았다. 그는 에라스뮈스에게 조르고 졸라 영국에 추천서를 또 써달라고 부탁을 한다. 에라스뮈스는 홀바인이 "영국에 편지할 것을 강요한다"고 투덜거리는 편지까지 썼을 정도였다.

1532년 홀바인은 드디어 영국으로 다시 간다. 그러나 그곳도 예사롭지는 않았다. 그가 처음 영국에 갔을 때 느꼈을 기묘한 종교와 정치의 분위기가 이즈음 절정으로 치닫고 있었다. 이유는 헨리 8세의 여자 때문, 아니 종교개혁, 아니 역시, 그래도 여자 때문이었다.

영국 종교개혁의 빌미였던 여자

참으로 아이러니하게도 홀바인은 종교개혁에서 빠져나오자마자 또 다른 종교개혁 속으로 들어가게 되었다. 그가 그렸던 그림들을 살펴보기 위해서는 또 다

른 종교개혁 이야기도 피할 수가 없다. 어떤 인생도 단순하지 않듯, 어떤 역사도 단순하지 않다. 영국의 종교개혁, 아니 헨리 8세의 여자 이야기, 아니 그래도 역시 종교개혁 이야기를 하자면 헨리 8세의 아버지인 헨리 7세로부터 시작해야 한다.

헨리 7세는 피 튀기는 왕위 쟁탈 전쟁을 치르고 왕위에 오른 인물이었다. 플랜태저넷Plantagenet 왕가와 랭캐스터Lancaster와 요크York 왕가의 30년에 걸친 장미 전쟁과 전왕이었던 리차드 3세를 죽인 보스워스 전투 끝에 얻어낸 왕권이었던 것이었다. 그러나 헨리 7세의 왕위 계승권은 너무나 모호했다. 그의 어머니였던 마거릿 보퍼트Margaret Beaufort는 왕위 계승이 금지된 보퍼트 가문 출신이었고, 아버지인 에드먼드 튜더Edmund Tudor는 그가 태어나기도 전에 죽었다. 게다가 그 어디에도 이 둘이 정식으로 혼인했다는 증거가 없었다. 이렇게 모호한 족보 속에서 왕위를 차지한 헨리 7세는 정적들을 하나하나 죽여나갔고 요크셔 왕가의 에드워드 4세의 맏딸과 결혼함으로써 에드워드 4세의 자손만이 왕위를 물려받을 수 있다고 주장하는 자들의 싹을 일거에 잘라버렸다.

그래도 여전히 헨리 7세의 왕위는 불안했다. 그는 그 불안함을 다른 유럽 왕가들로부터 인정받는 것으로 씻으려 했다. 외교관들은 당시의 스페인 왕이었던 이자벨라 여왕Isabella I of Castile을 찾아가 헨리 7세의 큰아들 아서Arthur Tudor와 나이가 맞을 것 같은 막내딸 카탈리나Catalina de Aragón의 결혼을 주선했다. 당시의 스페인은 그야말로 유럽에 큰 영향력을 갖고 있었다. 그들이 예상을 했는지는 모르겠지만 스페인은 앞으로 더욱 막강해질 것이었다. 이제 곧 1492년이 되면, 지금과 같은 개념의 국가로는 이탈리아 출신인 콜럼버스Christopher Columbus가 스페인의 후원 아래 신대륙을 발견하게 된다. 그리고 이를 통한 이득은 모두 스페인에 돌아갔다. 1518년에는 노예무역이 시작되었다. 끔찍한 범죄가 시작되었지만 이로 인해 스페인은 더 배를 불리고 있었다. 게다가 1519년에는 카를로

스 1세Carlos I가 신성로마제국의 황제 카를 5세Karl V로 즉위한다. 카를 5세는 전 유럽에 걸쳐 스페인의 수행원과 군대를 끌고 다니면서 이들의 패션과 풍습을 유럽 전역에 퍼트렸다. 국가와 민족 개념이 점점 강해지고 있던 당시 각각의 국가들은 스페인 양식이 유행하는 것을 우려할 정도였다.

15세기 말의 스페인은 16세기의 영화를 예상할 수 있을 만큼의 경제적 부와 통치력을 갖고 있었다. 헨리 7세가 이런 스페인과 사돈을 맺는 것은 큰 이득이었다. 스페인으로서도 영국과 사돈을 맺으면 자신의 가장 강력한 라이벌인 프랑스가 영국과 동맹을 맺지 못한다는 계산이 있었다. 카탈리나는 세 살의 나이에 그녀보다 9개월 늦게 태어난 아서와 결혼을 약속했다. 그리고 1501년 열여섯 살의 카탈리나는 영국으로 와 아라곤의 캐서린Catherine of Aragon으로 불리며 아서와 결혼식을 올렸다. 그러나 그 결혼은 불과 5개월이 채 되기도 전 끝이 났다. 아서가 죽었기 때문이었다.

스페인은 점점 그 영향력을 더하고 있었고 영국은 캐서린의 이름을 다시 카탈리나로 만들고 싶지 않았을 것이다. 프랑스와 사이가 나빴던 영국에게 스페인은 계속 필요한 존재였기 때문에 인연을 끊을 수는 없었다. 헨리 7세는 죽은 왕자의 부인과 그 동생을 결혼시키기 위해 교황에게 허락을 요청하고 마침내 승낙을 받아냈다. 그러나 헨리 8세가 결혼을 할 수 있는 나이인 열네 살이 되기를 기다리는 동안 영국은 프랑스와의 관계를 회복하기 시작했고 헨리 7세는 마음이 바뀌어 합스부르크 가문과 사돈을 맺고 싶어 했다. 캐서린은 홀대받기 시작했다. 그녀는 스페인으로 돌아가고 싶어 했지만 영국과 프랑스의 관계가 좋아지는 것을 우려한 스페인은 그녀를 받아주지 않았다. 이런 와중에 헨리 7세가 사망했다. 그러자 헨리 8세는 아버지가 돌아가신 지 50일 만에 캐서린과 결혼식을 올려버렸다. 1509년의 일이었다. 이로써 캐서린은 7년간의 외로운 삶에 종지부를 찍고

자신보다 여섯 살 어린 헨리 8세와 새로운 삶을 꾸리게 된다. 이런 과정에서 엿볼 수 있듯 이들 둘은 금실 좋은 부부로 출발했다. 훗날 헨리 8세가 캐서린에게 저지를 일을 상상할 수 없을 만큼 말이다.

그들은 16년 동안 짧지 않은 결혼 생활을 잘 유지했다. 세간에 둘의 결혼이 깨지게 된 것은 자녀 문제로 알려져 있었지만 이게 다가 아니라는 것을 짐작하게 하는 대목이다. 물론 그들이 다복했던 것은 아니었다. 결혼 첫 해에 낳은 딸은 갓난아기인 채로 죽었고 1년 후 아들을 낳아 이름까지 헨리라고 지었지만 얼마 되지 않아 죽었다. 다음 아이는 유산하였고 또 그다음 아이는 아들이었지만 역시 곧 죽었다. 1516년 메리 공주를 낳았지만 이후 몇 번 더 유산을 한 후 폐경을 맞으면서 둘 사이에는 딸 하나가 유일했다. 아버지 헨리 7세의 피비린내 나는 왕위 싸움으로부터 익히 배운 것이 있었을 헨리 8세가 아들을 원했을 것은 당연했지만 사실 그는 메리에게 상당히 만족하고 있었다. 왜냐하면 1520년 초, 앞에서 잠깐 등장했던 신성로마제국의 황제 카를 5세와 메리가 약혼을 했기 때문이었다. 그들은 사촌 지간이었다. 헨리 8세가 아들이 없다고 해도 이로써 왕위 계승에는 큰 분쟁이 생기지 않을 것이었다. 그런데 문제는 1525년 카를이 약혼을 취소해버린 것에 있었다. 카를이 그의 또 다른 사촌, 그러니까 포르투갈 왕의 딸과 결혼하기로 한 것이었다. 헨리 8세는 분노했고 화살은 아내에게 돌아갔다. 그리고 다음 해인 1526년 헨리 8세는 캐서린의 시녀 앤 불린Anne Boleyn과 눈이 맞더니 급기야는 결혼을 약속해버렸다.

종교개혁으로 궁정화가가 되다

홀바인은 1528년 영국을 떠나면서 시민들이 캐서린을 옹호하는 시위를 보았다. 그가 1532년 영국으로 다시 돌아왔을 때에도 분위기는 여전히 흉흉했다. 헨리 8세는 여전히 결혼을 무효화하기 위해 집요하게 싸우고 있었다. 성경의 레위기Leviticus 20장 21절에 있는 "형제의 아내를 데리고 사는 것은 더러운 일이니라.……그들은 자손을 보지 못하리라"라는 구절이 그 근거였다. 헨리는 성경이 그리스어에서 라틴어로 번역될 때 '아들'로 이해해야 하는 단어를 '자손'으로 잘못 해석했다고 주장하였다.[2] 자신과 캐서린 사이에 딸은 있었지만 아들이 없었던 것은 그 때문이라는 것이었다. 그와 캐서린의 결혼을 허락했던 교회는 자신들이 직접 승인했던 결혼을 번복할 수 없어 난감하기만 했다. 수차례의 재판이 이어졌고, 이 과정은 대륙에서 종교개혁이 일어나며 벌어졌던 논쟁과 비슷한 양상을 보였다. 유럽 종교개혁의 선봉에 섰던 루터를 강력하게 비난하는 글까지 썼던 헨리 8세가 졸지에 영국의 종교개혁을 이룩하고 있었던 것이었다. 아무래도 로마로부터 거리가 멀었던 영국은 교황의 부패에 직접적인 영향을 받지 않았다. 그랬기 때문에 헨리 8세의 여자 문제만 아니었다면 영국의 종교개혁은 일어

2　불가타Vulgata 성경의 레위기 20장 21절은 다음과 같다. "qui duxerit uxorem fratris sui rem facit inlicitam turpitudinem fratris sui revelavit absque filiis erunt." 여기서 'absque filiis'는 '자손이 없이'로도 '아들이 없이'로도 해석될 수 있다. 같은 장 20절에는 21절과 비슷한 문구로 숙모와 동침하면 자손 없이 죽는다는 구절이 나온다. 이는 "qui coierit cum uxore patrui vel avunculi sui et revelaverit ignominiam cognationis suae portabunt ambo peccatum suum absque liberis morientur"에서 'absque liberis'라는 단어를 사용해 '자손 없이'라는 의미를 좀 더 분명하게 쓰고 있는 것과 대비된다. 그러므로 헨리 8세는 'filiis'를 'liberis'와 같이 '자손'으로 해석할 것이 아니라 '아들'로 해석해야 하고 '자손'으로 받아들이는 것은 명백한 번역상의 오류, 혹은 해석상의 오류라고 주장했다.

그림 19 한스 홀바인(확실하지 않음), <토마스 크롬웰의 초상*Portrait of Thomas Cromwell*>, 1533, 나무에 유화, 76×61cm, 프릭 컬렉션, 미국 뉴욕.
: 이 그림은 그가 직접 그리지 않고 그의 조수가 그린 것으로 보인다.

나지 않았을지도 모를 일이었다.

　드디어 성직자들도 굴복하기 시작했다. 토마스 모어는 애초에 결혼 무효에 대해서는 중립적인 태도를 취했었다. 그러나 서서히 첨예한 종교 갈등으로 문제가 악화되자 입장이 난처해진 그는 대법관직을 사임하게 된다. 홀바인은 어쩌면 토마스 모어를 통해 영국 왕실에 줄을 대볼 생각을 하고 있었는지도 모르겠지만 왕실은커녕 상류층과 연결될 수도 없는 상황이었다. 하지만 홀바인은 수완이 꽤 좋았는지 토마스 모어 다음으로 대법관이 된 토마스 크롬웰Thomas Cromwell의 초상을 그린다.그림19 그는 헨리와 캐서린의 결혼 무효화를 적극적으로 도왔던 인물이었다. 이를 다른 말로 하면 헨리 8세가 만들어내고 있는 영국의 종교개혁에 앞장섰다는 의미가 된다. 크롬웰은 대륙의 종교개혁적 분위기를 듬뿍 담아냈던 이 화가를 이용하고 싶어 했다. 대륙의 종교개혁이 민중들에 의해 이루어질 수 있었던 것은 그들이 쉽게 접할 수 있는 책과 이미지들이 많았던 까닭이었다. 그러나 영국에는 그러한 것들이 전무했다. 크롬웰은 교황보다 왕에 의해 영국 교회가 움직여야 한다는 선동적 주장을 담은 책을 내면서 홀바인의 이미지들을 함께 담았다. 대륙의 종교개혁으로 인해 일을 잃은 화가는 아이러니하게 영국의 종교개혁 덕분에 살아남게 되었다.

　이와 더불어 홀바인은 런던에 있는 독일인 상인 조합 멤버들의 초상화를 그리기 시작한다. 독일인 상인 조합, 즉 한자Hansa 동맹은 스틸야드Steelyard라고 불렸는데 영국은 그들을 통해 양털이나 그것으로 만든 직물을 대륙으로 수출했다. 그들은 홀바인에게 연달아 작품을 의뢰했고 그것을 꽤 중요하게 여겼다. 홀바인도 이에 부응한다. 스틸야드의 첫 번째 작품이었던 〈게오르크 기체의 초상Portrait of Georg Gisze〉그림20과 같은 그림들은 홀바인의 여전한 주제인 바니타스Vanitas를 담은 명작이라고 할 수 있다. 그림에는 장부일지와 동전, 가위, 금 저울, 열쇠가

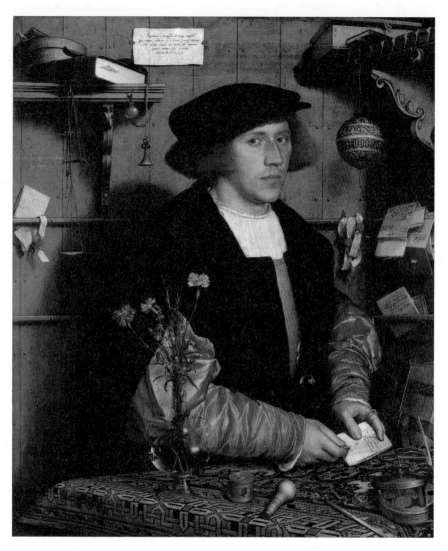

그림 20 한스 홀바인, <게오르크 기체의 초상*Portrait of Georg Gisze*>, 1532, 오크 나무에 유화, 96.3×
85.7cm, 국립 미술관, 독일 베를린.

있다. 사랑과 정절을 상징하는 카네이션, 후대에 영원히 기억됨을 상징하는 로즈마리, 잡귀를 쫓는 우슬초로 되어 있는 꽃다발은 시든 꽃과 활짝 핀 꽃이 함께 섞여 깨지기 쉬운 유리병에 꽂혀 있다. 시계는 똑딱거리며 젊음이 지나가는 것과 인생의 허무함을 알려준다.

인생의 허무함을 토마스 모어만큼 사무치게 느낀 사람도 없었을 것이다. 헨리 8세가 캐서린과의 결혼을 무효화하기 위해서는 가톨릭으로부터 완전히 자유로워야 했고 마침내 영국 국교회를 세워 그것이 가능하게 되었다. 이로써 왕은 교황보다 우위에 설 수 있었다. 토마스 모어는 이에 반대하다 런던탑에 갇히게 된다. 그리고 1535년 그는 반역죄로 참수를 당하게 된다. 홀바인의 은인이 권력의 중심에서 밀려나 처참하게 생을 마무리하고 있는 동안 홀바인은 정반대의 상승 기류를 타고 있었다.

헨리 8세가 앤 불린과 마침내 결혼하게 된 것은 1533년. 결혼을 위해 정식으로 런던에 입성하던 앤은 스틸야드 거리를 지나며 홀바인이 장식해놓은 것들을 보게 된다. 앤은 그의 팬이 되고 헨리 8세는 그녀를 위한 보석을 장식하기 위해 홀바인을 궁으로 부른다. 영국의 종교개혁이 그를 궁정화가로 만들어준 것이다.[3]

3 사실 홀바인이 언제부터 영국의 궁정화가가 되었는지에 대해서는 정확한 기록이 없다. 다만 앤 불린이 여왕이 된 후라고 보통 알려져 있다.

마침내 인생 최고의 명화로 실력을 증명하다

궁에 들어간 홀바인은 초상화를 그리기보다는 금속 세공과 보석 디자인, 궁을 장식하는 일을 맡는다. 왕이 홀바인의 실력을 잘 몰랐는지, 대륙과는 아무래도 인식이 좀 달랐는지, 아니면 다른 화가들로부터 이 외국의 화가가 배척을 당했는지 알 수는 없다. 그러나 그것도 잠시뿐이었다. 그는 자신의 삶 전체는 물론 역사 속에서도 길이 남을 작품을 곧 그리게 될 것이기 때문이었다. 1533년, 그는 야심차게 〈장 드 댕트빌과 조르주 드 셀브Jean de Dinteville And Georges de Selves〉그림21를 그린다. 역사학자였던 메리 허비Mary Hervey는 1900년에 출간한 『홀바인의 대사들HOLBEIN'S Ambassadors』에서 그림 속 인물들을 추적했는데 이 책을 통해 그들의 자세한 신분이 알려진 덕분에 제목마저 〈대사들The Ambassadors〉로 바뀌어버린 바로 그 그림이다.

그렇지 않아도 갖가지 상징과 은유를 능수능란하게 사용하는 홀바인이 이 커다란 작품에 갖가지 재료들을 쏟아낸 덕분에 이 그림은 지금까지 미스터리한 그림으로 남아 있다. 그림 왼쪽에는 이 그림을 주문한 장 드 댕트빌이 서 있고, 오른쪽은 조르주 드 셀브가 있다. 장 드 댕트빌은 홀바인이 디자인한 목걸이를 하고 있다. 이 때문에 학자들은 그와 홀바인이 이미 알고 있는 사이였다고 추정하고 있고, 이 두 사람의 초상화도 그러한 친분 관계 아래에서 주문한 것으로 생각하고 있다. 그는 손에 화려한 칼집을 쥐고 있는데 거기에는 그의 나이인 29세가 적혀 있다. 그는 앤이 낳은 딸, 엘리자베스 1세의 세례식에 아기의 대부代父인 프랑스의 왕 프랑수아 1세를 대신해 참석하고자 왔다. 오른쪽의 조르주 드 셀브는 성직자였다. 그는 이 그림이 그려질 당시에는 아직 주교가 아니어서 사제복을 입고 있지 않다. 그는 오른팔을 책 위에 올려놓고 있는데 책 위에는 24세라는 그

의 나이가 적혀 있다. 그는 비밀 임무를 갖고 영국에 온 것으로 추정되는데 아마도 종교 문제와 관련한 특사가 아니었을까 생각된다.

　이 두 사람 사이에는 2단의 선반이 놓여 있다. 위의 선반에는 홀바인이 즐겨

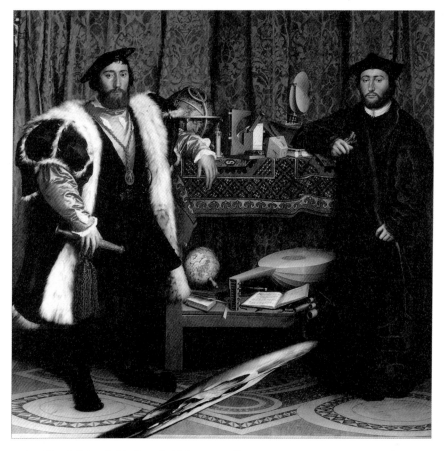

그림 21 한스 홀바인, <대사들: 장 드 댕트빌과 조르주 드 셀브*Ambassadors: Jean de Dinteville And Georges de Selves*>, 1533, 오크 나무에 유화, 207×209.5cm, 내셔널 갤러리, 영국 런던.

그려서 '홀바인 카펫'으로 불리는 아나톨리아^{Anatolia}산 양탄자가 놓여 있다. 그 위에는 왼쪽에서부터 순서대로 천체도, 원통형 양치기 나침반, 그리고 하나는 나무, 하나는 흰색으로 된 천체 고도 측정기가 겹쳐서 그려져 있고 그 앞에는 작은 나침반이 놓여 있다. 그리고 그 옆에는 주사위 같은 다면 해시계와 수평선, 적도, 지구에서 본 태양의 궤도를 바탕으로 천체를 관측하는 토르퀘툼^{Torquetum}이 각도기를 매단 것 같은 모양으로 조르주 드 셀브의 팔꿈치 쪽에 서 있다. 밑에는 왼쪽에서부터 지구본, 산술 책, 그리고 책 사이에 꽂혀 있는 직각자와 줄이 끊어진 루트가 보이고 루트 뒤에는 분할자가, 그 앞에는 독일 찬송가책이 있으며 맨 오른쪽에는 플루트 케이스가 있다.

예사로 그려지지 않았을 것 같은 이 많은 과학 기구와 악기, 그리고 책을 통해 많은 것을 알 수 있을 듯하지만 실제로 그렇지는 못하다. 천문 기구들이 가리키고 있는 날짜들은 실제 그 어떤 역사적 사건과도 쉽게 연결되지 않기 때문이다. 예를 들어 다면 해시계는 4월 11일, 아니면 8월 15일을 나타내고 있는데 이는 종종 조르주 드 셀브가 영국에 온 날이 아닐까 추정된다. 그러나 알려진 날짜와 정확하게 일치하지 않기 때문에 그 어떤 학자도 이에 대해 확신을 갖지 못하는 듯하다.

그러나 몇 가지는 분명한 것처럼 보인다. 줄이 끊어진 루트는 고대부터 '죽음 앞에 당도했지만 아직 죽지 않은 자들의 침묵'을 상징하고, 독일 찬송가책의 왼쪽 페이지에는 "성령이여 임하소서^{Veni sancte Spiritus}"라는 찬송가의 악보가 그려져 있다. 그리고 도판처럼 작은 이미지로는 알고서 보아도 잘 확인할 수 없는, 실제의 큰 그림에서는 공을 들인다면 찾을 수 있는 두 개의 바니타스 상징을 찾을 수 있다. 하나는 장 드 댕트빌이 쓰고 있는 모자의 팬던트로 해골 모양을 하고 있다. 다른 또 하나는 이 두 사람과 선반이 있는 대리석 바닥 위에 놓여 있는, 아니 허공에 떠 있는 것 같은 어떤 형상이다. 영국 내셔널 갤러리의 관리인이자 미술

사가였던 랄프 워넘Ralph Nicholson Wornum이 1867년 이 그림의 오브제가 갖고 있는 미스터리를 추적해 유명해진 『아우크스부르크의 화가, 한스 홀바인의 삶과 작품Life And Works of Hans Holbein, Painter, Of Augsburg』에서 "생선뼈"라고 묘사했던 바로 그것이다.그림22

이것은 아마도 카메라 옵스쿠라가 없었다면 그리기 불가능했을 아나모르포시스Anamorphosis, 즉 왜곡된 상으로 그려진 그림으로 그 형상을 2시 방향에서 비

그림 22 <대사들: 장 드 댕트빌과 조르주 드 셀브Ambassadors: Jean de Dinteville And Georges de Selves> 부분 확대.

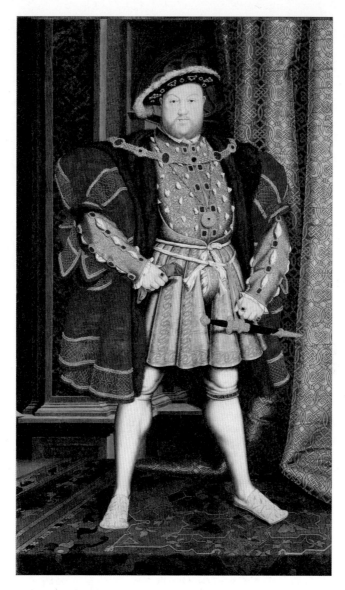

그림 23 한스 홀바인, <헨리 8세의 초상*Portrait of Henry VIII*>, 1537, 캔버스에 유화, 233.7×134.6cm, 워커 아트 갤러리, 영국 리버풀.

스듬하게 내려다보면 해골로 알아볼 수 있다. 앞에서 익히 바니타스를 보았던 우리는 이것이 무엇을 의미하는지 쉽게 짐작할 수 있다. 부와 권력은 물론 학문조차도 죽음 앞에서는 부질없다. 삶은 늘 죽음 앞에 놓이기 마련이고 메멘토 모리, 곧 죽음을 기억하는 삶이야말로 더 가치 있는 삶이라는 메시지가 이 해골들 안에 들어 있다. 또한 아름다운 오브제 뒤로 너무 사실적이어서 오히려 눈에 띄지 않는 초록색 커튼 왼쪽 위로 살짝 보이는 십자가에 매달린 예수가 이러한 종교개혁적 메시지를 더욱 확고하게 한다.

홀바인이 이 시기에 이런 커다란 대작을 그린 것은 어쩌면 헨리 8세에게 자신의 실력을 보여주고 싶어서였는지도 모른다. 게다가 종교개혁을 하고 있었던 헨리 8세에게 자신이 어떤 사람인지도 알려주고 싶었을 것이다. 종교개혁 속에서 종교개혁을 위해 길을 닦았고 종교개혁에 의해 길을 잃었다가 종교개혁에 의해 구제된 홀바인이었다. 그는 이 그림을 그린 이후, 다시 말하면 영국에서 종교개혁이 완성된 이후 헨리 8세의 진짜 초상화가가 된다.그림23

남아 있는 이야기

대륙과 영국의 종교개혁을 통해 영국의 궁정화가가 된 홀바인의 이야기는 이제 끝이 났다. 그러나 약간의 여담은 더 남아 있다. 홀바인은 자기의 밥줄이 달려 있음에도 불구하고 종교를 신랄하게 비판했던 인물이 아니었던가. 이 까칠하고 대담한 비판꾼이 우여곡절 많은 영국의 궁중에서 잘 있었는지도 궁금하다. 이에 대해 조금은 눈치챌 수 있을 만한 이야기가 있다. 늘 그렇듯 삶은 계속되고 이야기는 끝나지 않는다.

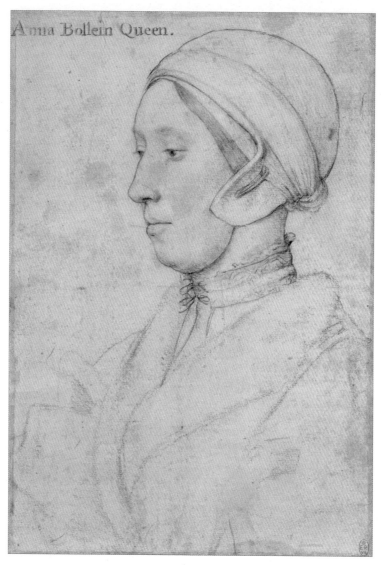

Anna Bollein Queen.

그림 24 한스 홀바인, <알려지지 않은 여인*Unknown Woman*(앤 불린으로 추정)>, 1533(or
1536), 분홍 종이에 색초크, 28.1×19.4cm, 윈저 성 왕립 도서관, 영국 버크셔.
: 이 그림 속의 인물이 앤 불린으로 추정된다.

앤 불린이 홀바인을 궁중으로 불러들였지만 그는 그녀의 제대로 된 초상화 한 점 남기지 못했다. 그저 앤 불린인지도 확실하지 않은 드로잉 한 점만이 남았을 뿐이다.^{그림24} 왜냐하면 앤 불린이 여왕으로 있었던 기간은 짧았고 그동안 홀바인은 궁에서 초상화를 거의 그리지 못했기 때문이었다. 앤은 엘리자베스 1세를 낳고는 3명의 아이를 사산하였다. 게다가 스페인과의 관계를 회복하고 싶었던 헨리 8세에게 앤은 거추장스럽기만 했다. 헨리는 결혼문제를 간단하게 처리하기 원했다. 이에 앤은 억울하게도 흑마술로 헨리 8세를 유혹했다는 죄와 간통, 근친상간 등의 죄를 뒤집어쓰고 처형을 당한다. 이후 헨리의 첫 번째 부인과 두 번째 부인의 시녀였던 제인 시모어^{Jane Seymour}가 그의 다음 부인이 된다. 앤이 궁에 남긴 것은 홀바인과 둥근 프랑스식 모자^{French Hood} 뿐이었다.^{그림25} 그녀가 프랑스의 궁에서 시녀를 한 후 영국의 궁으로 들어오며 일으킨 유행이었다. 그러나 제인 시모어는 앤을 의식해서인지 다른 사람들과는 달리 프랑스식은 거부하고 영국식의 각진 모자를 썼다. 홀바인은 제인의 이런 모습을 초상화로 남겼다.^{그림26}

그러나 그 영화도 잠깐, 아들 에드워드 6세를 낳았지만 출산 후유증으로 제인은 사망하고 헨리는 한 달도 채 안 되어 새로 아내가 될 여자를 물색한다. 헨리는 정치적 이해 때문에 자신의 목표가 묵살당하지 않기를 바랐다. 즉 그는 예쁜 여자를 바랐다. 당시 프랑스에 결혼 적령기의 명문가 미인들이 많다는 소문 때문에 그는 프랑스 신부를 맞고 싶어 했다. 게다가 직접 얼굴을 보고 신붓감을 고르고 싶어 했다. 얼굴도 보지 않고 결혼하는 것이 오히려 이상한 현대에는 그의 요구가 정당한 것처럼 보이나 당시 이 요구는 무례하기 짝이 없었다.

헨리 8세의 신붓감으로 많은 이들이 추천되었겠지만 결혼이 쉽지는 않았다. 헨리의 여성 편력과 전 부인들의 불운한 운명이 이미 알려져 버렸기 때문이었다. 그러던 중 덴마크의 크리스티나^{Christina of Denmark} 공주가 후보로 오른다. 그

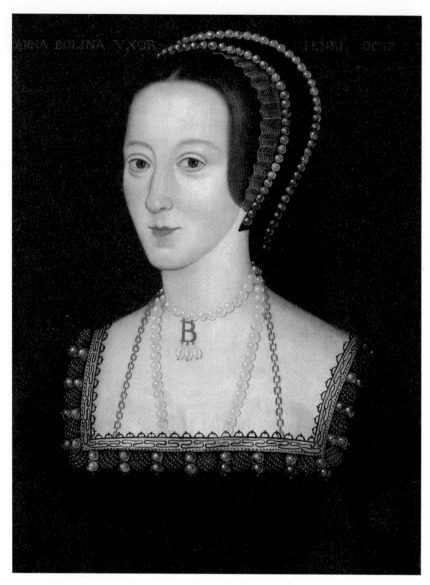

그림 25 작자 미상, <앤 불린>, 1534년경에 그려진 것을 후에 모사, 나무에 유화, 54×42cm, 국립 초상 박물관 프라이머리 콜렉션, 영국 런던.

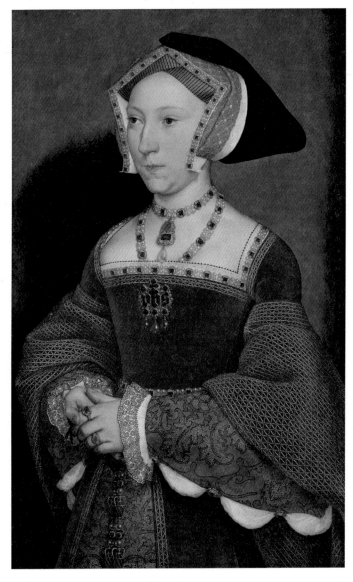

그림 26 한스 홀바인, <제인 시모어의 초상*Portrait Of Jane Seymour*>, 1536(or 1537),
오크 나무에 유화, 65×40.5cm, 미술사 박물관, 오스트리아 빈.

녀는 밀라노 공국의 공작부인이 되었다가 남편을 잃었지만 나이는 겨우 열여섯 살이었다. 신하들의 보고에 의하면 그녀는 보조개가 움푹 파여 매력적이라고 했다. 그러나 헨리는 앤 불린처럼 마른 여인이 아닌 아들을 낳은 제인 시모어처럼 통통한 여인을 원했기 때문에 그녀의 날씬한 몸매가 마음에 걸렸다. 그는 아무래도 그녀의 얼굴을 확인해야 되겠다고 생각했는지 홀바인에게 이 여인의 초상화를 그려오도록 명한다. 얼굴을 직접 볼 수는 없지만 홀바인의 초상화라면 상당히 믿을 만했기 때문이었을 것이다. 이에 홀바인은 그녀가 있는 브뤼셀Brussels까지 가서 거의 실물 크기의 초상화를 그려 영국으로 가져온다.그림27 헨리 8세는 이 그림을 보고 그녀를 무척이나 마음에 들어 한다. 그리고 그녀에게 대사들을 보내 청혼을 한다. 크리스티나의 측근들은 영국과 결합할 것에 들떠 이 결혼에 열성적이었지만 막상 본인은 "내가 만약 머리가 둘이 있다면 그중 하나는 영국 왕의 처분에 따를 것"이라며 청혼을 거절한다.

다음 후보는 클레이브 공국의 안네Anne of Cleves였다. 당시 영국은 프랑스와 스페인과의 관계가 소원해졌던 터라 클레이브 공국과 동맹을 맺을 수만 있다면 큰 정치적 이득을 얻을 수 있었다. 그러나 헨리 8세는 이것만으로 만족하지 못하고 안네의 외모 역시 확인하고 싶어 했다. 홀바인을 비롯한 외교 사절이 클레이브 공국에 도착했을 때 그들은 융숭한 대접을 받았다. 그러나 공주는 차도르를 쓴 것마냥 천으로 몸을 칭칭 감고 나와 아무도 얼굴을 확인할 방법이 없었다. 홀바인이 그녀의 초상화를 그리고자 허락을 구했지만 그 역시도 거절당하고 클레이브 공국의 궁정화가가 그림을 그려 보내주겠다는 답변만 돌아왔다. 공주의 얼굴을 보지도 못한 대사들은 아무런 성과가 없다는 것을 알리고 싶지 않았는지 헨리 8세에게 공주가 무척이나 아름답다는 허풍만을 전달한다. 좋지 않은 소문 때문에 영국 왕과 결혼하는 것이 반갑지만은 않다는 클레이브 공국의 의견 또한

그림 27 한스 홀바인, <밀라노 공작 부인 덴마크의 크리스티나의 초상*Portrait of Christina of Denmark, Duchess of Milan*>, 1538년경, 오크 나무에 유화, 179×82.6cm, 내셔널 갤러리, 영국 런던.

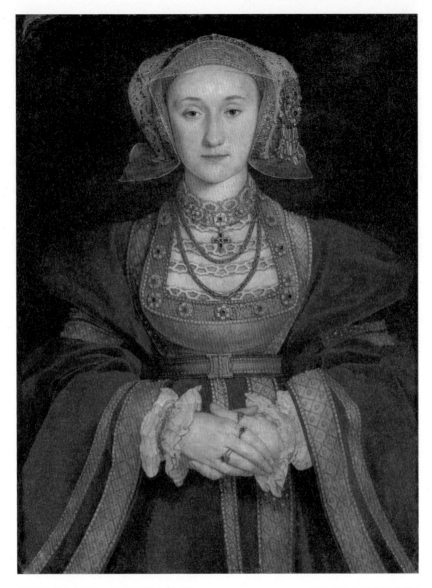

그림 28 한스 홀바인, <클레이브의 안네 초상*Portrait of Anne of Cleves*>, 1539, 캔버스 위에 붙인 양피지에 유화, 65×48cm, 루브르 박물관, 프랑스 파리.

헨리 8세에게 도착하자 그는 안달복달하다 급기야는 공주의 미모가 뛰어나기만 하다면 지참금 없이도 결혼할 수 있다고 제안한다.

이런 파격적인 제안 덕분에 마침내 홀바인은 안네의 초상화를 그릴 수 있게 된다.그림28 그리고 그는 그것을 안고 영국으로 돌아간다. 덴마크의 크리스티나가 실물 크기로 그려졌던 것과는 달리 이번 그림은 비교적 작게 그려졌다. 클레이브 공국 측이 계속해서 그림을 거절한 데다가 헨리 8세의 마음이 급했기 때문에 큰 그림을 그릴 만한 충분한 시간이 없었다. 그러나 이 그림은 참하고 정숙한 자태에 화려한 옷차림을 한 아름다운 여인의 모습이 담긴 초상화였다. 우리는 헨리가 초상화를 보고 마음에 들어 했는지 알 수는 없다. 그러나 그가 그림을 본 후 악사들에게 음악을 연주하게 하고 들떠 술을 마셨으며 홀바인과 외교 사절단들에게 연회를 열어주었다는 기록은 읽을 수 있다. 헨리 8세의 마음이 어땠는지 충분히 짐작이 가는 대목이다. 마침내 결혼이 성사되고 기다리고 기다리던 안네가 런던으로 오는 날이 되자 헨리는 기대에 부풀어 그녀를 기다렸을 것이다. 그런데 첫 만남의 자리, 헨리는 선물로 준비해간 모피조차 그녀에게 주지 않았다. 나중에 사신이 그 선물을 그녀에게 건네주었을 뿐이었다. 함께 궁으로 들어갈 때도 그들은 거의 대화를 나누지 않았다. 물론 말이 잘 통하지 않았기 때문일 수도 있겠지만 이유는 다른 데 있었다. 역시, 헨리는 그녀의 외모가 마음에 들지 않던 게였다.

헨리는 나중에 대신들에게 그녀를 "플랑드르의 암말"이라고 말하며 비아냥거렸고 악취가 심해서 함께 잘 수가 없다고도 했다. 그리고 헨리는 정말로 또 다시 결혼 무효화를 추진해 결혼 6개월 만에 그것을 성사시킨다. 안네는 결혼 무효화를 의외로 쉽게 받아들여 헨리로부터 성과 많은 보석을 선물로 받았다. 그러나 결혼을 주선했던 신하들은 그렇지 못했다. 토마스 크롬웰은 순전히 안네와의 결

혼을 적극적으로 주선했다는 이유만으로 반역죄로 참수를 당했다. 아마도 왕을 속였다는 것이 헨리는 괘씸했던 모양이다. 대장장이의 아들로 태어나 네덜란드 상인의 허드렛일을 하다 피렌체 출신 부자 상인의 비서로 일을 했고, 이탈리아로 가서는 추기경의 눈에 들어 그를 도왔으며 추기경이 죽자 영국 의회의 부름을 받았던 불굴의 크롬웰이 겨우 여자의 얼굴 때문에 죽임을 당한 것이었다. 캐서린과의 결혼 무효화로 권력을 잡은 그의 아이러니하고 비참한 종말이었다. 결혼으로 흥한 자, 결혼으로 망하나니. 토마스 모어가 참수를 당한 지 겨우 6년 만의 일이었다.

홀바인은 왕의 서슬 퍼런 칼바람을 잘 피해갔다. 물론 크롬웰이 홀바인에게 안네의 그림을 잘 그려줄 것을 부탁하거나 압력을 넣었을지 모를 일이지만 홀바인 역시 그렇게 호락호락한 인물은 아니었다. 그가 그저 크롬웰의 지시라고 안네의 그림을 그렇게 아름답게 그렸을까? 분명 다른 이들의 압력만은 아니었을 것이다. 바젤도 떠난 마당에 영국이라고 떠나지 못할 법도 없지 않은가. 자기 밥줄이 달려 있었음에도 불구하고 종교개혁의 편에 서서 교회를 비판했던 인물이 바로 그였다. 아마 그도 헨리 8세의 여성 편력에 일침을 날려주고 싶었는지도 모르는 일이다. 그의 그림 덕분에 많은 이들이 못 볼 꼴을 보았지만 그의 아름다운 그림을 통해 먼 훗날의 우리들까지 헨리 8세의 면모를 보았으니 그가 의도했던 바를 이루었는지도 모르겠다.

Mini Timeline

인생의 8할이 종교개혁인 화가의 인생 — 한스 홀바인

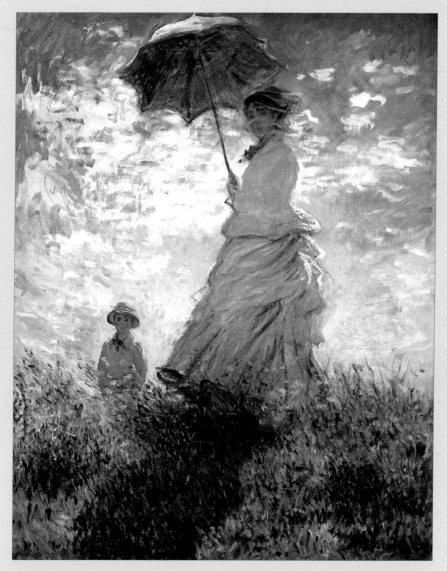

그림 1 클로드 모네, <산보, 파라솔을 든 여인*The Walk, Lady With A Parasol*>, 1875, 캔버스에 유화, 100×81cm, 워싱턴 국립 미술관, 미국 워싱턴.

3

그녀의 부활을 꿈꾸었을까?

파리의 중산층, 아름다운 도시에서 궁핍한 삶을 살다

클로드 모네

Claude Monet 1840-1926

거장으로 남은 모네, 그 뒤에 감추어진 것들

미술사 안에서 클로드 모네Claude Monet는 어떤 인물일까? 『모네Monet』를 썼던 칼라 라흐먼Carla Rachman은 모네에 관한 이 책을 쓰면서 길에 다니는 사람들에게 모네와 반 고흐Vincent van Gogh, 그리고 다 빈치Leonardo da Vinci와 터너J. M. W. Turner의 그림들을 보여주며 누가 그린 건지 물었다. 그에 따르면 일본이든 영국이든, 지역과 문화적 차이에도 불구하고 모네와 고흐의 그림은 쉽게 알아보았다고 한다. 미술사 안에서도, 대중적으로도 그들은 단연코 거장이라는 이름을 가질 만하다. 그러나 그들의 가치를 묻는다면 제대로 답할 수 있는 사람이 얼마나 될까? 어떨 때에는 너무 유명해서 오히려 그 가치가 충분히 전달되지 않을 것 같은 생각이 들 때도 있다. 너무 흔하디흔한 화가들을 좋아한다고 말하기는 아무래도 민망하긴 하다.

아마도 모네는 그런 흔하디흔한 화가들 중에서도 가장 먼저 떠오르는 인물일 것이다. 어쩌면 이런 점들 때문에 모네의 개인적인 삶이나 그 가치는 그의 유명세에 비해 비교적 덜 주목받은 것일지도 모른다. 너무 잘 안다고 생각한 나머지 오히려 그를 자세히 들여다보지 않는 것이다. 그러나 찬찬히 그의 그림을 살펴보자. 그 속에는 이제 막 현대가 되어가고 있는 역사의 한 장면, 한 장면이 담겨 있다. 뿐만 아니라 이제 막 도착한 시대 속에서 미술가들이 어떻게 살아남았고 예술계가 어떻게 변화하였는지, 더 나아가 근대라는 시대의 기차를 사람들이 어떻게 올라탔으며, 거기서 떨어지지 않으려고 어떤 노력을 해야만 했는지도 알수 있다. 근대의 사람들이 그러했던 것처럼 모네 역시 힘겹게 내달려 근대의 기차에 도착했지만 사람들은 그보다 그가 그린 비싼 그림들, 그리고 동시에 싸구려 식당에 아무렇게나 걸려 있는 그의 모작들만을 기억하고 있는 듯하다.

그의 경제적 행운과 불행

흔하디흔한, 익숙한 그림으로만 보이는 〈산보, 파라솔을 든 여인*The Walk, Lady With A Parasol*〉의 뒷면을 보려 한다면 우리는 끊임없이 모네의 경제적인 이야기를 하게 될 것이다. 어떤 삶이 돈과 무관하겠느냐마는 모네가 만들어낸 역사와 그의 삶 속에 이 부분은 너무나 깊이 자리하고 있다.

그는 1840년 파리에서 태어났다. 훗날 예술가의 삶을 살아갈 이가 19세기의 파리에서 태어났다는 것은 분명 축복이었을 것이다. 그러나 그에게 삶의 모든 것이 그저 행운만은 아니었다. 어머니는 음악가였지만 아버지는 직업이 분명하지 않았다. 이 가족의 경제적 수준을 냉정하게 분류하자면 중산층 이하 하층민

이었다. 그러나 아버지의 의붓누나, 그러니까 모네의 고모가 부유한 무역 상인과 결혼한 덕분에 모네의 가족은 그로부터 어느 정도의 경제적인 도움을 받을 수 있었다. 모네가 청소년기에 접어들면서 아버지는 고모부의 사업을 돕기 시작했는데 나날이 번창한 덕에 모네의 가족도 상당한 여유를 누릴 수 있게 되었다.

모네의 인생 전체를 놓고 보았을 때 고모의 경제적인 보조는 참으로 큰 힘이었다. 특히 모네가 군대에 징집되었을 때 받았던 고모의 도움은 모네의 운명을 바꿔놓았다. 1861년, 스물한 살의 모네는 그가 살고 있었던 르아브르Le Havre에서 징집을 당하게 된다. 당시의 프랑스에서는 스물한 살이 되는 모든 남자들은 제비뽑기를 하여 징집이 결정되었다. 그해에 르아브르에서는 이 방식으로 73명의 젊은이들을 군인으로 뽑았다. 이들은 1830년 프랑스가 해적들의 근거지를 제압한다는 이유로 점령해 식민지로 만든 알제리로 파병될 운명이었다. 예나 지금이나 군대의 효율성은 놀라워 모네는 말을 전혀 타지도 못했음에도 불구하고 기병대가 되어 알제리로 떠났다. 모네의 예술적 재능이 군대 안에서도 인연을 만들었는지 알제리의 이미지와 사막의 풍광을 그림으로 남기고 싶어 하던 화가 샤를 뢸리에Charles Lhuillier의 모델이 되는 일도 있었다.그림2 그러나 입대한 지 1년 후 모네가 장티푸스에 걸리자 그의 고모는 상당한 돈을 지불하고 모네를 군대에서 빼내온다. 원래 군인의 복무 기간은 7년이었지만 모네는 불과 1년 만에 집으로 돌아온 것이었다.

나폴레옹 3세는 프랑스를 통치하는 기간 동안 크림 전쟁(1853-1856년), 인도차이나 침입(1859년)과 뉴칼레도니아(1853년) 정복, 중국과의 제2차 아편전쟁(1856-1860년), 멕시코 원정(1861-1867년), 한국에서의 병인양요(1866년), 후에 프로이센과의 전쟁(1870-1871년) 등 수없이 많은 전쟁을 일으켰다. 모네의 친구였던 프레데릭 바지유Frédéric Bazille그림3 역시 나폴레옹 3세의 무모한 정복욕의 희생자였다. 그는 의학을 공부하는 동시에 그림을 그렸던 사람으로 젊은 날

그림 2 샤를 뤼리에, <군인*The soldier: Monet in MIlitary Garb*>, 1861, 캔버스에 유화, 37×24cm, 마르모땅 미술관, 프랑스 파리.

그림 3 프레데릭 바지유, <자화상*Self-Portrait*>, 1865-1866, 캔버스에 유화, 71.1×108.9cm, 시카고 아트 인스티튜트, 미국 시카고.

그림 4 프레데릭 바지유, <임시 야전 병원*The Improvised Ambulance*>, 1865, 캔버스에 유화, 47×65cm, 오르세 미술관, 프랑스 파리.
: 이것은 모네가 다리를 다쳤을 때 바지유의 모델이 되어준 그림이다.

의 모네에게 더없이 중요한 인물이었다.^{그림4} 그는 1864년 의사 시험에 떨어지고 난 후 그림에만 몰두하였는데 1870년 프로이센과의 전쟁이 발발하자 징집되어 바로 전사하였다. 바지유가 이제 곧 시작될 인상주의를 마음껏 누리지도 못

한 채 전사한 것을 생각한다면 모네의 운명은 정말 극적이라고 할 수 있다. 그가 군대에서 일찍 제대하지 못했다면 그의 운명도 장담할 수 없었을 것이다. 사실 모네도 한 번 더 징집되어 바지유와 마찬가지로 프로이센 전쟁에 참가할 뻔했으나 이 전쟁이 일어났을 때에는 이미 처자식이 생겼기 때문에 영국으로 몸을 잠시 피해 전쟁을 피할 수 있었다. 권력자들의 정복욕이 이 아름다운 예술가들에게 무슨 짓을 한 것인가. 역사 속에서 진정 정의로웠던 전쟁은 단 한 건도 없었다. 전쟁은 그저 전쟁일 뿐이었다. 지금 이 순간에도 어쩌면 아름다운 청년들의 손에 정의와 애국이라는 이름으로 너무 쉽게 총을 쥐어주고 있는 것은 아닌가?

모네는 군대에서 돌아오자마자 장티푸스로 잃었던 건강을 되찾았다. 또한 그를 야외에서 직접 풍경을 그리는 길로 이끌었던 부댕Eugène Boudin과 계속 작업을 하기도 하고, 파리에 있는 샤를 글레르Charles Gleyre의 작업실로 가 르누아르Pierre-Auguste Renoir, 시슬리Alfred Sisley, 바지유 등과 만났으니 그의 예술적 인생에서도 고모의 경제적 도움은 분명 큰 행운이었을 것이다.

고모는 이처럼 모네에게 큰 득이 되었지만 그 풍요가 계속된 것은 아니었다. 왜냐하면 아버지는 모네가 그림 그리는 것을 못마땅하게 여기고 있었고 모네가 열일곱 살 때 어머니가 돌아가시자 경제적인 지원을 완전히 끊어버렸기 때문이었다. 돈이 없으면 모네가 그림을 그만두고 고모부의 사업에 관심을 가질 것이라고 아버지는 계산했다. 고모는 아이가 없었기 때문에 아버지는 모네나 다른 형제가 이 사업을 물려받기를 바라고 있었다. 그러나 많은 아버지들이 그렇듯 모네의 아버지 역시 자기 아들에 대해 제대로 이해하고 있지 못했다. 아버지가 경제적 지원을 끊자 모네는 순전히 자신의 힘으로 돈을 모아 파리의 예술 학교에 입학해버렸다. 모네는 이미 그림으로 돈을 벌고 있었기 때문이었다. 당시에는 캐리커처 화가가 상당한 인기를 끌었는데 모네는 어릴 때부터 지역의 명사나 학

교 선생님의 캐리커처^{그림5-6}를 그려 팔았다.

그 수준은 어린아이가 그렸다고 상상할 수 없을 정도였고 열다섯 살 때는 이미 그의 그림이 지역에 알려질 정도였다. 그렇게 판 그림들로 모네는 적지 않은 돈을 모아두었다. 덕분에 직업 작가로서의 정체성마저 가지게 되었으니 아버지가 뭔가를 되돌릴 수 있는 상황이 아니었다. 부모의 둥지를 한 번 떠난 새는 다시 그곳으로 돌아오지 않는 법이다.

 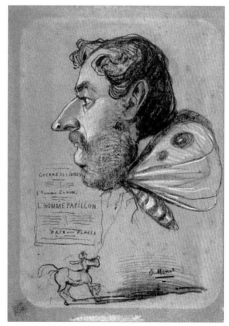

그림 5 클로드 모네, <코가 큰 남자의 캐리커처*Caricature Of A Man With A Large Nose*>, 1855-1856, 종이에 흑연, 25×15cm, 시카고 아트 인스티튜트, 미국 시카고.
그림 6 클로드 모네, <줄 디디에의 캐리커처*Caricature Of Jules Didier*>, 1860, 종이에 목탄과 분필, 67×44cm, 시카고 아트 인스티튜트, 미국 시카고.

어쨌거나 이런 모네를 아버지가 받아들였다면 좋았겠지만 쉽게 그러지는 못했다. 그리고 자아를 찾은 20대의 아들이 부모와 맞서는 일이 아직 하나 더 남아 있었다. 바로 여자 문제였다. 모네가 사랑에 빠진 여자는 자신의 모델이었다. 그녀의 이름은 카미유 동시외Camille Doncieux. 그들이 만났던 때는 1865년, 모네의 나이 스물다섯, 카미유는 열여덟 살이었다. 모델이라는 직업 자체가 그리 우아하고 고상한 일이 아닌 것으로 여겨졌던 탓에 아버지의 반대는 거셌다. 모네와 카미유는 그들이 만난 다음 해부터 함께 살기 시작한다. 이 젊은 연인들의 사랑은 아름다웠지만 삶은 여전히 고달팠다. 모네는 카미유가 임신을 하고 있었음에도 불구하고, 카미유와 헤어졌으니 다시 경제적인 도움을 달라고 아버지에게 부탁할 정도였다. 물론 모네의 말은 거짓말이었다.

그럼에도 불구하고 모네의 모습은 늘 번듯했다. 훗날 르누아르의 회상에 따르면 당시의 모네는 소매에 레이스가 달려 있는 고급스러운 셔츠로 늘 자신을 꾸몄고 어디에서든지 제대로 된 옷차림을 하고 있었다. 당시 파리는 패션의 첨단을 걷고 있었고 오늘날처럼 유행은 정신없이 지나갔다. 10m에 가까운 치마폭이 유행을 했다가 엉덩이를 봉긋 세운 스타일이 유행하는 등 짧은 시간 안에 급격하게 여성의 실루엣이 변했다.[1] 그러나 남성들의 옷은 다른 방식으로 이해되어야 한다. 19세기 초만 하더라도 8개월 동안 남성들의 조끼가 5번이나 바뀔 정도였지만 19세기 중반 이후에는 양상이 완전히 달라지고 있었다. 여성들의 유행은 모든 계층의 여성들이 상류층의 스타일을 쫓는 방식이었던 반면, 남성들의 유행

1 4장을 보면 19세기 중, 후반의 여성 패션 분위기를 좀 더 명확하게 살펴볼 수 있다.

은 평범한 중산층의 옷차림이 일반적인 차림새가 되는 훨씬 민주적인 방식이었다. 당시 소설들을 보면 어김없이 등장하는 프록코트frock coat그림7와 연미복은 여전히 신사들의 고급스러운 의상이었지만 화려한 색깔들이 사라져 예전과 같지는 않았다.

오늘날 양복이라고 하면 응당 어두운 색을 떠올리게 되는데 이러한 경향은 바로 모네가 살았던 시절의 민주적 분위기로부터 시작되었다고 할 수 있다. 어두운 무채색의 옷 속으로 계층은 사라지고 남성들은 평등해져 갔다. 아마도 이런 분위기가 1871년의 파리 코뮌을 탄생시킨 것일 게다. 이때만 해도 수염을 어떻게 기르느냐에 따라 정치적인 성향을 알아볼 수 있을 정도로 패션이 곧 정치였다.

성공의 계획은 미완성으로

훗날의 모네뿐만 아니라 이제 막 카미유를 만난 1865년의 모네 역시 나폴레옹 3세가 황제를 하고 있는 상황을 반대하는 공화주의자였다. 그러나 그의 옷차림은 그의 정치적 성향을 전혀 반영하고 있지 못했다. 그가 이런 옷차림을 한 것은 아마도 상류층이 되고 싶어서라기보다는 상류층과 더 친밀해지고 싶었기 때문이었던 듯싶다. 이런 성향은 성공을 꿈꾸는 첫 대작에서 극명하게 드러난다.

모네는 에두아르 마네Edouard Manet가 〈풀밭 위의 점심 식사Le Déjeuner Sur L'herbe〉그림8로 엄청난 관심을 받은 것에 무척 자극을 받았다. 모네는 마네의 성공을 참고한다. 그러나 모네는 마네와는 미학적으로 완전히 다른 방향을 택한다. 마네는 그의 그림 속에서 미술 역사상 명화로 인정받은 그림들을 고대로 차용하여 두 명의 벗은 여자와 옷을 입은 두 명의 남자, 즉 네 명의 파리 시민을 그림으

그녀의 부활을 꿈꾸었을까? — 클로드 모네

그림 7 존 칼콧 호슬리John Callcott Horsley, <이점바드 킹덤 브루넬Isambard Kingdom Brunel>, 1848, 캔버스에 유화, 24.7×15.6cm, NRM-Pictorial Collection.
: 이 그림 속의 신사는 프록코트를 입은 모습을 잘 보여주고 있다. 19세기가 되면서 연미복과 프록코트의 형태는 상당히 비슷해져서 칼라의 모양이나 주름을 잡는 방식이 거의 같았다. 이 두 의복을 구별할 수 있는 유일한 방법은 밑단뿐이었다. 연미복은 지금도 그러하듯 앞이 조금 짧으며 그 끝이 둥글거나 사선으로 떨어지고 프록코트는 앞과 뒤의 길이가 같았다. 프록코트는 유행에 따라 여성들의 드레스처럼 허리는 가늘고 밑으로 내려가면서 확 퍼지는 스타일도 있었다. 그림 속의 인물은 이점바드 킹덤 브루넬이라는 19세기 영국의 토목기사이다. 그는 영국의 다리, 조선소, 철도 등 굵직굵직한 사업들을 도맡아 한 사람으로 영국 공영방송 BBC가 실시한 "100명의 위대한 영국인" 설문 조사 중 2위를 차지했다. 참고로 1위는 윈스턴 처칠Winston Churchill, 3위는 다이애나Diana Spencer 왕세자비였다.

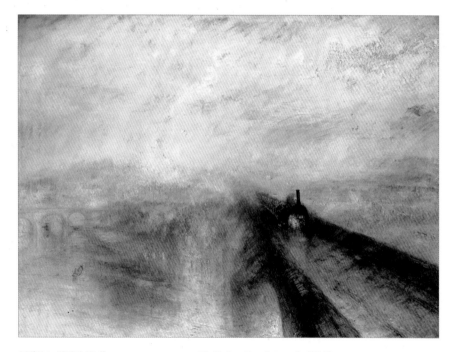

그림 7-1 윌리엄 터너J. M. William Turner, <비, 증기 그리고 속도 - 대 서부 철도Rain, Steam And Speed - The Great Western Railway>, 1844, 캔버스에 유화, 122×91cm, 내셔널 갤러리, 영국 런던.
: 이점바드 킹덤 브루넬이 건설한 대 서부 철도선을 그린 그림이다. 터너는 이를 통해 자연을 뛰어넘는 인간의 위대한 이성을 표현하고자 하였다.

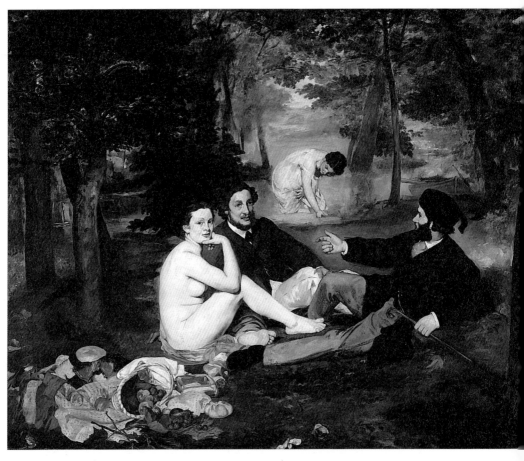

그림 8 에두아르 마네, <풀밭 위의 점심 식사*Le Déjeuner Sur L'herbe*>, 1863, 캔버스에 유화, 208×264.5cm, 오르세 미술관, 프랑스 파리.
: 이 작품에 관한 논란과 정치적 함의에 대한 더 많은 이야기는 4장을 참고하기 바란다.

그녀의 부활을 꿈꾸었을까? — 클로드 모네

로써 미술계가 누드화에 대해 가지고 있는 이중성을 폭로하였다. 엄청난 논란을 통해 마네가 성공하는 것을 본 모네는 마네와 흡사한 모티프의 커다란 그림을 그린다. 그러나 모네는 마네의 그림에서 볼 수 있었던 정치성을 완전히 제거해 버린다. 제목 역시 마네의 것과 같은 〈풀밭 위의 점심 식사*The Picinic(Le Déjeuner Sur L'herbe)*〉였다.그림9-10

모네의 그림 속에는 벗은 몸들은 사라져 있고 대신 최신 유행의 잘 차려입은 파리의 중산층들이 있다. 마네와는 달리 모네는 그림이 제기할 수 있는 정치적이고 사회적인 논란을 빼버림으로써 당시의 파리 사회에 대한 일종의 찬미를 보

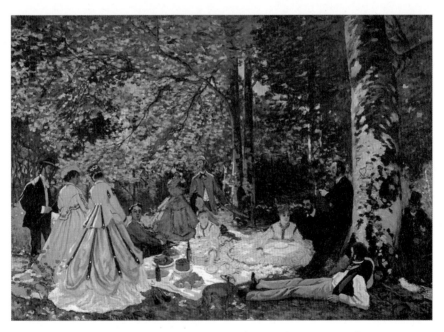

그림 9 클로드 모네, <풀밭 위의 점심 식사*The Picinic(Le DéJeuner Sur L'herbe)*>, 1865-1866, 130×181cm, 캔버스에 유화, 푸슈킨 미술관, 러시아 모스크바.

그림 10 클로드 모네, <풀밭 위의 점심 식사*The Picinic(Le DéJeuner Sur L'herbe)*>, 1865-1866, 왼쪽 418×
150cm, 오른쪽 248×217cm, 캔버스에 유화, 오르세 미술관, 프랑스 파리.
: 이 작품은 미완성으로 남아 있다.

여주었다. 이는 일종의 아첨이나 다름없었다.

그림에 대한 모네의 태도는 그 후로도 얼마 동안은 다소 이중적이었다. 그림을 그리는 기술에 대해서는 그 어떤 비판에도 굴하지 않는 모습을 보여주었던 모네였지만 그림 속의 주제에 대해서는 전혀 그렇지 못했다. 1878년 6월 30일의 축제를 주제로 그린 두 점의 그림 역시 그러했다.그림11-12 많은 사람들이 이 그림을 프랑스 혁명을 기념하는 날의 환호를 그린 것으로 인식해 거리에 가득 찬 깃발들이 모네의 공화주의적 충성심과 애국심을 드러낸다고 착각하는 경우가 많다. 그러나 이것은 전적으로 오해일 뿐이다. 물론 모네가 마네와 마찬가지로 공화주의적 성향을 갖고 있었던 것은 분명한 사실이지만 이 수많은 깃발들은 1789년 7월 14일의 혁명을 기념하는 것이 아니다. 혁명 기념일은 1880년이 되어서야 법으로 공포되었다. 1878년 6월 30일은 파리에서 만국 박람회를 개최한 날이다.

이 아름다운 관광 엽서 같은 그림이 가진 탈정치성은 다시 또 마네의 그림과 비교할 수 있다. 이 그림들의 비교는 모네와 마네가 비슷한 이름을 갖고 있음에도 불구하고 전혀 다른 길을 가고 있음을 극명하게 보여줄 수 있을 것이다. 모네가 자신의 그림 속에서 파리의 빛을 표현했다면 마네는 〈깃발이 흔들리는 모스니에 가*Rue Mosnier with Flags*〉그림13를 통해 파리의 어둠을 표현했다. 그림 속에서 목발을 짚고 걸어가는 외발 사내는 흔들리는 깃발들과는 무관하다. 그의 삶은 축제의 날이라고 하더라도 어제와 다르지 않은 버거운 날일 것이다. 외발의 사내야말로 파리가 아름다운 도시를 만들면서 뒷골목으로 밀어내버린 진짜 파리지앵이 아니겠는가.

아이러니하게도 돈을 가진 자들만이 돈에서 자유로울 수 있다. 서민들이 그들을 대표하는 정치인들에게 표를 던지지 않고 부자들을 대표하는 정치인들에게

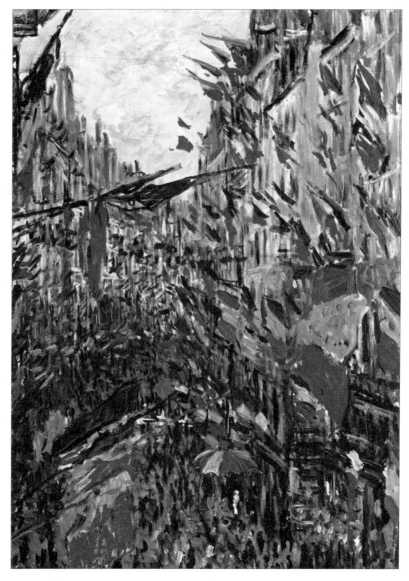

그림 11 클로드 모네, <1878년 6월 30일의 축제, 생드니 가*La Rue Saint-Denis, à Paris, Fête Du 30 Juin 1878*>, 1878, 캔버스에 유화, 76×52cm, 예술 박물관, 프랑스 루앙.

그녀의 부활을 꿈꾸었을까? — 클로드 모네

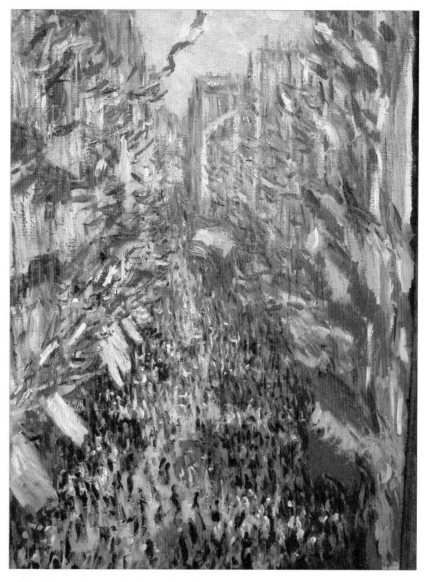

그림 12 클로드 모네, <1878년 6월 30일의 축제, 몽토르게유 가*La Rue Montorgueil, à Paris, Fête Du 30 Juin 1878*>, 1878, 캔버스에 유화, 81×50cm, 오르세 미술관, 프랑스 파리.

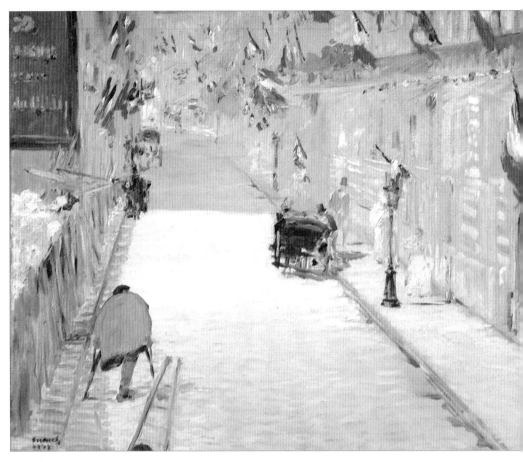

그림 13 에두아르 마네, <깃발이 흔들리는 모스니에 가*Rue Mosnier with Flags*>, 1878, 캔버스에 유화, 65.5×
81cm, 게티 미술관, 미국 로스앤젤레스.

그녀의 부활을 꿈꾸었을까? — 클로드 모네

표를 던지는 이유는 순전히 비굴함 때문이다. 그들이 가지지 못한 자의 몫까지 가져간다고 생각하지 않고 그들의 힘에 빌붙어야 연명할 수 있다고 생각하기 때문이다. 모네 역시 그러했는지도 모른다. 그는 가난했고 배고팠기 때문에 더 간절하게 성공을 바랐고 그러면 그럴수록 파리가 가지는 밝은 면만 집착했다. 이 그림들을 그렸을 즈음에도 모네는 늘 빚에 쪼들리고 있었고 그의 그림을 살 사람들은 결코 서민이 아니었다. 상류층처럼 값비싼 레이스 셔츠를 입는다고 해서 그가 상류층이 되는 것은 아니었다. 아부와 아첨은 늘 그렇듯 삶을 구제해주지는 않는다. 1878년 6월 30일의 축제 그림 이후로 모네는 더 이상 파리를 그리지 않겠다고 선언한다. 아마도 그는 무언가를 깨달았던 것 같다. 그러나 이것은 한참 나중의 이야기이다. 깨달음을 얻기까지 그는 많은 것을 겪어야 했다.

파리와 가난한 그들의 삶

스물여섯 살의 남자와 열아홉 살의 여자가 살림을 꾸리기에 1866년의 파리는 호락호락하지 않았다. 『모더니티의 수도 파리 *Paris, Capital of Modernity*』를 쓴 데이비드 하비 David Harvey에 따르면 파리에서 결혼을 하는 남성의 평균 연령은 1853년에는 29.5세, 1861년에는 거의 32세에 가까웠다고 한다. 1850년 21세에서 36세 사이의 남성 중 독신은 60%나 될 정도였다. 결혼 연령이 늦어지는 데는 몇 가지 이유를 짐작해볼 수 있다. 아마도 가장 큰 이유는 주거 문제였을 것이다. 21세기 초 짧은 시간 안에 급격하게 성장한 대도시에서 살고 있는 사람이라면 학자가 아니어도 어렵지 않게 비혼非婚이 아닌 미혼未婚과 주거의 문제를 쉽게 연결할 수 있을 것이다. 『모더니티의 수도 파리』에서 하비는 이 문제를 직접적으

로 연결하고 있지는 않지만 그 단서는 충분히 제공한다. 1866년, 모네와 카미유가 살림을 차렸던 해의 파리에는 파리 토박이가 전체 인구의 1/3밖에 되지 않았다. 집의 임대료는 치솟았고 집 주인들은 당연히 오만해져 갔다.

나폴레옹 3세Louis-Napoleon Bonaparte가 오스망Georges-Eugène Haussmann 남작에게 파리를 대대적으로 개조하라는 임무를 주어 1853년부터 1870년까지 이루어진 오스망 프로젝트는 약 2만 채의 집을 허물고 4만 채의 집을 새로 지었다. 늘 그렇듯 숫자만으로는 진실을 볼 수 없다. 이 프로젝트는 파리 시민 모두를 위한 것이 결코 아니었다. 부순 집들은 슬럼화된 하층민들의 낡은 집이었다. 그들은 결국 자신의 터전에서 쫓겨났고 다시는 파리로 돌아올 수 없었다. 그들의 월급으로는 올라가는 집값을 감당할 수 없었기 때문이었다. 21세기 초, 서울의 뉴타운 건설과 참으로 비슷한 현상이다. 모네와 카미유가 함께 산 후 몇 년 동안 모네는 파리의 풍광을 그렸지만 파리 시내에서 살지 못했던 것도 이런 이유 때문이었다. 모네의 옷차림이 사치스러웠던 것은 어느 정도 사실이었지만 그들이 가난했던 것은 그 때문만이 아니었다. 오스망 프로젝트가 아니었다면 그들은 그럭저럭 파리에서 먹고사는 데 지장이 없었을 것이다. 가난의 가장 큰 원인은 그들의 사회였다.

성공의 서막

모네의 성향과 그의 가난, 그리고 그가 살았던 사회에 대한 이야기가 길었다. 아마도 이 이야기를 통해 그의 〈풀밭 위의 점심 식사〉에 새로운 의미를 부여할 수 있을 것이다. 〈풀밭 위의 점심 식사〉의 또 다른 제목인 〈소풍〉이 말해주듯 모

네는 그림 속 인물들을 파리 근교로 소풍 온 파리의 중상류층 시민들로 그려냈지만 사실 그가 그린 모델의 실체는 파리 중심부에서는 살 수 없는 가난한 카미유와 친구 바지유일 뿐이었다. 모네는 가난을 극복하기 위해 반드시 성공해야 했다.

그는 근교의 아름다운 자연을 〈풀밭 위의 점심 식사〉에 담뿍 담았다. 그러나 그림에 묘사된 자연은 야외에서 그려진 것이 아니었다. 야외에서 습작을 그린 후 철저하게 작업실에서 완성된 작품이었다. 당시에는 밀레Jean-François Millet나 코로Jean-Baptiste-Camille Corot와 같은 바르비종 화파가 많은 주목을 받고 있었다.

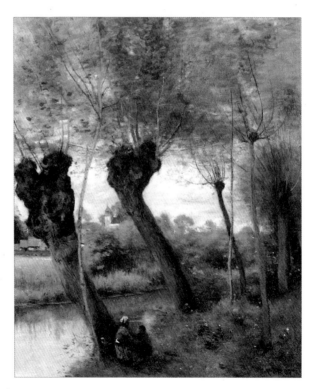

그림 14 카미유 코로, <생 니콜라 레자라스, 스카르프 강기슭 버드나무*Saint Nicholas Les Arras, Willows On The Banks Of The Scarpe*>, 1871-1872, 캔버스에 유화, 38.1×46.7cm, 개인 소장.

그들은 퐁텐블로Fontainebleau 숲에서 종종 그림을 그렸다.그림14 그들은 고전적 요소와 에피소드는 거의 제거해버리고 그저 자연만을 섬세하게 묘사하였다. 그들의 그림은 종종 종교적이거나 철학적으로 해석되기는 했지만 다른 이들의 그림들에 비하면 탈정치적이라고 말해도 무방할 정도였다. 모네 역시 퐁텐블로 숲에서의 습작을 바탕으로 〈풀밭 위의 점심 식사〉를 그렸다. 〈풀밭 위의 점심 식사〉는 마네와 바르비종 화파의 성공 요소가 결합한 것이었다. 그러나 정치적으로 반대편에 있었던 두 요소의 결합이 과연 성공적이었는지는 의문이다. 모네가 이 그림을 완성하지 못했기 때문이다. 살롱전까지의 기한은 너무 짧았고 그림은 너무 컸다.

그래서 모네는 카미유를 모델로 다른 그림을 그려 살롱전에 내놓는다. 이 그림은 〈녹색 옷의 여인Lady In A Green Dress(Camille)〉그림15으로, 상당한 반응을 불러일으킨다. 에밀 졸라는 이 작품을 보고 이런 비평을 남긴다.

"어떤 새로운 재능도 볼 수 없는 데 진력이 나, 그토록 썰렁하고 그토록 텅 빈 듯한 전시실을 대충 훑어본 순간, 그 긴 옷을 늘어뜨린 여인이 내 눈에 띄었다. 그것은 마치 구멍에라도 들어 있는 듯 벽 속 깊숙이 박혀 있었다.……(중략)……나는 모네를 잘 알지 못한다. 그러면서도 나는 그의 오랜 친구 중 하나인 것만 같다."

프랑스의 소설가이자 정치풍자가, 예술평론가였던 에드몽 아부Edmond About 역시 모네에게 다음과 같은 극찬을 한다.

"적확하게 쓰인 하나의 글귀가 곧 한 권의 책이듯, 하나의 의상이 곧 온전한 작품이 되지 못할 리 없다."

당시 인기 신문이었던 『달La lune』도 모네의 작품에 주목한다. 이 신문은 앙드레 질André Gill의 캐리커처로 무척이나 유명했다. 이런 질이 모네의 작품을, 그것도 신문의 일면에서 다루어준 것이었다. 1866년 3월 13일 자의 『달』에는 질의

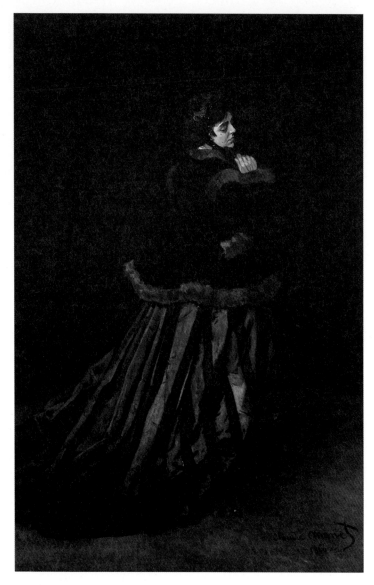

그림 15 클로드 모네, <녹색 옷의 여인 *Lady In A Green Dress(Camille)*>, 1866, 캔버스에 유화,
231×151cm, 브레멘 미술관, 독일 브레멘.

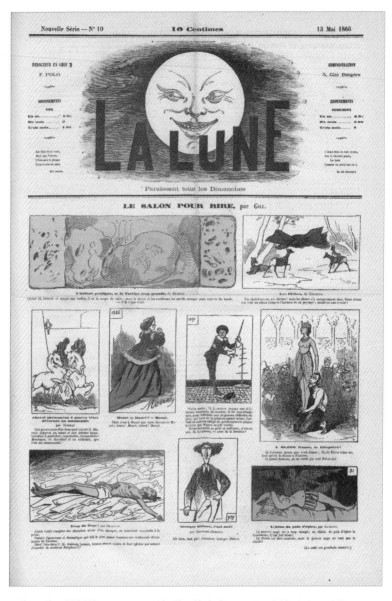

그림 16 앙드레 질, 『달 *La Lune*』, 1866년 3월 13일 자. ©Universitätsbibliothek Heidelberg

그녀의 부활을 꿈꾸었을까? — 클로드 모네

이런 감탄이 적혀 있다.

"모네? 아니면 마네? 모네다! 그러나 마네가 있음으로 해서 모네가 있을 수 있었다. 브라보, 모네! 고맙다 마네."^{그림16}

어린 시절 모네가 캐리커처 화가를 꿈꾸었다는 사실을 기억한다면 당시 캐리커처가 얼마나 인기가 많았는지 짐작할 수 있을 것이다. 그런 중에도 『달』은 프랑스의 여론을 이끄는 대중 신문이었다. 후에 질이 나폴레옹 3세의 캐리커처를 우스꽝스럽게 그렸다는 이유로 『달』은 검열에 시달려야만 했다. 이 탄압 사건은 나폴레옹의 독재가 얼마나 심했는지를 보여주는 동시에 『달』이 여론 속으로 매우 깊이 파고들었다는 것 역시 보여준다. 이 일로 『달』의 편집자였던 프랑수아 폴로François Polo는 "달은 월식을 견뎌야만 할 것이다"라고 말하고 1868년 『월식 L'Éclipse』이라는 신문을 또 하나 냈는데 이 신문에서도 질이 계속해서 캐리커처를 그린다. 그 정도로 질은 인기 높은 캐리커처 화가이자 핵심적인 언론인이기도 했다.

그런 질이 자신의 작품을 언급해주자 모네는 감격스러웠다. 이제 성공이 곧 눈앞에 있는 듯했다.

드레스로 감추어진 가난

칭찬에 잔뜩 고무된 모네는 카미유를 모델로 한 또 다른 대작을 그리기로 결심한다. 그리고 이번에는 진짜 야외에서 그리기로 결심한다. 사실 당시의 풍경화의 가치는 초상화에 비해 높지 못했다. 모네는 풍경화와 초상화를 동시에 그리고 싶어 했다. "풍경 안에 실물 크기의 인물을 그리는 것은 모든 화가의 꿈이다"

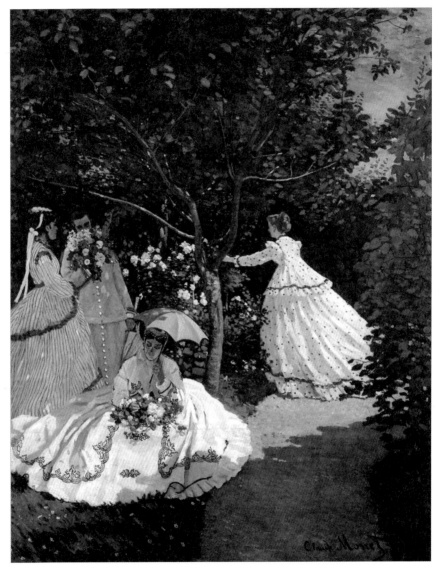

그림 17 클로드 모네, <정원의 여인들*Women In The Garden*>, 1866, 캔버스에 유화, 256×208cm, 오르세 미술관, 프랑스 파리.

라는 에밀 졸라의 유명한 말을 실현시키고 싶었기 때문이었다. 모네는 야외로 나가 땅을 파고 세로 2.5m, 가로 2m의 캔버스를 세워놓고 〈정원의 여인들Women In The Garden〉그림17을 그린다. 바닥부터 높은 천장까지 가득 그림을 걸어놓는 당시의 살롱에서 작은 그림은 의미가 없었다. 커다란 그림을 그려야 사람들의 시선을 기본적으로 보장할 수 있었다.그림18-19 그림 속의 여인은 모두 4명이었지만 모델은 단 한 명, 카미유였다. 추가로 모델을 살 돈이 없기도 했지만 모네에게 어쩌면 카미유 이상의 모델은 그다지 필요 없었을지도 모르겠다. 누가 보아도 커다란 그림 가득히 카미유에 대한 애정이 넘쳐났다. 모네는 사랑과 희망에 가득 찬 동료 화가인 아르망 고티에Armand Gautier에게 이런 편지를 쓴다. "저는 그 어느 때보다도 행복하답니다."

그림 속의 카미유는 〈풀밭 위의 점심 식사〉처럼 중상류층의 파리 여인을 대변하고 있었다. 그리고 〈풀밭 위의 점심 식사〉처럼 카미유의 가난은 파리의 최신 드레스로 감추어진다. 모네는 당시의 패션 잡지들을 참고해 중상류층의 패션을 그림에 그려낸다.그림20 카미유는 화면 가득히 크리놀린 스타일의 드레스를 입고 있다. 크리놀린 스타일은 여성들의 치맛단을 한껏 부풀린 모습이었는데 이를 위해 철사나 고래수염으로 후프를 넣어 만든 속치마를 입어 실루엣을 만들었다.그림21

이러한 디자인은 최초로 오트쿠튀르Haute Couture를 만들어낸 찰스 프레더릭 워스Charles Frederick Worth로부터 시작되었다. 그는 프랑스에서 활동한 영국인 패션 디자이너로 크리놀린뿐만 아니라 그다음 곧이어 쇠라Georges Seurat의 그림 속에도 담기게 될 버슬그림22 역시 유행시킨 인물이었다. 패션 디자인이라는 개념은 이때부터 나타났다고 볼 수 있다. 그림이나 조각과 같은 것들이 디자인이라는 개념으로 묶여 미술이라는 장르가 된 것과 달리 그 이전에는 의복에 그런 개념이 없었다. 다시 말하면 이는 의복을 만드는 일이 창조적인 일과는 거리가 먼

그림 18 프랑수아 조셉 하임François Joseph Heim, <1824년 루브르 살롱전에서 예술가들에게 상을 수여하는 샤를 10세*Charles X distribuant des récompenses aux artistes à la fin du Salon de 1824*>, 1827, 캔버스에 유화, 256×173cm, 루브르 미술관, 프랑스 파리.

일처럼 여겨졌다는 의미이다. 그러나 이제 오트쿠튀르는 그렇지 않았다. 오트쿠튀르는 어떤 특정한 고객을 위해 옷을 맞추고 만드는 제작 방식을 말한다. 여기서 오트쿠튀르 디자이너의 역할은 무척이나 컸고, 그가 만드는 것은 거의 작품이 되었다. 고가의 직물과 장식들, 그리고 그것을 이용해 옷을 만드는 일은 더 이

그림 19 요한 하인리히 람베르크Johann Heinrich Ramberg, <로얄 아카데미 전시*The Exhibition of the Royal Academy*>, 1787, 종이에 인쇄, 51.7×63cm, 영국 정부 아트 컬렉션, 영국 런던.

상 기술의 영역이 아니라 창작의 영역이었다. 사람들은 이때부터 재단사와 디자이너를 구별하기 시작했다.

　디자이너는 디자인을 하고 연극배우들은 그의 옷을 입었다. 처음에는 웃음을 주기 위해 과장된 실루엣의 드레스를 입었지만 상류층 여성들은 그것에 열광했

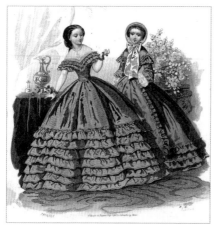
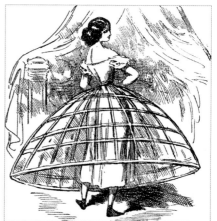

그림 20 <이브닝 드레스Evening Dress>, Journal des Demoiselles, April 1870, 프랑스 파리.

20 21 22

그림 21 Marcelin Karikatur-Album C. E. Jensen MDCCCCVI 1., p. 504.

그림 22 조르주 쇠라Georges Seurat, <그랑자트 섬의 일요일 오후The Sunday Afternoon on the Island of La Grande Jatte>, 1884-1886, 캔버스에 유화, 205.7×305.8cm, 시카고 아트 인스티튜트, 미국 시카고.

그녀의 부활을 꿈꾸었을까? — 클로드 모네

다. 관객들은 연극이 끝나면 여배우와 극장 측에 공연 속 등장했던 의상을 디자인한 디자이너를 물었고, 이는 관례처럼 되어버렸다. 나폴레옹 3세의 황후였던 외제니Eugénie de Montijo는 이러한 패션의 중심에 있었다. 파리의 신문 속에서 그녀는 늘 유행을 선도하고 있었고 일부에서는 그녀가 너무 사치스럽다고 비난했다.그림23 지금도 마찬가지지만 디자이너는 유명인과 연예인을 홍보 수단으로 여겼다. 그들은 디자이너의 가장 중요한 고객인 동시에 유행을 확대 재생산하는

그림 23 프란츠 자버 빈터할터Franz Xaver Winterhalter, <시중을 드는 궁녀들에게 둘러싸인 황후 외제니
The Empress Eugénie Surrounded by her Ladies in Waiting>, 1855, 캔버스에 유화, 300×420cm,
제2제정 미술관, 프랑스 콩피에뉴.
: 그림 속에서 보라색 리본이 달려 있는 흰색 드레스를 입고, 꽃을 들고 있는 여인이 외제니이다. 황후는
가장 높은 곳에서 밝은 빛을 받고 있다.

역할을 했다. 모네는 자신의 그림 속에서 크리놀린을 입은 카미유가 그런 역할을 하게 될 것이라고 믿어 의심치 않았다.

다시 좌절, 그러나 삶은 계속된다

그러나 모든 것이 그의 계획대로 되지는 않았다. 살롱전에서 떨어진 것이다. 살롱전에서 떨어졌다고 하더라도 그림에 대한 평가는 언제든지 구제받을 수 있었지만 이 그림은 그러질 못했다. 그림을 그리는 동안 모네는 사랑과 행복에 겨워했지만 이런 결과를 얻자 그는 친구인 바지유에게 물에 빠져 죽고 싶다고 말할 정도였다. 바지유는 모네에게 〈정원의 여인들〉의 가치가 곧 빛을 발할 것이라고 모네를 격려한 뒤, 2,500프랑이라는 당시로서는 거액의 돈을 주고 이 그림을 사준다. 훗날 〈인상, 해돋이 *Impression, Sunrise*〉가 굉장히 파격적인 가격으로 팔리는데 그 가격이 800프랑이었다는 것을 생각해보면 바지유가 지불한 금액이 엄청난 거액이라는 것을 짐작할 수 있다. 그러나 이것으로 모네의 생활고가 해결된 것은 아니었다. 모네보다 형편이 더 나을 것도 없는 바지유가 한 달에 50프랑씩 나누어 그림 값을 지불했기 때문이다.

당시에도 오늘날에도 이 그림에 대한 평가가 아주 좋은 것은 아니지만 빛에 대한 묘사만은 모두가 수긍할 수 있는 긍정적인 요소이다. 이후 모네는 빛에 대한 연구에 더욱 집중하게 되는데 이 대작은 야외에서 그려졌기 때문에 그의 실험이 본격적으로 시작된 작품이라고 할 수 있다. 팔레트를 들고 나와 직접 햇빛을 받으며 그림을 그리는 일은 당시에는 흔치 않은 매우 독특한 일이었다. 그도 그럴 것이 1841년 주석 튜브로 된 휴대용 물감이 발명되기는 하였지만 야외에

서 햇빛과 바람을 막고 그림을 그리는 일은 여전히 매우 번거롭게 여겨져서 대부분의 화가들은 여전히 관습대로 작업실에서 그림을 그렸다. 그러나 모네는 직접 내리쬐는 햇볕을 받으며 시시때때로 빛이 부리는 변덕을 주의 깊게 관찰했다. 그리고 그의 그림 속에서 빛은 변하지 않는 요소가 아니라, 다양한 색과 움직임을 가지는 주제로 드러나기 시작했다.

1867년 아들 장Jean Monet이 태어났다. 그들은 행복했지만 아침에 일어나면 그날의 식량을 걱정해야 할 정도로 생활고에 허덕였다. 모네는 여전히 완고한 아버지에게 도움을 요청했지만 신통치 않았다. 모네와 카미유 사이에 아들까지 있었음에도 불구하고 모네의 아버지는 여전히 그들의 결혼을 반대하고 있었다. 모네와 카미유는 1870년이 되어서야 정식으로 결혼을 할 수 있었다. 귀스타브 쿠르베Jean Désiré Gustave Courbet가 증인으로 선 그들의 결혼식에 모네의 아버지와 고모는 참석하지 않았다. 카미유의 부모님은 결혼식에 참석하기는 했지만 모네의 씀씀이가 적지 않은 것을 보고 결혼 전 각자의 재산을 공유하지 않겠다는 부부재산계약과 보험이 필요하다고 주장하며 신부가 결혼할 때 갖고 가는 약간의 지참금도 주지 않았다. 당시 프랑스 사회에서 지참금은 큰 의미가 있었다. 부모가 지참금을 많이 준비할수록 딸들은 더 나은 남편감을 고를 수 있었다. 물론 반드시 지참금이 있어야 결혼을 할 수 있는 것은 아니었다. 보통 지참금을 준비하지 못한 부모들은 딸에게 '너의 매력을 갈고 닦아 괜찮은 남자를 잘 낚아채고 그 남자가 너를 깊이 사랑하도록 하라'고 말하곤 했다. 반면 지참금을 잘 준비한 부모들은 딸에게 쉽게 사랑에 빠지지 말라고 가르쳤다. '괜히 가난한 남자와 사랑에 빠지지 말고 너의 미래를 보장해주는 남자를 만나 결혼해라. 우리가 그 정도의 지참금은 준비했단다.' 이것이 당시 프랑스 부모들이 딸들을 가르치는 방식이었다.

모네가 카미유의 부모님에게 지참금을 받을 만한 어떤 자격을 갖춘 것처럼 보

그림 24 클로드 모네, <인상, 해돋이 *Impression, Sunrise*>, 1872, 캔버스에 유화, 48×63cm, 마르모땅 미술관, 프랑스 파리.

이지는 않았지만 약간의 지참금마저 없는 상황에서 그들은 경제적으로 너무나 어려워졌다. 처음 그들이 만나 함께 살기 시작했을 무렵에는 훗날 경제적으로 그렇게 고통 받으리라고는 상상하지 못했을 것이다. 그래도 모네는 자신만의 고집을 갖고 점차 앞으로 나아갔다. 1872년 <인상, 해돋이>^그림24를 그린 이후, 이제 그는 르누아르, 피사로, 시슬레, 드가, 세잔과 함께 인상주의자로 불리고 있었다. 찰나로 사라지고 마는 그 한순간의 인상을 붙잡아 그림 속에 영원히 붙잡아 두

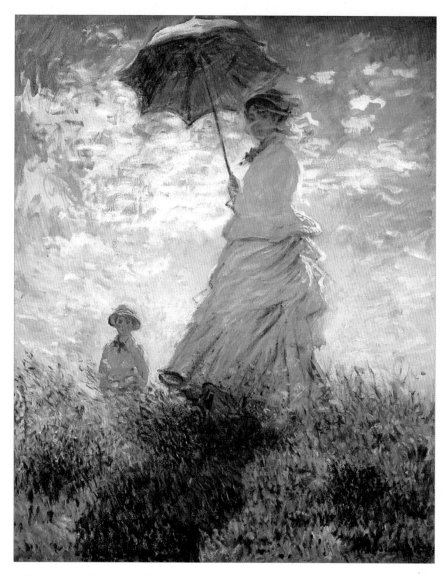

그림 25 클로드 모네, <산보, 파라솔을 든 여인*The Walk, Lady With A Parasol*>, 1875, 캔버스에 유화, 100×
81cm, 워싱턴 국립 미술관, 미국 워싱턴.

려는 무모한 작업이 모네에게서 시작되고 있었던 것이었다. 모네는 여전히 '풍경 속의 초상화'를 그리고 싶어 했다. 그는 시골의 한적한 풍광 속에 카미유를 모델로 하여 초상화를 그린다. 〈산보, 파라솔을 든 여인 *The Walk, Lady With A Parasol*〉그림25 이라는 그림 속에서 모네는 맑은 하늘과 하늘의 구름, 조금은 거친 듯한 바람과 거기에 흔들리는 풀들을 그렸다. 마치 바람이 그림으로부터 나와 머리카락을 어지럽힐 듯 맑은 한 날의 풍광이었다. 그리고 그 속에 그의 아내 카미유와 아들 장이 바람과 햇볕을 맞으며 서 있었다. 그 모습을 바라보며 맞은편에서 모네가 그림을 그리고 있을 것이다. 모네의 아름다운 한 시절이었다. 그러나 이 아름다움은 그야말로 찰나였던가. 이 모든 것들은 그저 순간으로, 조각으로 흩어져 허물어지고 있었다.

새로운 만남

〈산보, 파라솔을 든 여인〉을 그린 다음 해인 1876년 여름이 되자 모네는 에르네스트 오슈데 Ernest Hoschedé라는 사업가의 부탁으로 몽주롱 Montgeron에 있는 로탱부르 Rottenbourg 성의 장식화를 그리게 된다. 오슈데는 1874년, 모네와 일련의 화가들을 인상주의자로 부르게 만든 〈인상, 해돋이〉를 800프랑이라는 파격적인 가격으로 산 그림 수집가였다. 그는 모네의 새로운 고객이었다. 로탱부르 성은 오슈데의 아내 알리스 Alice Hoschedé가 자신의 아버지에게 받은 유산이었다. 게다가 남편 오슈데는 파리에서 섬유 도매업으로 큰돈을 벌고 있어 이 부부와 다섯 아이들은 매우 호화롭게 살고 있었다. 그러나 막상 모네에게 성의 장식화를 의뢰한 뒤로는 사업이 기울고 있어 오슈데는 자신의 성에 돌아오지도 못하고 파리에 계속

머물러 있어야 하는 실정이었다. 프로이센 전쟁의 여파로 시작된 경기 침체의 시작이 '1873년의 공황'으로 확산되어 프랑스 경제 전체를 흔들고 있었기 때문이었다.

1876년 12월 말 장식화를 마친 모네는 오슈데의 성을 떠난다. 그런데 그는 다음 해 알리스의 생일인 4월 19일에 이런 편지를 쓴다.

"나는 당신이 많은 축하를 받았기를, 그리고 당신 마음이 이것으로 조금은 위로 받았기를 바랍니다. 당신을 아프게 한 것은 나 자신이지만 나를 용서해주세요. 나는 몹시 아프기 때문에 나를 동정해주세요. 그리고 당신을 사랑하는 나를 생각해주세요……(중략)……나는 헤어진다는 생각을 당신처럼 받아들일 수가 없어요. 나는 너무나 불행하고 너무나 슬프고, 희망을 잃었습니다. 내 안의 화가는 죽었습니다."

그리고 또 연달아 편지를 쓴다.

"우리의 삶은 영원히 함께 망가져 버렸다는 것에 어찌할 바 모르겠습니다. 그리고 당신 없이 사는 것은 나에게 불가능한 일입니다.……(중략)……내게 당신들 (알리스와 그녀의 딸들)과 기쁨을 나눌 권한은 없겠지요. 내 고통은 바로 그것입니다. 그리고 당신들을 자랑스러워하며 당신들 모두를 보는 것을 허락하지 않겠지요. 이것은 내가 아닙니다. 우리의 사랑의 시작에서 나는 잘 알고 있습니다. 내가 아무것도 아니라는 것을, 이 모든 것에 대해 말할 수 없다는 것을, 그러나 우리가 나란히 살았던 그 기간 후, 이것이 고통스럽고, 그리고 단지 나빠지기만 하고, 그리고 틀림없이 상처받을 것을 나는 알고 있습니다."

아름다운 성에서 우아한 상류층 여인과 이 예술가는 어떤 교류를 했던 것일까? 그는 카미유에게 주었던 심장을 도려내고 다시 뺏어 로탱부르 성에 놓고 온 것이었다.

1877년 8월 20일 알리스는 아들 장-피에르Jean-Pierre를 낳는다. 모네의 편지

를 엿본 우리는 응당 그가 누구의 아들인지 의심할 것이다. 장 피에르의 성은 오 슈데로 붙었지만 훗날 장-피에르는 자신의 아버지가 모네였다고 주장했다. 장-피에르의 주장이 전혀 터무니없지 않은 이유는 그가 이 주장으로부터 얻을 만한 이익이 별로 없다는 것이다. 왜냐하면 알리스가 낳은 아이들이 훗날 모네가 죽은 후에 그의 작품들을 관리했기 때문이었다. 모네에게도 자식이 있었는데 어떻게 이런 일이 가능했을까? 이는 후에 모네의 자식들 간에 일어났던 일을 살펴보면 알게 될 것이다.

가난으로 얽힌 가족

1877년 에르네스트 오슈데는 결국 파산하고야 만다. 그렇지 않아도 공황 때문에 예술계 역시 혹독한 바람을 맞고 있었지만 인상주의 화가들은 더욱 그러했다. 오슈데 같이 인상주의 화가들에게 호의적인 사업가들이 파산하면서 인상주의 그림 가격은 더욱 떨어졌다. 오슈데가 망하면서 쏟아져 나온 모네의 그림들역시 헐값에 팔렸다. 그가 800프랑에 샀던 모네의 〈인상, 해돋이〉는 처음 가격의겨우 1/4로 팔렸다. 모네는 이 상황에 더욱 좌절했다. 성공해 안착해도 모자랄나이에 이런 혹독한 상황은 비참하기 짝이 없었다.

카미유에게도 비참한 시기였다. 모네와의 관계를 회복하기는 했지만 사랑의심장을 뺏겼던 후유증은 길었을 것이다. 카미유는 둘째 아이를 임신했지만 건강이 별로 좋지 않은 상태였다. 모네는 외상으로도 더 이상 음식을 살 수 없을 정도가 되어 임신한 카미유를 실컷 먹이지도 못하는 상황이었다. 모네는 지인들에게 자신의 상황을 알리는 편지를 닥치는 대로 썼다. 그리고 적은 돈이라도 자신

그림 26 클로드 모네, <카미유의 임종 *Camille Monet On Her Deathbed* >, 1879, 캔버스에 유화, 90×68cm, 오르세 미술관, 프랑스 파리.

에게 보내주기를 부탁했다. 알리스가 장 피에르를 낳은 다음 해인 1878년 카미유는 둘째 아들 미셸Michel을 낳는다. 모네는 곧 베퇴유Vétheuil로 이사를 간다. 그런데 베퇴유로 이사한 것은 카미유와 장, 미셸만이 아니었다. 파산한 오슈데 가족도 함께 그의 집으로 온 것이었다. 집값과 생활비를 줄이기 위해서였다. 알리스는 간병인을 대신해 카미유를 간호하고 갓난아기였던 미셸을 돌보았다. 모네가 분명 알리스를 갈구하던 날이 있었을지도 모르겠지만 그들의 상황은 그렇게 낭만적이지도, 아슬아슬한 불륜의 줄을 타고 있는 것도 아니었다. 그들의 동거는 참으로 이상해 보이지만 현실은 상상처럼 복잡하지는 않았던 모양이다. 알리스는 자신의 그림을 좋은 가격으로 사줄 수 있는 상류층의 우아한 부인이 더 이상 아니었다. 한때는 우아한 손이었겠지만 이제는 여덟 아이들의 뒤치다꺼리를 해야 하는 손이 되었다. 그들은 너무 가난했다. 아이들은 너무 많았고 아픈 카미유는 날이 갈수록 점점 더 쇠약해져만 갔다.

더 이상 떨어질 곳 없는 경제적 몰락만이 모네에게 고통을 주는 것은 아니었다. 그의 좌절의 중심에는 카미유가 있었다. 카미유는 둘째 아들 미셸을 낳은 후로 점점 상태가 나빠지더니 마침내 1879년 9월 5일에 세상을 떠나고 만다.그림26 녹색 옷을 입은 여인, 나무 밑에서 책을 읽고, 양산을 들고 바람에 나부끼던 그 여인은 이제 그림 속에만 남게 되었다. 의사였으면서 프랑스의 정치가, 언론인이었던 클레망소Georges Clemenceau는 훗날 그의 친구 모네가 자신에게 했던 말을 이렇게 전했다.

"새벽녘에 나는 내가 가장 사랑했고 앞으로도 사랑할 한 죽은 여인 앞에 앉아 있었네. 그녀의 비극적인 잠을 응시하고 있었지. 그리고 문득 내 눈이 죽은 사람의 안색이 변하는 것을 보고 있다는 사실을 깨달았지. 파랑, 노랑, 회색의 색조. 내가 뭘 하고 있는 거지? 내 곁에서 사라져가는 그녀의 모습을 마음속에 새겨두고 싶다는 소망이 생기더군. 하지만 소중한 사람을 그려보겠다고 생각하기도 전

에 그 색채가 유기적인 감동을 불러일으켜서 나는 반사적으로 내 인생을 지배해온 무의식적인 행동을 하고 있었던 거야. 나를 동정해주게, 친구."

카미유는 가난 속에서 가난과 살고, 가난 때문에 죽어갔다. 그 몸에서 빠져나가는 생명의 기운을 한 인상주의자가 지켜보고 있었다. 그러나 동시에 그는 죽어가는 여인을 사랑했었던 그녀의 남편이었다.

모네는 카미유의 죽음에 많은 충격을 받았다. 그의 절절한 마음은 몇 장의 편지 속에 잘 드러나 있다. 그는 루마니아 귀족 출신의 의사이자 인상주의 회화 수집가였던 드 벨리오 Georges de Bellio에게 이런 편지를 쓴다.

"저는 완전히 실의에 빠져 있습니다. 당신에게 부탁을 또 하나 드려야 하겠습니다. 돈을 동봉해드릴 테니 전에 우리가 몽 드 피에테에 저당 잡힌 메달을 되찾아주십시오. 그 메달은 카미유가 지녔던 유일한 기념품이라서 그녀가 우리 곁을 떠나기 전에 목에 걸어주고 싶습니다."

그리고 피사로에게도 이런 편지를 쓴다.

"저는 극도의 슬픔에 빠져 있습니다. 어떤 길로 가야 할지, 두 아이를 데리고 내 삶을 어떻게 꾸릴 수 있을지 아무 생각도 나지 않습니다. 비통함이 뼈에 사무칩니다."

그리고 그는 야외에서 그림 그리는 것도 포기하고 정물화에 몰두한다. 왜냐하면 당시에는 풍경화보다 정물화가 더 인기가 많았고 또 고가에 팔렸기 때문이었다. 그리고 그는 더 이상 인물화도 그리지 않았다. 1886년 이 그림을 그리기 전까지는 말이다.

파라솔을 든 여인

모네는 카미유가 죽은 후 그리지 않았던 인물화를 근 10년 만에 다시 그린다. 그사이 그의 그림 속에서 인물이 전혀 등장하지 않았던 것은 아니지만 인물은 그저 부수적인 요소일 뿐이었다. 그러던 어느 날 갑자기 모네는 알리스의 첫째 딸인 쉬잔Suzanne Hoschedé을 모델로 야외 인물화를 그린다. 10여 년 전에 그랬듯 이 풍경화 속에 담겨 있는 인물화였다.그림27-28 이 두 그림은 놀랍게도 예전에 그린 카미유의 그림과 너무나 흡사했다.그림25

카미유가 입었던 것과 흡사한 흰색 드레스를 의붓딸에게 입히고, 비슷한 양산을 씌우고 풀밭에 세우며 모네는 무슨 생각을 했던 것일까. 10여 년의 시간을 건너뛴 바람이 다시 또 불어와 흰 드레스를 나부끼게 했을 때, 과거와 다름없이 따사로운 햇볕이 온 대지에 내리쬘 때, 파란 하늘과 흰 구름, 푸른 수풀이 그 옛날의 어느 한순간처럼 빛날 때, 그 아름다운 자연은 모네에게 축복이었을까? 모네는 모든 것을 과거와 흡사하게 그렸지만 단, 모델의 얼굴만은 제대로 그리지 않았다. 그가 목표로 삼았던 풍경 속의 '인물화'였음에도 말이다. 그리고는 제목에 "야외 인물 연습"이라고 덧붙인다. 얼굴만 그려 넣었다면 아마 넣지 않아도 좋았을 제목이었다.

그리고 모네는 1891년 5월 뒤랑 뤼엘Durand-Ruel 화랑에서 열린 전시회에 1875년 카미유를 모델로 그렸던 〈파라솔을 든 여인〉과 1886년 쉬잔을 모델로 그렸던 〈야외 인물 연습: 오른쪽에서 본 파라솔을 든 여인〉을 나란히 출품한다. 10년의 시간을 건너뛴 두 여인은 한 사람의 모습으로 겹쳐지지 않을 수 없었다. 이제 모네는 더 이상 가난한 화가가 아니었다. 모네는 자신이 지상 낙원이라고 불렀던 지베르니Giverny에 정착했고 인상주의 화가들의 그림 가격도 상당히 올

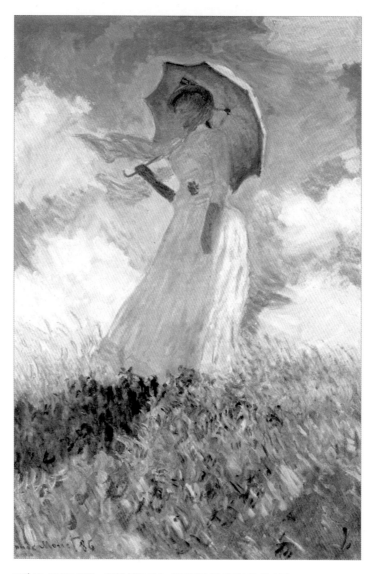

그림 27 클로드 모네, <야외 인물 연습: 왼쪽에서 본 파라솔을 든 여인*Study Of A Figure Outdoors: Woman With A Parasol, Facing Left*>, 1886, 캔버스에 템페라, 131× 88cm, 오르세 미술관, 프랑스 파리.

그림 28 클로드 모네, <야외 인물 연습: 오른쪽에서 본 파라솔을 든 여인*Study Of A Figure Outdoors: Woman With a Parasol, Facing Right*>, 1886, 캔버스에 유채, 131×88cm, 오르세 미술관, 프랑스 파리.

그녀의 부활을 꿈꾸었을까? — 클로드 모네

라 있었다. 아직 모네가 완전히 성공한 화가로 안착한 것은 아니었지만 그래도 10여 년 전 생활고에 허덕였던 것을 생각한다면 삶은 안정되어 있었다. 모네는 그림 속에서 일요일 오후 어느 시골로 소풍을 간 것 같은 카미유를 왜 다시 불러왔을까? 자신이 누리는 안정된 삶을 누리지 못했던 카미유에 대한 뿌리 깊은 죄책감 때문이었을까?

알리스는 여전히 모네와 함께 살고 있었다. 그들은 부부였다. 카미유가 죽은 후 알리스는 카미유의 갓난아기를 키웠고 다른 아이들도 돌보았다. 그들은 1891년 에르네스트 오슈데가 죽은 지 1년 후인 1892년에 정식으로 결혼을 한다. 그러나 모네는 죽는 날까지 알리스의 그림은 단 한 점도 그리지 않았다. 이는 모네가 카미유의 그림을 그토록 많이 그렸던 것을 생각한다면 썩 자연스러운 일은 아니다. 아마도 모네가 알리스의 그림을 그리지 않았던 것은 의도적이었을 것이다. 카미유가 죽었을 때 그녀를 향해 모네가 했었던 "앞으로도 사랑할" 여인이라는 말은 그의 맹세와도 같았던 것일까? 삶은 사랑을 압도하고, 사랑은 다시 그 삶 속에 베어들었겠지만 신의를 저버렸던 순간에 대한 슬픈 죄책감이 그를 그렇게 만들었을 것이다. 모네의 사랑은 그런 것이었다. 사랑하고 있는 순간은 사랑인 줄 몰랐던 모네의 뒤늦은 깨달음이었다.

알리스가 행복한 사람이었을지는 알 수 없는 일이다. 옳지 못한 사랑이었다고 하더라도 사랑은 사랑이었을 터인데, 자신의 그림은 한 점도 그리지 않는 남자와 여생을 살아가는 그 마음 또한 쉽게 짐작할 수 없다. 다만 사전트 John Singer Sargent가 1885년에 그린 그림 한 점이 유일하게 모네와 알리스가 함께 있는 모습을 담고 있다.그림29 그런데 이 그림 속에서마저 알리스가 아닌 카미유가 보이는 까닭은 무엇일까?

그림 29 존 싱어 사전트John Singer Sargent, <그림을 그리고 있는 클로드 모네Claude Monet Painting>, 1885, 캔버스에 유화, 54×64.8cm, 테이트 갤러리, 영국 런던.

그 뒤

모네가 1886년에 그렸던 〈파라솔을 든 여인〉에 등장한 의붓딸 쉬잔은 훗날 미국의 화가 시어도어 버틀러Theodore Butler와 결혼한다. 모네의 쥐베흐니 집은 훗날 친구들과 수집가, 그리고 그의 팬들로 늘 북적였다. 버틀러도 그들 중 하나였다. 모네는 딸을 화가와 결혼시키는 것을 못마땅하게 여겼지만 결혼을 반대하지는 못했다. 빵 한 조각, 고기 한 점이 아쉬웠던 젊은 날의 모네와는 달리 노년의 그는 상당한 미식가가 되어 모든 산해진미를 다 맛보았다. 그는 각종 요리법을 모아둔 노트가 여섯 권이나 될 정도였고 요리를 내오는 순서까지 정할 만큼 꼼꼼했지만 음식을 직접 하는 일은 없었다. 그는 집안일은 신경 쓰지 않았고 오로지 그림에만 집중했다. 늘 같은 시간에 잠이 들고 해가 뜨기 전에 일어나 일출을 보며 그림을 그렸다. 말년의 모네는 백내장을 앓다 그림을 포기할 뻔했지만 그것을 이겨내고 결국 엄청난 대작들을 남겼다. 세계 각국에서 모네의 그림을 사려는 사람들이 몰려들었고, 그는 자신을 위한 미술관이 지어지는 것을 직접 보았다. 모네의 큰아들 장은 의붓딸인 블랑슈 오슈데Blanche Hoschedé와 결혼했다. 훗날 알리스가 세상을 떠나고 큰아들 장 역시 세상을 등졌을 때 블랑슈는 모네의 수족이 되어 그를 돌보았다. 모네가 세상을 떠난 뒤 블랑슈는 모네의 유작을 관리했고 나머지 형제들도 블랑슈를 도왔다. 알리스의 여섯째 아들이었던 장-피에르 오슈데는 자신이 나이가 드니 더 모네와 닮아간다고 말하고 다녔다.

Mini Timeline

그녀의 부활을 꿈꾸었을까? — 클로드 모네

1877 ·········●	에르네스트 오슈데, 파산하다.
	알리스, 여섯 번째 아이, 아들 장 피에르를 출산하다.
1878 ·········●	카미유, 둘째아들 미셸을 낳다.
	베퇴유에서 오슈데의 가족과 살림을 합치다.
1879 ·········●	카미유, 세상을 떠나다.
1886 ·········●	<야외 인물 연습: 왼쪽에서 본 파라솔을 든 여인>,
	<야외 인물 연습: 오른쪽에서 본 파라솔을 든 여인>을 그리다.
1891 ·········●	에르네스트 오슈데, 세상을 떠나다.
1892 ·········●	모네와 알리스, 결혼하다.
	알리스의 큰딸 쉬잔, 미국 화가 버틀러와 결혼하다.
1897 ·········●	모네의 큰아들 장과 의붓딸 블랑슈가 결혼하다.
1911 ·········●	알리스, 세상을 떠나다.
1914 ·········●	큰아들 장, 세상을 떠나다.
1926 ·········●	모네, 세상을 떠나다.

그림 1 존 싱어 사전트, <마담 X*Madame X*>, 1884, 캔버스에 유화, 235×
110cm, 메트로폴리탄 미술관, 미국 뉴욕.

4

이중적인 사회와 이중적인 그림 속의 희생자

신흥 부자와 미국인에 대한 찬미와 경멸

존 싱어 사전트

John Singer Sargent 1856-1925

이야기의 시작: 구대륙과 신대륙

　19세기 문화와 예술의 중심지는 단연코 프랑스 파리였다. 유럽의 다른 나라에서 살고 활동했던 화가들도 프랑스에서 인정받기를 원했고, 먼 바다 건너 미국인들도 그러했다. 화가로 자리매김하고 싶은, 혹은 예술가로서의 명성을 얻고 싶은 미국인들은 파리로 갔다. 그들의 부모들이 혹은 조부모들이 성공을 꿈꾸며 미국으로 갔을 때 건넜던 바다를 그들은 거꾸로 건너갔다.

　사실 유럽에는 미국인들, 그러니까 신대륙으로 건너가 새롭게 부를 쌓아 자신과 자신의 가문의 운명을 역전시킨 이들에 대한 신화로 가득했다. 유럽인들은 미국인들을 동경하면서도 근본 없는 사람들이라고 업신여겼다. 유럽에 있는 미국인들 역시 자신이 미국인임을 거리끼지 않고 과시하였지만 한편으로는 유럽인들에게 인정받기 위해 고군분투했다. 이러한 이중적이면서도 모순된 감정은

미국인 화가들에 대한 평가에도 영향을 미쳤다. 현대 화가들을 제외하고는 미국인 화가들의 이름이 낯설기만 한 이유이기도 하다. 완벽하게 공정한 평가는 세상에 없다. 우리는 그것을 기억해야 한다. 역사가 스쳐 지나간 것일지라도 우리는 한 번쯤 다시 돌아봐야 한다. 이것은 비단 그림뿐만은 아닐 것이다. 사건과 사람 역시 마찬가지이다.

우리는 이제 존 싱어 사전트와 그의 모델이었던 마담 X를 통해 19세기의 파리를 들여다볼 것이다. 예술에 대한 자부심이 넘쳐났던 그곳에서 그들은 어떤 생각들을 갖고 살아갔을까? 그리고 그 생각들은 어떤 이야기들을 만들어냈던 것일까?

성스럽지 않은 누드화의 등장

일단 사전트의 이야기를 시작하기 전에 먼저 당시의 사람들은 무엇을 성스럽다고 생각했는지, 무엇을 선정적이라고 생각했는지 알아볼 필요가 있다. 사전트가 이 논란의 중심에 있었던 인물이었기 때문이다. 사실 우리가 보는 예술작품으로서의 누드화는 성스러우면서 선정적이다. 선정적인 작품과 성스러운 작품에 대한 평가나 대우는 하늘과 땅 차이지만, 사실 그 차이는 미묘하다. 한 끗의 미묘한 차이로 누드화는 그 운명이 갈린다. 아주 솔직하게 말하면 오랫동안 누드화는 예술이라는 이름으로 남성적 욕망을 정당화하는 데 기여했다. 누드화가 설령 강력한 성적 자극을 준다고 하더라도 그것은 예술이기 때문에 우리는 몇 번 헛기침을 한 후 짐짓 진지한 논의를 해야만 한다. 경직된 사회라면 이는 더욱더 우스꽝스럽고 뻔뻔스러워진다. 여성의 벗은 가슴과 등, 다리와 엉덩이를 훑어

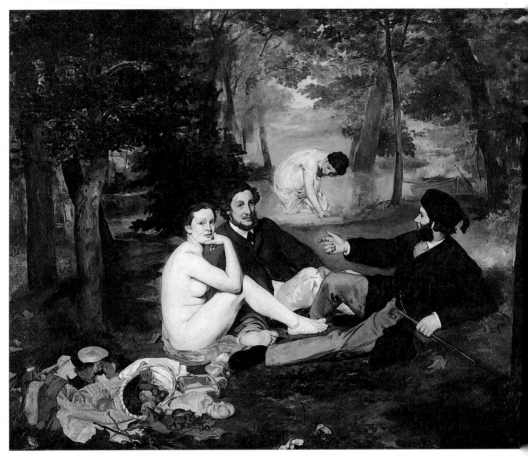

그림 2 에두아르 마네, <풀밭 위의 점심 식사 *Le Déjeuner Sur L'herbe*>, 1863, 캔버스에 유화, 208×264.5cm, 오르세 미술관, 프랑스 파리.

보면서 진지하게 미술의 역사와 미술 기법, 사회와 정치에 대해 이야기하고 있는 점잖은 신사들을 상상해보라. 멋진 양복 속에 그 신사들이 숨겨놓은 것이 무엇인지 우리는 다만 말하지 않을 뿐이지 않은가?

누드화에 대한 이러한 이중성을 적나라하게 꼬집은 화가가 바로 에두아르 마네Edouard Manet였다. 1863년 그가 그린 두 장의 그림은 이러한 맥락에서 예술계에 엄청난 충격을 안겨다 주었다. 벗은 몸의 여자들과 나란히 앉아 있는 신사들을 보라. 〈풀밭 위의 점심 식사 Le Déjeuner Sur L'herbe〉그림2에는 두 명의 벗은 여자와 두 명의 잘 차려입은 신사가 있다.

뒤쪽으로는 강이 보이고, 강어귀에는 보트도 있지만 숲이 우거진 탓에 그들이 있는 풀밭은 매우 사적인 장소처럼 보인다. 흐트러진 점심 바구니와는 달리 여인들은 조금도 흐트러지지 않은 정갈한 머리 모양을 하고 있음에도 불구하고 우리는 성적인 상상을 거두어낼 수 없다.

이 그림은 사실 티치아노Vecellio Tiziano의 〈전원 음악회 The Pastoral Concert〉그림3 라파엘로Raffaello Sanzio da Urbino의 〈파리의 심판 The Judgment of Paris〉그림4이라는 작품에 등장하는 인물들을 그대로 차용한 것이다. 그러나 파리 예술계는 이 그림에 분노했다. 왜냐하면 마네의 그림 속에 있는 사람들은 신이 준 인체의 숭고한 아름다움을 표현하는 것처럼 보이지 않았기 때문이었다. 그의 그림은 교훈 없이 벗은 몸을 일상적이고 사적으로 담아냈다. 그러나 이런 시선은 모두 마네의 주도면밀한 계획이었다. 그동안 예술은 공공연하게 그림을 그리기 위해 단상 위에 올라가 있는 몸은 사적이고 일상적인 몸과는 다르다고 가르쳐왔다. 마네는 이미 성스러운 몸으로 인정받은 명화 속의 벗은 몸을 일상적이고 사적인 공간에 배치함으로써 하나의 몸에 두 가지 시선을 강요하는 예술의 이중성을 폭로하고 농락했다. 마네는 전적으로 옳았다. 정말로 티치아노와 마네의 그림을 나란히 놓

그림 3 베첼리오 티치아노, <전원 음악회*The Pastoral Concert*>, 1508-1509, 캔버스에 유화, 110×138cm, 루브르 박물관, 프랑스 파리.

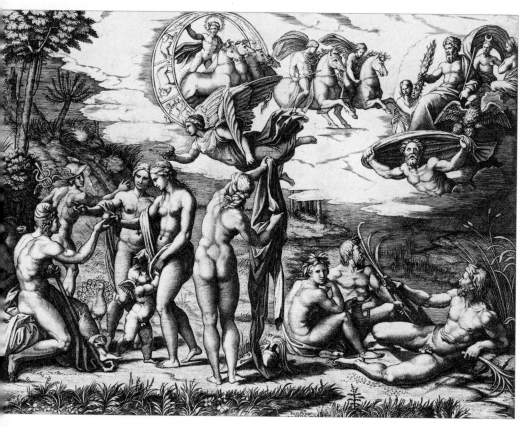

그림 4 라파엘로 산치오Raffaello Sanzio da Urbino 그림, 마르칸토니오 라이몬디Marcantonio Raimondi 동판,
〈파리의 심판*The Judgment of Paris*〉, 1510-1520, 동판, 29.1×43.7cm, 슈투트가르트 미술관, 독일
슈투트가르트.
: 라파엘로의 그림은 현재 16세기의 이탈리아 판화가 마르칸토니오 라이몬디Marcantonio Raimondi
의 모사 동판화로만 전해져오고 있다. 그림의 오른쪽 밑에 앉아 있는 세 사람의 모습이 마네가 영감을 받
은 부분이다.

그림 5 에두아르 마네, <올랭피아*Olympia*>, 1863, 캔버스에 유화, 130×190cm, 오르세 미술관, 프랑스 파리.

고 보았을 때 어떤 것은 성스럽고, 어떤 것은 성적이라고 말할 수 있는가?

마네가 같은 해에 그린 <올랭피아*Olympia*>그림5는 그 논란을 더욱 강화한다. 이 그림 역시 미술사에서 명화로 인정받은 티치아노의 <우르비노의 비너스*Venus of Urbino*>그림6와 매우 흡사하다. 마네는 이 역사적이고 고전적인 그림을 자신의 그림 속으로 갖고 들어오면서도 그것이 본래 품고 있던 전통성은 따르지 않았다. 이 그림은 <풀밭 위의 점심 식사>와 마찬가지로 여인의 나체를 지극히 개인적이

그림 6 베첼리오 티치아노, <우르비노의 비너스 *Venus of Urbino*>, 1538, 캔버스에 유화, 119×165cm, 우피치 미술관, 이탈리아 피렌체.

고 사적인 공간 속에서 묘사한다. 그러다 보니 그림 속 인물들은 당연히 그들의 주변에서 쉽게 찾을 수 있는 인물로 보인다. 역사 속의 숭고한 인물도 아닌 일상적 인물의 나체를 그린다는 것은 당시 사회로서는 충격적인 일이었다. 그뿐만이 아니었다. 사람들을 더욱 놀라게 한 것은 누가 보아도 그녀가 매춘부처럼 보였다는 사실이었다. 게다가 저 당돌한 눈이라니.

마네의 시대와는 한참이나 떨어져 있는 데다가 이미 명화에 익숙해진 우리의 눈에는 어쩌면 <올랭피아>가 그다지 자극적인 그림이 아닐 수도 있다. 어쩌면 그림 속 인물이 매춘부라는 것 자체를 못 알아볼 수도 있다. 마네의 그림이 선정적

이라는 이야기가 시시하게 들렸다면 이 그림도 함께 보기를 권한다. 〈현대의 올랭피아*A modern Olympia*〉그림7는 세잔Paul Cézanne이 마네를 옹호하기 위해 그린 것이다. 그림 속에서 하녀는 침대 위의 이불을 힘껏 걷어 올리고 있다. 침대 위에 누운 벌거벗은 여인의 몸이 적나라하게 드러나고, 짐짓 신사다운 체하는 남성이 벗은 몸을 감상하고 있다. 아마 그림을 보듯이 감상하고 있는 것일 게다. 세잔은

그림 7 폴 세잔, 〈현대의 올랭피아*A Modern Olympia*〉, 1873-1874, 캔버스에 유화, 오르세 미술관, 프랑스 파리.

마네의 〈올랭피아〉에 덧붙여, 숨겨져 있는 관객의 시선을 집어넣음으로써 그림을 보는 행위가 어떤 의미인지 적나라하게 보여주고 있다.

그림 스캔들

19세기는 사회가 급변하고 있었고 미술계 역시 그러해서 그림과 관련한 스캔들이 멈추지 않고 터지던 시대였다. 화가들은 성공의 열쇠로 스캔들을 쫓기도 했다. 마네의 그림들과 그에 대한 논란은 당시 사회를 쉽게 짐작할 수 있게 해준다. 이런 시대에 〈마담 X〉는 참으로 점잖은 그림처럼 보인다. 모델이 관람객을 향해 과감한 시선을 던지지도 않고, 옷도 다 입고 있다. 그런데 이 그림 역시 스캔들에 휘말렸다. 물론 화가는 많은 사람들 입에 〈마담 X〉가 오르내리기를 기대했었다. 그러나 논란은 그가 원하는 방향과는 전혀 다르게 흘러갔다. 이 스캔들 때문에 그림의 모델은 자신이 갈망하고 이루었던 것들을 포기해야 했으며 화가는 프랑스 사회에서 쫓겨나기까지 했다. 마네가 선정적인 그림으로 논란을 불러일으킨 후 끝내는 명성을 얻은 것과는 대조된다. 게다가 마네는 매춘부를 그렸다지만 〈마담 X〉는 상류층 여인의 초상화였다. 그런데 〈마담 X〉가 문제가 된 부분은 놀랍게도 '선정성'이었다.

그러고 보니 그림이 약간 이상한 것 같기도 하다. 여자가 입고 있는 옷의 오른쪽 부분과 어깨끈의 위치가 어색해 보인다. 그렇다. 원래는 이런 그림이 아니었다. 이 그림을 그렸던 존 싱어 사전트는 '선정성' 문제 때문에 이 그림을 수정하였다. 흘러내렸던 어깨끈을 올려 그린 것이다. 그림의 오른쪽 가슴 부분을 살펴보면 옷의 각도가 어깨끈이 흘러내렸을 법한 위치이다. 그런데 선정성의 이유가

고작 어깨끈 때문이라고? 게다가 어깨끈을 다시 올려 그린 이후에도 선정성 논란은 끝나지 않았다. 마네의 그림들과 〈마담 X〉를 비교했을 때 이런 일은 도무지 이해가 가지 않는다. 이는 같은 사회에서, 비슷한 시대에 일어난 일이었다.

흘러내린 어깨끈이 너무 선정적이라는 당시 프랑스 사회의 비판 속에는 마네의 그림으로는 설명할 수 없는 또 다른 사회상이 들어 있다. 게다가 이 그림 속의 여인이 그림의 모델이 되어 화가의 앞에 서기까지의 과정에는 프랑스 상류층에 대한 욕망과 급변하는 사회의 모습이 한꺼번에 들어 있다. 감히 말하건대, 어쩌면 그녀의 삶이 철학자 발터 벤야민이 쓴 『아케이드 프로젝트*Arcades Project*』보다 19세기의 수도였던 파리를 더 잘 보여주고 있을지도 모른다.

그런데 이 이야기는 신기하게도 파리로부터 시작하지 않고 미국으로부터 시작한다. 이야기의 주인공인 화가와 모델 둘 다 미국인이다. 그리고 이야기는 시간을 거슬러 올라가, 그들의 부모로부터, 부모의 부모로부터 시작해야 한다. 프랑스 상류층에 대한 3대에 걸친 열망이 〈마담 X〉를 만들었다. 뿐만이 아니다. 미국의 역사 속에 존재하고 있었던 이름들이, 프랑스의 갖가지 사회상이, 그리고 아마 지금은 전혀 예상하지 못할 미국의 괴담과 모험가들의 꿈이 이들의 이름과 연결되어 있다. 그 어디에서도 미처 연결하지 못했던 역사의 점들이 이 그림 뒷면에 매달려 있었던 것이다. 그림의 뒷면에는 긴 역사가 존재하고 있었다.

길고 긴 이야기의 시작

〈마담 X〉의 모델 이름은 바로 버지니 아멜리 아베뇨 고트로*Virginie Amélie Avegno Gautreau*. 우리는 이 주인공의 행적을 따라가 보기 위해 이제 19세기 초의

미국으로 갈 것이다. 아직 우리의 주인공은 태어나지도 않았다. 대신 그녀의 할머니가 여기에 있다. 할머니라고 부르는 것을 상상할 수도 없는 10대 소녀로 말이다. 머지않아 곧 할머니가 될 이 소녀가 이야기를 시작할 것이다.

버지니 트라한Virginie Trahan[1]이 결혼을 했을 때는 열일곱 살로 1835년 당시에도 결혼하기에 적당한 나이는 아니었다. 버지니의 결혼에 대해 주변 사람들이 수군거린 이유는 버지니의 나이만이 아니었다. 그녀의 남편이 될 사람은 초혼도 아닌 데다가 나이는 마흔아홉 살이었다. 그가 병원에 입원해 있을 때 버지니는 그의 병실에서 일을 하고 있었다. 아마도 버지니는 그의 지병 같은 것을 잘 알고 있었을 것 같다. 어리디어린 여자아이와 이제 생의 마지막을 가고 있는 남자와의 결혼을 순수한 사랑으로만 보는 사람은 거의 없었다. 그도 그럴 것이 버지니의 남편이 될 클로드 뱅상 드 테르낭Claude Vincent de Ternant은 미국 남부의 엄청난 땅 부자였다. 사람들은 버지니를 속물로 보거나 정신병자로 생각했다. 실제로 버지니의 가족력 중 정신병이 있었기 때문에 이런 사실까지 사람들의 입방아에 올랐다.

많은 사람들이 결혼 자체에 대해 숱한 의문을 제기했지만 버지니는 그런 남들의 눈을 신경 쓰지 않았다. 그녀는 결혼을 하자마자 곧 그 넓은 농장의 안주인 역할을 꿰차기 시작하였다. 더 정확히 말하자면 '안주인'이라는 표현은 적절하지 않았다. 버지니는 남편을 대신해 농장의 진짜 '주인'이 되어갔다. 어린 나이에도 불구하고 마치 농장 경영을 하기 위해 태어난 것처럼 그녀는 땅과 노예들을 관리했다. 목화, 염색할 때 쓰는 식물인 인디고, 사탕수수가 나오는 엄청난 밭들, 그리고 수많은 가축과 그 가축들이 먹을 푸른 풀이 자라는 너른 땅, 147명의 노예와

1 이들의 이름은 모두 프랑스식 이름이다. 정확하게는 프랑스식으로 발음해야 옳으나 지금 미국에 남아 있는 이름들과 지명들을 고려해 미국식 발음과 일부 혼용하였음을 미리 밝힌다.

그 노예를 관리하기 위한 한 명의 감독관이 이제 완전히 버지니의 소유가 되었다.

　노예의 숫자는 대농장을 뜻하는 플랜테이션이라는 명칭에 걸맞았다. 지금으로 치면 웬만한 기업이라고 해도 손색이 없을 정도의 사람 수이다. 아무리 노예제가 버젓하게 존재하는 사회였다고 하더라도 이 정도로 많은 노예를 거느린 농장주는 흔하지 않았다. 미국의 해외 홍보를 담당하는 정부 기관인 미국 공보원United States information service에서 발간하는 『간략한 미국의 역사An Outline of American History』에서는 1860년을 기준으로 20명 이상의 노예를 소유하고 있는 농장을 플랜테이션, 즉 대농장으로 일컫고, 이를 소유하고 있는 농장주는 46,274명이라고 밝히고 있다. 이는 몇 가지 사실들을 보여주는데 그중 가장 중요한 사실은 20명 이상만 되어도 대농장으로 분류된다는 것이고, 다른 하나는 미국 남부에서조차 일부 계층의 사람들이 상당수의 노예들을 독점하고 있었다는 것이다. 즉 미국 내 전체 노예의 절반 이상이 대농장에서 일을 하고 있었다. 이 자료는 클로드와 버지니가 결혼한 1835년과는 약간의 시간 차이가 있기는 하지만 당시의 상황을 이해한다면 그들이 얼마나 대단한 부를 축적하고 있었는지 어느 정도는 짐작할 수 있다.

　농장뿐만이 아니었다. 그 시대에는 노예나 땅 외에도 집안에 얼마나 많은 식기와 샴페인 잔, 와인 잔을 갖고 있느냐 역시 부를 가늠하는 척도였다. 왜냐하면 얼마나 많은 사람들을 초대할 수 있는지, 어느 정도 규모의 파티를 감당할 수 있는지를 그 식기와 잔들이 말해주기 때문이었다. 버지니의 집안에는 각종 은 식기와 325개의 중국 도자기 접시들이 있었다. 그리고 34개의 와인 잔, 87개의 샴페인 잔이 있었고 집의 지하에는 와인 창고까지 갖추고 있었다. 그 창고에는 2,000병의 와인이 있었다. 이 집에서는 최소한 30명이 넘는 사람들이 정식 만찬을 즐길 수 있었으며, 간단한 파티라면 80명이 넘는 사람들도 초대할 수 있었다. 집 역시

그 정도로 많은 사람들이 드나들 수 있을 만큼 넓었다. 이렇게 큰 파티를 열 수 있는 능력이 얼마나 대단한 힘을 발휘하게 되는지는 잠시 후 목격하게 될 것이다.

어쨌거나 이 집은 지금까지 미국의 중요한 역사적 건물로 남을 정도로 크고 훌륭한 모습을 갖추고 있었다.사진1 지금은 패일린지 플랜테이션Parlange Plantation 이라는 이름의 관광지가 되어, 입장료까지 지불하고 둘러보아야 하는 명소가 되었다. 이 집이 있는 곳은 루이지애나 주의 뉴올리언스이다. 원래 이곳은 '치티마 차Chitimacha'라는 미국의 진짜 원주민이 수천 년 전부터 살던 지역이었지만 18세기 초, 프랑스가 점령하고부터는 프랑스인들의 땅이 되었다. 이 땅은 후에 스

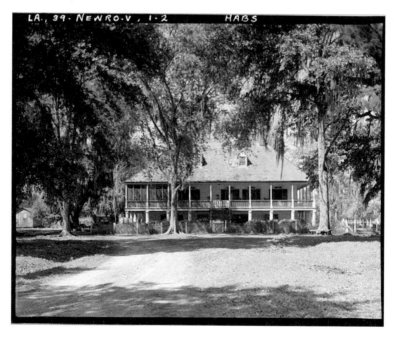

사진 1 리차드 코츠Richard Koch 사진, 패일린지 플랜테이션Parlange Plantation, 1936년 9월.

페인령이 되었다가 다시 프랑스령이 되었다가, 미국으로 팔려가는 복잡한 과정을 거쳤지만 지금까지도 프랑스인의 문화가 고스란히 남아 있는 곳들이 많았다. 이 집 역시 1750년에 지어진 건물로 프랑스 문화를 간직하고 있는 건물이었다.

당시의 뉴올리언스에는 다양한 국적의 이민자들이 모여 있었다. 그들의 국적이 다양해지면 다양해질수록 프랑스 출신의 이민자와 그 직계 후손들은 자신들의 혈통을 더 중요하게 여겼다. 루이지애나에서는 프랑스에서 미국으로 이민 와 순수한 혈통을 지키고 있는 사람들을 크리올Creole이라고 불렀다.[2] 크리올들은 크리올 거리, 크리올 구역을 만들어 프랑스 말만 사용하였고 이들 중에는 프랑스 상류층과도 긴밀한 연결 고리를 갖고 있는 사람들이 많았다. 당시 뉴올리언스에는 프랑스로 오고 가는 배가 수시로 있었다.

상류층을 향한 열망

클로드와의 결혼에서 눈치 챌 수 있듯 버지니는 야망을 갖고 있었다. 그 야망은 돈에서 멈추지 않았다. 버지니는 크리올들이 모여 있는 도시에서 떨어져 시골에서 농장 생활을 하고 있었지만 프랑스 상류층에 대한 갈망을 갖고 있었다. 집안에서도 프랑스어로만 말을 했고 파리에 아파트를 얻어 종종 파리에 머무르기도 했다. 버지니와 그녀의 남편은 아이들이 생기자 그들에게도 프랑스 이름

2 루이지애나에서 크리올은 순수 프랑스 혈통을 가진 이민자들의 후손을 가리키는 말이었다. 여기서는 루이지애나의 독특한 단어 사용을 따랐다. 그러나 일반적으로 이 단어는 식민지에 정착하여 낳은 유럽인들의 후손을 가리키는 말이었다. 오늘날 크리올이라는 단어는 점차 유럽인과 식민지인들의 혼혈을 지칭하는 의미로 확대되어 이어지고 있다.

을 지어준다. 결혼한 지 4년이 지나자 그들은 세 명의 아이들을 갖게 되었는데 첫째는 아들인 마리우스 클로드Marius Claude de Ternant, 둘째는 마리 버지니Marie Virginie de Ternant, 셋째는 줄리 에리필르Julie Eriphile de Ternant였다. 버지니는 아이들이 프랑스 이름뿐만이 아니라 프랑스인으로서의 정체성과 프랑스 상류층 문화도 함께 갖게 되기를 원했다.

누구든 예상했겠지만 버지니의 남편 클로드 뱅상 테르낭은 오래 살지 못했다. 1842년, 남편의 죽음으로 7년간의 결혼 생활은 끝이 났다. 이후 버지니의 행적을 보면 그녀가 남편의 죽음을 바란 것 같지는 않지만, 남편의 죽음이 버지니에게 또 다른 기회가 되었던 것은 틀림없었다. 버지니는 남편이 죽은 지 2년 후에 재혼을 한다. 버지니는 세 아이의 엄마였지만 20대의 아름다운 여인이었다. 재혼은 그리 어렵지 않았다. 첫 번째 결혼에서 부를 얻었다면, 두 번째 결혼에서는 사회적 지위를 얻고자 하였다. 그녀는 찰스 패일린지Charles Parlange라는 크리올 상류층 남자와 결혼했다. 그는 파리와 뉴올리언스 양쪽에 집을 가지고 있어서 종종 프랑스에 가곤 하였는데 그 이유가 미국에서는 쉽게 구할 수 없는 책들을 소장하기 위해서였다. 아이들은 그와 프랑스어로 이야기를 나누었다. 버지니는 이 모든 것들이 마음에 들었다. 버지니는 패일린지와의 사이에서도 아이들을 낳는다. 첫째는 아마 아들이었던 듯한데 불행하게도 태어나자마자 죽었고, 둘째는 찰스 뱅상 패일린지Charles Vincent Parlange로 패일린지와 전남편 클로드 뱅상 테르낭, 두 사람의 이름을 모두 딴 아들이었다. 그러나 그 이름은 곧 프랑스 발음은 사라지고 영어식 발음만 남은 찰스 빈센트 패일린지가 되었다.

앞에서 잠깐 등장한 대농장의 이름에서 의아함을 느꼈다면 이제 뭔가 아귀가 맞는 느낌이 들 것이다. 그렇다. 원래 대농장의 이름은 테르낭 플랜테이션이었지만 버지니는 농장에 새로운 남편의 이름을 붙였다. 아마 처음에는 패일린지가

아니라 빠르랑쥬라는 프랑스식 발음으로 테르낭-빠르랑쥬 플랜테이션이라 불렀을 것이다. 그러나 그 역시도 패일린지 플랜테이션이 되어 지금까지 그 이름으로 남아 있다.

버지니는 다른 프랑스 상류층처럼 자신과 아이들의 초상화도 남겼다. 그림을 그린 화가는 나폴레옹 3세의 궁정화가였던 클로드-마리 뒤뷔프Claude-Marie Dubufe그림8였다. 버지니는 2층의 거실을 최신 프랑스풍으로 꾸민 뒤 자신과 아이들의 초상화를 걸어두었다. 버지니는 아이들이 프랑스 상류층의 일원으로 자라나기를 원했다. 크리올들은 미국에서 살고 있었지만 프랑스 상류층에게 인정을

그림 8 클로드-마리 뒤뷔프, <자화상
Self Portrait>, 1818, 캔버스에 유화, 개인 소장.

받고 그들로부터 힘을 얻기를 원했다. 그 힘은 루이지애나에서도 꽤나 쓸모가 있었기 때문이었다.

마지막 희망

하지만 모든 것이 버지니의 뜻대로 되지는 않았다. 첫째 아들 마리우스는 10대 때에도 음주에, 도박에, 여자 문제까지 모든 망나니짓은 다 했다. 현대 의학에서 알코올 중독과 도박, 방탕한 생활 등을 뇌의 문제로 인정했다는 사실을 알고 보면 앞에서 잠시 언급했던 정신병 이야기가 떠오를 것이다. 버지니가 결혼하기 전 소문 말이다. 아들 마리우스를 진짜 정신병자라고 부르는 것은 좀 가혹하지만 딸은 문제가 좀 더 심각했다. 셋째 딸 줄리는 엄마 버지니와 꼭 닮았지만 하는 짓은 완전히 반대였다. 줄리는 나이가 들수록 예민해졌으며 우울증이 심해져 무기력하기만 했다. 게다가 줄리가 사랑에 빠진 남자는 상류층 사람이 아니었기 때문에 엄마인 버지니는 강제로 그들을 헤어지게 하고 서둘러 줄리를 나이 든 프랑스 귀족과 결혼시키려 했다. 그러나 줄리는 결혼하는 날 웨딩드레스를 입고 농장의 커다란 떡갈나무 위에 올라가 뛰어내렸다. 이후 대농장에서, 집에서, 주변 지역에서 줄리의 유령을 보았다는 목격담이 떠돌기 시작했다. 이 이야기는 사람들의 입에서 입으로 전해져 괴담 문학 장르인 미국 남부 고스Southern Goth로 남아 있을 정도였다. 그런데 재미있는 것은 줄리가 자살을 시도하기는 했지만 정말로 죽은 것은 아니라는 사실이다. 사람들이 본 줄리는 진짜 살아 있는 줄리였다. 그러나 그 사건 이후 줄리는 살아 있는 시체, 좀비처럼 살아갔다. 버지니와 가까운 지인들조차 수년 동안 줄리가 죽은 줄 알고 있을 정도였다.

사실 패일린지와의 사이에서 낳은 아들 찰스가 훗날 루이지애나 주의 상원의원까지 한 것을 보면 마리우스나 줄리의 문제는 모계에서 받은 것이 아니라 나이 많고 건강하지 못한 남자에게서 받은 영향일지도 모르는 일이다. 어쨌거나 사정이 이렇다 보니 버지니는 테르닝의 성을 가진 아이 중 유일하게 희망을 걸 수 있는 둘째에게 정성을 쏟을 수밖에 없었다. 다행히 둘째 마리 버지니는 착실하고 여성스러웠으며 엄마의 기대를 저버리지 않았다. 마리 버지니는 마리라는 이름보다는 버지니라는 이름을 주로 사용했다. 그러나 우리는 버지니와 그녀의 딸을 구별하기 위해 딸은 불가피하게 마리 버지니라고 쓰기로 하자. 어쨌거나 마리 버지니는 버지니의 뜻에 따라 상류층 크리올과 결혼을 했다. 남편이 된 남자는 아나톨 아베뇨Anatole Avegno라는 이름의 군인으로 소령 직함을 갖고 있었다. 마리 버지니와 아나톨은 버지니 아멜리Virginie Amélie라는 딸을 낳는다. 잠시 잊었겠지만 이제부터 아멜리로 부를 버지니 아멜리는 훗날 사전트가 그린 〈마담 X〉의 모델이 되는 인물이다.

역사의 소용돌이 속에서 살아남다

훗날 마담 X의 엄마가 될 마리 버지니와 그의 아빠 아나톨은 대농장이 아닌 뉴올리언스 도심의 크리올 구역에 자리를 잡고 살아갔다. 그러나 마리 버지니는 딸을 데리고 종종 대농장으로 가 지내다 오곤 했다. 농장은 여전히 엄청난 생산량을 자랑하고 있었고 그만큼 버지니는 부를 축적하고 있었다. 버지니는 할머니가 되었지만 이제 겨우 40대였다. 그러나 1861년, 남북전쟁이 발발하자 농장의 미래는 불투명해졌다. 이 전쟁이 일어난 이유는 수도 없이 많았지만 그중 가장

중요한 이유는 모두 알다시피 노예제였다. 아나톨은 대농장의 운명을 위해 기꺼이 남부 동맹군에 투신한다.

1861년은 이 집안에 많은 일이 일어난 해였다. 마리 아멜리의 동생인 발렌타인이 태어났고, 마리 아멜리의 삼촌인 망나니 마리우스가 죽었다. 죽음의 원인이 사고인지, 결투 때문인지 정확하게 밝혀지지는 않았지만 그의 죽음조차 그의 막나가던 삶을 그대로 담고 있음은 틀림없었다. 또한 전쟁 중에 대농장의 또 다른 주인인 찰스 패일린지 역시 죽어 마리 아멜리의 할머니인 버지니는 다시 미망인이 되었다.

이런 상황에서 마리 아멜리의 아빠인 아나톨의 참전은 가족에게 불안감을 안겨주기만 했다. 아나톨이 참전을 했을 때만 하더라도 이 전쟁은 금방 끝이 날 것처럼 보였다. 그러나 아나톨이 참가한 그 유명한 실로Siloh 전투그림9는 이런 예상이 잘못된 것임을 깨닫게 해주었다. 1862년 4월에 시작된 실로 전투는 미국 남북전쟁 중 가장 중요한 전투로 여겨진다. 이 전투의 결과는 북부군인 연합군과 남부군인 동맹군 모두에게 처참하기 짝이 없었다. 전문적으로 군사 훈련을 받지 않은 많은 일반인들이 이 전투에 군인으로 참전한 탓이 컸다. 전세는 엎치락뒤치락 점점 오리무중으로 빠졌고 이 와중에 사망자 수는 엄청나게 늘어만 갔다. 아나톨 역시 이 전투에서 다리에 부상을 입었다. 때문에 그는 집으로 보내지기로 결정되었다. 엄청난 전투 속에서 이런 부상이 오히려 다행스럽게 여겨졌을지는 모르겠지만 불운은 부상으로 그치지 않았다. 부상 부위는 감염이 되고 아나톨은 열차 안에서 정신을 잃은 채 집으로 이송된다. 그리고 그의 가족들은 부상당한 아나톨이 돌아올 거라는 전보와는 다르게 죽은 아나톨의 시체를 맞이하게 된다.

마리 아멜리의 할머니인 버지니는 남편을 잃고 프랑스로 떠나 있다가 1864년 다시 대농장으로 돌아왔다. 자신처럼 남편을 잃은 딸과 대농장이 걱정되었기 때

그림 9 투레 드 털스트럽Thure de Thulstrup, <미국 시민전쟁(남북전쟁), 실로 전투The Battle of Shiloh, American Civil War>, 1888, 다색 석판 인쇄.

문이었을 것이다. 전쟁은 여전했다. 돌아온 버지니는 2층 거실에 걸려 있는, 뒤뷔 프가 그린 초상화를 뗀다. 그리고 값비싼 중국 도자기, 은 식기, 옷가지, 고가의 가 구들을 모두 숨기기로 한다. 그녀는 막내아들인 찰스와 믿을 만한 몇몇 노예들과 함께 커다란 상자 3개를 만든다. 그리고 그곳에 넣을 수 있는 것들은 모조리 숨겨 넣었다. 그중에 한 상자는 금화와 은화로만 가득 채웠다. 그리고 그들은 그 상자 들을 땅에 묻었다. 훗날 그들이 금화 상자를 다시는 찾지 못할 것을 알지 못한 채 말이다. 이 금화 상자는 아직까지도 발견되지 않았는데 이 때문에 아직도 금속

탐지기를 들고 패일린지 플랜테이션을 배회하는 사람들이 있을 정도이다.

버지니는 얼마나 부자였는지 그렇게 많은 돈을 숨기고도 큰 파티를 할 수 있었던 모양이다. 그리고 갖고 있던 수많은 고급 식기와 샴페인, 와인 잔들이 전쟁 중에 힘을 발휘하기 시작한다. 뉴올리언스에 북부 연합군이 들어오자 버지니는 그들에게 성대한 파티를 열어준다. 그리고 그것도 모자라 자신의 집을 사령부로 제공한다. 젊고 아름다운 마리 버지니와 딸 못지않게 여전히 아름다웠던 버지니는 연합군 장군인 뱅크스Nathaniel P. Banks의 환심을 샀다. 이 때문에 버지니는 또 다시 사람들의 입방아에 올랐지만 그녀는 굴하지 않았다. 그것이 그녀가 살아남는 방식이었기 때문이었다. 북부 연합군이 물러가고 남부 동맹군이 들어왔을 때도 마찬가지였다. 그녀는 남부 동맹군을 위해 또 다시 엄청난 파티를 열고 그들에게 패일린지 플랜테이션을 사령부로 제공했다. 군대를 이끌던 테일러Richard Taylor 장군의 마음을 흔든 것도 이전과 같았다.

전쟁이 끝나자 살아남은 자들은 모두 계속 살아남을 것 같았지만 그렇지 않았다. 마리 버지니의 둘째 딸이자 아멜리의 동생인 발렌타인이 황열병으로 세상을 떠난 것이다. 뉴올리언스 역시 예전 같지 않았다. 줄리는 자신이 좀비가 아니라는 것을 증명하려고 했는지 패일린지 플랜테이션의 일부에 대해 자신의 소유권을 주장하는 소송을 했다. 자신의 엄마를 상대로 한 이 소송은 물론 패소했다. 그러나 버지니는 농장의 미래가 밝지만은 않다고 생각했던 모양이었다. 1867년, 버지니는 딸과 손녀를 프랑스 파리로 보낸다. 이때 이 둘만 파리로 간 것은 아니었다. 버지니는 또 무슨 말썽을 피울지 알 수 없는 줄리까지 파리로 보내버린다. 줄리는 몇 년 후 우울증이 악화되어 다시 패일린지 플랜테이션으로 돌아오지만 마리 버지니와 아멜리는 여전히 파리에서 삶을 이어간다.

파리에서의 새 삶

마리 버지니와 아멜리가 도착한 파리는 엄청난 변화를 겪고 있었다. 나폴레옹 3세가 오스망Georges-Eugène Haussmann 남작에게 파리를 더 위생적이고, 편리하고, 아름답게 바꾸라고 주문한 도시 계획이 진행되고 있었기 때문이었다. 1853년부터 1870년까지 이루어진 오스망 프로젝트의 가장 큰 목표는 사실 구불구불하고 좁은 길을 직선의 넓은 대로로 바꾸어 도심 곳곳을 연결하는 것이었다. 혁명이 일어났을 때 숨기 쉬웠던 작은 건물들은 모두 부숴버리고 군대가 신속하게 움직일 수 있도록 넓은 대로를 뚫어 연결시켰다. 이러한 사업과 더불어 깨끗한 상하수도를 만들어 더러운 주거 환경을 개선하였으며, 도심에 공원과 극장을 만들었다. 가히 혁명적이라고 할 만큼 어마어마한 변화를 따라 도심 곳곳에는 아름다운 식당과 카페들이 들어섰다. 모네, 피사로, 카이유보트 등등 수많은 인상주의 화가들은 도시의 이러한 변화를 그림으로 기록했다.그림10 이전에는 비오는 날 파리의 거리를 우아하게 걷는 일은 불가능했다. 그러나 오스망 프로젝트 이후 파리는 카이유보트의 그림처럼 궂은 날씨마저 낭만과 운치를 지닌 배경으로 바꿀 만큼 아름다워졌다.

카이유보트의 그림은 매우 낭만적이지만 사실 사람들은 비가 오면 파사주로 비를 피했다. 이 당시 파리에는 많은 파사주들이 있었다. 통로를 의미하는 파사주는 아케이드라고도 불리는데, 이는 지붕을 잇는 아치들이 연달아 있고 이 아치를 받치고 있는 기둥들이 통로를 만드는 건축물이다.그림11 쉽게 말하자면 파사주는 실내 대로 혹은 통로라고 할 수 있다. 파리의 파사주들은 대부분 1822년 이후 15년 동안 만들어졌다. 처음에 파사주들은 직물 거래가 활발해지면서 좁은 도로의 마차와 사람들, 그리고 궂은 날씨를 피해 직물들을 나르는 용도로 활용

그림 10 귀스타브 카이유보트, <비오는 날의 파리 거리 *Paris Street in Rainy Weather*>, 1877, 캔버스에 유채,
276×212cm, 시카고 아트 인스티튜트, 미국 시카고.

그림 11 테오도르 호프바우어Theodor Hoffbauer, <1840년의 갈레리 도를레앙Galerie d'Orléans en 1840>, 1875-1882, 석판 인쇄, 브라운 대학교 도서관, 미국 로드아일랜드. (출처: 브라운 대학교)

되었다. 산업이 발달하고 패션 산업이 호황을 이루면서 이런 파사주 안에는 각양각색의 옷과 장신구, 사치품들을 파는 가게들이 즐비하게 늘어서기 시작했다. 이것이 바로 백화점의 전신이 되었다.

나폴레옹 3세가 쿠데타를 통해 집권하였던 1851년 이후는 자본가들에게 번영의 시기였다. 그는 경제 발전에 대해 많은 공부를 하였고 나름의 계획을 갖고 있었다. 나폴레옹 3세는 자본가들을 후원했고, 그 후원을 받은 은행가, 무역인, 실업가, 자본가들은 다시 나폴레옹 3세를 후원했다. 독재적인 계획 경제를 경험하거나 공부한 사람들이라면 짐작할 수 있듯이 돈을 가진 자들은 더 큰 부자가 되고, 가난한 노동자들은 더 가난해졌다. 오스망 프로젝트라는 이름으로 가난한

자들의 집들을 헐어버리자 도심에 살고 있던 이들은 집을 잃고 외곽으로 쫓겨가야 했다. 파리는 새로워지고 아름다워졌지만 땅값이 치솟기 시작하여 투기꾼들마저 생길 정도였다. 나폴레옹 3세가 프랑스의 산업혁명을 본격화하고 파리를 새롭게 개조했음에도 불구하고 비열한 지도자로 기록된 이유는 바로 이 때문이다. 도시 계획이 반드시 이런 방식으로 이루어져야만 성공하는 것이 아니라는 것은 오스트리아의 카밀로 지테Camillo Sitte와 같은 건축가에게서도 찾아볼 수 있을 것이다. 그는 『도시계획Der städtebau』(1889)에서 오스망 프로젝트와 같은 획일적인 도시 계획을 반대하고 불규칙함으로 도시의 매력을 살릴 수 있음을 피력했다. 많은 도시 디자이너와 건축가들이 오스망 프로젝트와 나폴레옹 3세를 비판함에도 불구하고 오래된 망령이 21세기의 집권자들의 마음속에도 깃들어 있음은 참으로 안타까운 일이다. 그들은 역사에서 그들이 보고 싶은 것만 본다.[3]

프랑스의 새로운 상류층이 되다

나폴레옹 3세가 집권했던 제2제정, 프로이센과의 전쟁, 제3공화정, 파리 코뮌 등 복잡하고 어지러운 정치사가 지나가자 파리는 다시 혁신을 시작하였다. 그리고 그 사이에서 또다시 새롭게 권력을 잡고 돈을 버는 이들이 생겨나고 있었다. 마리 버지니에게 파리에서의 정착은 그저 안전하고 안락한 삶만을 의미하는 것은 아니었다. 그녀는 엄마인 버지니의 야망을 존재의 뿌리처럼 갖고 있었다. 그

3 3장에서는 이 시기와 비슷한 모습의 파리를 볼 수 있다. 파리의 또 다른 면모를 살펴보고 싶다면 그 장을 보길 바란다.

녀는 이제 크리올이 아닌 진짜 프랑스 상류층들과 어울리며 성숙해진 딸 아멜리의 신랑감을 찾기 시작했다. 프랑스 상류층과의 연결 고리는 죽은 남편의 형제들과 친척들이 마련해주었다. 마리 버지니의 죽은 남편은 여전히 힘을 발휘하고 있었다. 마리 버지니는 각종 파티, 티파티, 음악회에 딸을 데리고 다녔다. 그녀는 파리의 새로운 변화에 민감하게 반응했다. 미국 출신의 여자가 프랑스 귀족과 결혼하는 것은 쉬운 일이 아니었다. 그러나 사회의 새로운 변화는 그들에게도 새로운 기회를 만들어주고 있었다. 기존 귀족들의 힘은 예전만 못했고 새롭게 부를 얻게 된 자본가들이 신흥 귀족처럼 대접받고 있었다. 진짜 귀족들은 자본가들을 졸부라고 흉을 보았지만 그들을 무시할 수는 없었다. 그런 흉은 오히려 귀족들이 자본가들에게 갖는 질시의 증거라고 할 수 있었다.

1876년 드디어 아멜리는 적당한 남자와 결혼을 하게 된다. 아멜리의 행적을 꼼꼼하게 추적한 데보라 데이비스Deborah Davis는 2004년 출간한 『흘러내린 끈 Strapless』에서 아멜리의 남편감을 두꺼비로 묘사했다. 그것도 모자라 그녀는 이 남자가 사고로 키가 자라지 않았던 툴루즈-로트렉Henri de Toulouse-Lautrec과 흡사하다고까지 했다. 외모로 모든 것을 말할 수는 없지만 열아홉 살의 아름다웠던 아멜리가 마흔 살의 남자와 결혼하는 것은 어쩔 수 없이 아멜리의 할머니인 버지니를 떠올리게 한다. 데보라 데이비스는 이 두 사람의 결혼 계약서를 발견하고 그것을 자신의 저서에서 공개하였다. 당시의 결혼 계약서를 보면 각자의 재산을 확인할 수 있는데 그 내용은 몹시 놀랍다. 남편이 될 사람의 재산이 아멜리의 재산보다 10배나 많았기 때문이다. 아니, 어쩌면 예상할 수 있는 부분이었나? 어쨌거나 그는 자신의 배가 있었고 그 배로 다른 대륙과 무역을 하였으며 동시에 은행을 운영하기도 했다. 이 남자의 이름은 피에르 루이스 가트로Pierre-Louis Gautreau, 사람들은 그를 페드로Pedro라고 불렀다.

파사주를 걷는 패션 스타

페드로와 아멜리의 결혼은 그들에게 새로운 세계를 의미했다. 가족과 함께 살던 그들은 자신들만의 공간을 꾸몄다. 결혼은 이 둘 모두에게 자유를 의미했다. 스무 살 이상이나 어린 아내가 페드로의 삶을 간섭하며 바가지를 긁을 것이라고 상상하기는 쉽지 않다. 아멜리 역시 상류층과 결혼시키기 위해 고군분투했던 엄마의 영향력에서 벗어나 자유를 느꼈을 것이다. 게다가 남편은 무역업으로 집을 비우기 일쑤였을 것이고, 돈은 매우 풍족했을 것이다.

산업화가 진행되면서 물건은 풍족해졌고, 사회는 점점 더 소비를 권장하고 있었다. 며칠에 한 번씩 열리던 시장은 이제 매일 열리기 시작했고 사람들은 파사주에서 날씨와 상관없이 물건을 살 수 있었다. 소비는 생필품에서 그치지 않았다. 사치품들이 넘쳐나기 시작했고 사람들은 그것들을 통해 자신을 드러내려고 했다. 유행은 수시로 지나갔고 여성들의 치마폭과 라인은 10년도 안 되어 극단적으로 바뀌고 있었다. 이 유행은 상류층과 노동자 계층 모두에게 흘러들어 갔다.

서티스R. S. Surtees의 소설 『엄마에게 물어보세요Ask Mama』(1853)에는 이런 구절이 등장한다. "일요일 날 옷을 입고 있는 것을 보면 그들이 노동자들인지 알아차리기가 불가능하다. 가제 보닛, 깃털 장식, 레이스 스카프, 그리고 실크 가운은 짚으로 만든 모자와 면을 밀어내 버렸다. 레이스로 장식된 머릿수건은 엄청난 유행인데, 이것을 하고 다니는 이들의 부모들은 호주머니에 넣고 다니는 손수건이 무엇인지도 모를 것이다." 노동자 계층조차 패션과 동떨어져 있지 않았다. 사회적 분위기가 이러했기 때문에 상류층은 더 상류층다워지기 위해 노력했고, 노동자들은 자신의 계층을 숨기기 위해, 혹은 자신조차 속이기 위해 끊임없이 상류층을 쫓아갔다. 물론 그럼에도 불구하고 두 계층 간의 차이는 엄연하게 존재했다.

그림 12 에두아르 마네, <에밀 졸라의 초상*Portrait of Émile Zola*>, 1868, 캔버스에 유채, 114×
147cm, 프랑스 파리
: 마네의 <올랭피아>가 파리 미술계의 비판을 받을 때 에밀 졸라는 각종 매체에 마네를 옹호
하는 글을 썼다. 마네는 이를 무척 고맙게 여겼고, 후에 졸라의 이와 같은 초상화를 그려준다.
마네는 이런 이유로 졸라 뒤에 <올랭피아>를 배치해 그림을 완성한다.

당시의 그들이 어떻게 파사주를 이용했는지, 그리고 이제 곧 〈마담 X〉가 될 우리의 주인공인 에밀리가 파사주를 어떻게 누볐을지 상상해보고자 한다면 에밀 졸라Émile Zola그림12가 1880년 완성한 『나나Nana』를 참고해보면 좋을 것이다. 마네가 그린 〈나나Nana〉그림13가 소설이 출간되기도 전인 1877년에 그려진 이유는 이 소설의 주인공이 『목로주점L'assommoir』(1877)에서 처음 등장하기 때문이다. 『목로주점』의 결말 부분에서 나나는 매춘부의 생활을 시작하게 되는데 이 이

그림 13 에두아르 마네, 〈나나 Nana〉, 1877, 캔버스에 유채, 154×115cm, 쿤스트할레, 독일 함부르크.

사진 2 레미 주앙Rémi Jouan 사진, 파노라마 파사주Passage des Panoramas, 2006년 11월, ©Rémi Jouan, CC-BY-SA, GNU Free Documentation License, Wikimedia Commons

이중적인 사회와 이중적인 그림 속의 희생자 — 존 싱어 사전트

야기는 다음 소설인 『나나』로 이어진다. 이 소설에서 나나는 자신을 욕망하는 남자들을 통해 사치와 향락을 누린다. 그녀가 공연하는 극장 옆에 위치한 파노라마 파사주Passage des Panoramas사진2는 그녀가 좋아하는 쇼핑몰이었다. 특히 7장에 보면 나나가 파노라마 파사주를 걸으며 구경하는 물건들이 등장한다. 싸구려 장식품, 초콜릿, 화장품들, 도자기 등이 쇼윈도 안에 즐비하고 그 사이사이에 있는 음식점들은 행인들을 유혹한다. 그리고 파사주를 밝혀주는 가스등까지, 이 모든 것들이 당시의 풍광을 생생하게 느끼게 해준다. 나나는 자신이 꽤나 절약을 한다고 생각함에도 자신의 집에 너무 많은 장식품과 가구들로 넘치고 있음을 토로한다. 게다가 많은 남자들이 그녀에게 돈을 갖다 바치고 있음에도 불구하고 빚에 쪼들리기까지 한다.

이러한 사치는 나나만의 문제가 아니었다. 귀스타브 플로베르Gustave Flaubert의 『마담 보바리Madame Bovary』(1856)에서는 엠마 보바리Emma Bovary가 사치 문제로 시어머니와 다툼을 하는 장면이 등장한다. 엠마의 시어머니는 엠마가 카펫, 안락의자, 안락의자 덮개 등을 사들이는 것을 보고 호통을 친다. 자기가 젊었을 때는 상상도 할 수 없던 이 물건들은 모두 '체면치레'이고 '사치'라면서 말이다. 의사 부인이었던 엠마는 자신의 불륜 때문이 아니라 빚 때문에 자살한다.

아멜리는 소설의 주인공 같은 경제적 쪼들림은 겪지 않았지만 소비 품목은 그들과 별반 다르지 않았던 것 같다. 그녀의 시어머니는 보바리의 시어머니와 달라 아멜리는 어떤 간섭 없이 사치를 즐겼다. 온갖 카펫, 책상과 의자, 각종 가구들을 사들였고 이국적인 장식품과 그림들로 자신의 집을 꾸몄다. 그리고 최신 패션으로 자신을 꾸몄다. 엄청난 매스미디어가 패션 상품을 광고하는 현재와 비교해도 그 유행주기가 크게 뒤처지지 않던 당시의 파리에서 아멜리는 패션 잡지에서 막 튀어나온 양 늘 새로운 모습이었다. 그 시절에도 지금과 같은 패션 잡

지가 있었다. 아멜리는 패션 잡지를 보며 어떤 옷을 입을지를 결정했고, 또 아멜리가 새롭게 시도한 스타일은 종종 신문에 실리기까지 했다. 그녀는 인공적으로 하얗게 화장한 피부와 붉게 칠한 볼, 진하게 칠한 눈썹까지 누가 보아도 첨단의 여인이었다. 드디어 아멜리가 페드로와 함께 사교계에 모습을 드러내기 시작했을 때 그녀는 진정 파리지엔느로 거듭나 있었다.

파리에서 만난 두 미국인

상류층 사회에서는 여전히 누구에게 초상화를 맡기느냐가 중요했다. 유명세를 갖고 있거나 앞으로 명성을 갖게 될 화가를 선택해 초상화를 그리는 일은 그들의 지위를 드러내는 좋은 방법이었다. 화가에게도 역시 모델을 선정하는 일은 매우 중요했다. 유명세를 갖고 있거나 앞으로 명성을 갖게 될 모델을 선택해야 화가로서의 경력을 더 쉽게 드러낼 수 있었다. 아멜리와 사전트는 이런 관계 속에서 만났다. 아멜리는 파리는 물론 미국까지 알려진 사교계 인사였고 사전트는 이제 막 명성을 얻어가고 있는 화가였다. 사전트가 만들어내는 드라마틱한 구성과 순간에 대한 포착은 지금도 그 어떤 화가와 비교할 수 없을 만큼 아름답고 훌륭하다.그림14-15 어린 나이에도 불구하고 이런 대담하고 아름다운 그림을 그린 화가는 당시에도 흔치 않았다. 최신 패션의 파리 여인을 그리고 싶어 하는 화가들은 많이 있었으나 사전트의 대범한 능력이, 대범한 모델에게 선택되었다.

사전트는 이탈리아 피렌체에서 태어난 미국인이었다. 그의 아버지는 피츠윌리엄 사전트Fitzwilliam Sargent로 필라델피아 출신의 성공한 의사였다. 그의 어머니는 메리 뉴볼드 싱어Mary Newbold Singer로 그림을 그렸고 피아노도 연주했던

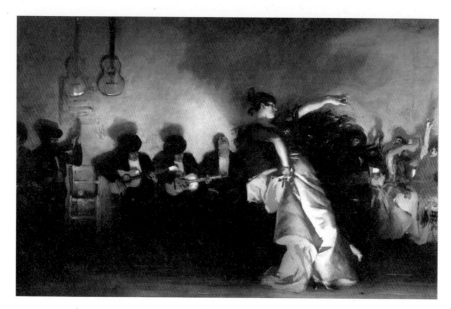

그림 14 존 싱어 사전트, <엘 할레오*El Jaleo*>, 1882, 캔버스에 유채, 237×352cm, 이사벨라 스튜어트 가드너 미술관, 미국 매사추세츠.

여인이었다. 그녀는 늘 유럽에서 사는 것이 꿈이었는데, 첫 아이가 두 살에 죽은 후 심적으로 약해지자 그녀의 남편은 유럽으로 함께 여행 갈 것을 제안했다. 1854년 시작된 그들의 유럽 여행은 여행으로 끝나지 않았다. 그들은 미국으로 다시 돌아가지 않고 1856년 존 싱어 사전트를 이탈리아 피렌체에서 낳아 유럽에서 길렀다. 사전트는 유럽 각국을 여행하며 자랐고, 이탈리아와 프랑스에서 공부를 했다. 그는 자신을 미국인이라고 말하고, 국적을 밝혀야 할 때는 늘 미국 여권을 보여주었지만 사실 1880년대 초반까지는 미국에 한 번도 가보지 못했다.

　아멜리는 미국에서 태어났지만 프랑스 상류층에 그 정체성을 두고 있었고 사전트는 미국에 한 번도 가지 못했지만 자신을 미국인이라고 생각하고 있었다.

그림 15 존 싱어 사전트, <베니스의 거리 *A Street in Venice*>, 1880-1882, 캔버스에 유채, 75×52.4cm, 클럭 아트 인스티튜트, 미국 매사추세츠.

16 17
18

그림 16 존 싱어 사전트, <마담 X를 위한 연습*Study for Madame X*>, 1883, 종이에 연필, 32.4× 23.8cm, 개인 소장.

그림 17 존 싱어 사전트, <마담 X를 위한 연습*Study for Madame X*>, 1883, 종이에 연필, 29.2× 21cm, 장, 마리 이베이야드 부부Mr and Mrs Jean-Marie Eveillard 소장.

그림 18 존 싱어 사전트, <귓속말하는 사람들*Whispers*>, 1883-1884, 종이에 목탄과 흑연, 34.4× 24.7cm, 메트로폴리탄 미술관, 미국 뉴욕.

이렇듯 그들은 전혀 다른 사람들이었지만 그들의 뒷모습은 같았다. 이 둘은 같은 야망을 갖고 있었기 때문이었다. 프랑스에서 만난 두 미국인은 묘한 동질감과 서로에 대한 운명 같은 것을 느꼈을 것이다. 어쩌면 생각 외로 잘 통했을지도 모른다. 그러한 교감 속에서 사전트는 아멜리를 주의 깊게 관찰하고 몇 번의 스케치를 마친 후 본격적으로 그녀의 초상화를 그렸다.^{그림16-18} 그리고 마침내 〈마담 X〉^{그림19}를 마무리했다.

〈마담 X〉의 묘한 이미지

사전트는 진정으로 마네와 같은 반응을 기대했다. 세간의 관심을 불러일으켜 일약 스타 화가로 떠오르는 상상을 수도 없이 했을 것이다. 그에게는 충분한 능력이 있었고 아멜리는 그만한 명성이 있는 여자였다. 마침내 〈마담 X〉가 살롱의 전시회에 걸렸을 때 사전트는 위풍당당한 태도로 그 그림 앞에 섰을 것이다. 그러나 결과는 기대와 달랐다. 탁자에 기대고 선 오른팔은 이상하리만큼 뒤틀어져 있고, 하얀 피부는 마치 모르그^{La Morgue}를 연상시킨다는 반응들이 이어졌다. 당시 파리에는 신원 미상의 시체들을 확인하기 위해 일반인들에게 시체 안치소를 공개하였는데 이를 모르그라고 불렀다. 모르그는 점차 극장처럼 변해가고 있었다. 신문들은 새로 들어온 시체가 어떻게 죽었을지 미스터리 소설처럼 풀어냈고, 사람들은 그 시체를 보기 위해 몰려들었다. 모르그 앞에서 행상들이 간단한 간식을 팔 정도로 많은 인파가 몰렸다. 사람들에게 죽음의 이미지는 그만큼 가까웠고 〈마담 X〉는 그 이미지를 차용하고 자극하는 듯했다.

게다가 더 문제가 되었던 부분은 바로 그림 속의 모델이 입고 있었던 옷이었

그림 19 존 싱어 사전트, <마담 X*Madame X*>, 1884, 캔버스에 유화, 235×110cm, 메트로폴리탄 미술관, 미국 뉴욕.

다. 아멜리는 사전트의 그림 속에서 유행을 앞서가는 옷을 입고 있었다. 비로소 90년대가 되어서야 대대적으로 유행하기 시작할 치마 라인은 80년대 초반의 사람들에게는 너무 파격적이었다. 게다가 어깨가 드러나는 과감한 디자인에 어깨끈마저 흘러내리고 있었다. 드레스는 하얀 피부와 대조적인 검은색이었다. 죽은 자의 피부, 검은색, 흘러내린 어깨끈. 이 세 가지가 교묘하게 돌고 돌면서 죽음과 퇴폐를 드러내고 있었다.

수군거림, 수군거림, 수군거림

〈마담 X〉 속의 모델은 정면을 바라보고 있지 않았지만 사람들은 '마담 X'가 누구인지 당장 알아보았다. 아멜리는 살롱으로 자신을 그린 그림을 보러 갔다가 사람들의 수군거림에 바로 자리를 떠났다. 게다가 소문은 아멜리의 행실까지 물고 늘어졌다. 프랑스 상류층의 기혼 여성이라면 미혼 여성보다 훨씬 더 남성과의 만남이 빈번할 수 있었다. 미혼이었기 때문에 잠겨 있었던 금기의 문들은 결혼에 의해 쉽게 개방되었다. 마음만 먹으면 사실상 불륜도 가능했다. 플로베르의 소설에 등장하는 보바리 부인처럼 많은 기혼 여성들이 애인을 갖고 있었다. 이런 분위기에서 옷차림과 화장이 화려한 아멜리를 바라보는 눈길은 어떠했을지 충분히 짐작할 수 있다. 토크빌Alexis de Tocqueville의 『미국 민주주의에 대하여 Democracy in America』(1835)에는 이런 대목이 등장한다. "미국의 젊은 여성들에게서 욕망이 움트기 시작하는 숫처녀의 천진함을 기대해서는 안 된다. 또 유럽 여성들의 어린 시절부터 청소년기까지 볼 수 있는 천진스럽고 꾸밈없는 우아함도 기대해서는 안 된다." 미국과 영국은 유럽의 그 어떤 나라보다 확실히 남녀 간의

그림 20 존 싱어 사전트, <집에서
의 사무엘 장 포지 의사
*Dr. Samuel Jean Pozzi
at Home*>, 1881, 캔버스
에 유채, 203×102.2cm,
아르망 해머 미술관,
미국 로스앤젤레스.

만남에 개방적이었다. 아멜리에게도 여전히 미국인 여자라는 딱지가 은연중에 남아 있었다. 그림 속 마담 X의 어깨에는 고작 끈 하나가 흘러내리고 있었지만, 사람들의 머릿속에서 아멜리는 나머지 끈마저 벗고 있었다.

실제로 아멜리가 다른 남자들과 불륜 관계에 있었을지도 모른다. 데보라 데이비스는 『흘러내린 끈』에서 아멜리가 1880년대 프랑스의 정치적 실세였던 레옹 감베타Léon Gambetta, 수에즈 운하를 계획한 페르디낭 드 레셉스Ferdinand de Lesseps, 그리고 산부인과 의사로 명성을 날린 사무엘 장 포지Samuel Jean Pozzi와 연인관계였다고 쓰고 있다. 그러나 『존 싱어 사전트, 그 초상화John Singer Sargent, His Portrait』(1989)를 쓴 사전트의 전기 작가 스탠리 올슨Stanley Olson은 아멜리에 대한 루머의 증거가 전혀 없다고 밝히고 있다. 그도 그럴 것이 직접적인 증언은 물론 발견된 쪽지나 편지에서도 연인임을 암시하거나 고백하는 글귀는 찾아볼 수 없었기 때문이다. 편지에서 발견된 '아름다움'이나 '사랑'과 같은 말들은 일상적 표현으로 충분히 해석될 여지가 많았기 때문에 그들의 관계를 불륜으로 낙인 찍기에는 무리가 있다.

특히 아멜리의 산부인과 의사였던 포지그림20는 유명한 바람둥이였기 때문에 세간의 의심을 샀다. 사전트가 포지의 초상화를 그린 후 아멜리 역시 사전트에게 초상화를 부탁했다는 점을 석연치 않아 하는 사람들이 많았다. 게다가 포지는 사전트가 그렸던 〈건배하는 마담 고트로Madame Gautreau Drinking a Toast〉그림21를 죽는 날까지 간직하고 있다가 그림 수집가였던 이사벨라 스튜어트 가드너Isabella Stewart Gardner에게 넘겼는데, 이러한 사실은 사전트나 아멜리, 혹은 포지의 삶을 추적하는 작가와 학자들의 상상력을 부추기기 좋았다. 그러나 이 역시도 그들의 심증만 있을 뿐 직접적인 증거는 없다. 포지는 사전트의 작품을 상당수 수집하고 있었고 〈건배하는 마담 고트로〉는 단지 그중 하나일 수도 있다.

그림 21 존 싱어 사전트, <건배하는 마담 고트로*Madame Gautreau Drinking a Toast*>, 1883, 패널에 유채, 32×42cm, 이사벨라 스튜어트 가드너 미술관, 미국 매사추세츠.

아멜리가 실제로 불륜 관계에 있었는지 아닌지는 알 수 없는 일이지만 그녀에 대한 의심은 그저 후대만의 것이 아니었다. 당시의 소문은 소문을 더했고 아멜리의 입지는 점점 좁아졌다. 고작 끈 하나가 흘러내렸을 뿐이었지만 그것이 연상시키는 것은 상류층의 초상화에서는 있을 수 없는 이미지였다. 그들의 실상은 훨씬 더 난잡했지만 그림은 절대로 그들의 진짜 삶을 폭로해서는 안 됐다. 그러나 그 흘러내린 끈 하나가 그동안 들추어내지 않았던 상류층의 부도덕함과 이중성을 고스란히 드러냈고, 아멜리는 그 잔혹한 화살의 과녁이 되었다.

〈마담 X〉의 몰락

아멜리를 결혼시키고 비교적 편안한 삶을 꾸리고 있었던 그녀의 엄마 마리 버지니는 사전트를 찾아가 전시회에서 당장 〈마담 X〉를 내려달라고 사정한다. 그러나 사전트는 본 대로 그린 그림이라며 마리 버지니의 부탁을 단호하게 거절했다. 아마도 사전트는 여전히 마네가 〈올랭피아〉로 겪었던 논란 속에서도 대가로 우뚝 선 것을 기억하고 있었기 때문이었을 것이다. 그러나 살롱전의 비평을 실은 신문과 잡지들 역시 〈마담 X〉에 호의적이지 않았다. 사전트는 살롱전이 끝날 때까지 버티며 〈마담 X〉를 걸어두었지만 아멜리와 페드로는 물론 그 누구도 그림을 살 것처럼 보이지 않았다. 사전트는 전시회가 끝나자 자신의 스튜디오로 돌아온 〈마담 X〉의 앞에 섰다. 야심에 찬 젊은 화가는 이제 자신의 열정과 자신감을 잃어버렸다. 그는 붓을 들어 흘러내린 어깨끈에 색을 덧칠하고 다시 어깨끈을 올려 그렸다. 그리고 파리가 지긋지긋하다는 편지를 남기고 영국으로 바로 떠나버렸다.

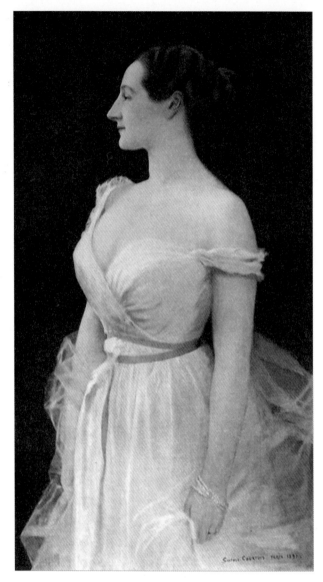

그림 22 귀스타브 쿠르투아Gustave Courtois, <마담 고트로의 초상*Portrait Madame Gautreau*>, 1891.

파리에 남아 있는 아멜리는 떠나버린 사전트와는 달리 여전히 그림의 망령에 시달려야 했다. 아멜리는 이러한 상황 속에서도 매우 당당하려고 했었던 듯하다. 그녀는 변함없이 자신을 꾸미고 파티에 참석했다. 그러나 아멜리는 누구와도 쉽게 어울릴 수 없었다. 자신의 편을 들어주는 상류층은 아무도 없었다. 사실 사전트의 성공은 약간 늦어진 것뿐이었다. 그는 훌륭한 그림 실력을 갖고 있었고 그것을 증명할 방법은 얼마든지 있었다. 그렇다. 그는 미국을 오가며 화가로서의 명성을 다시 차곡차곡 쌓았다. 하지만 아멜리는 자신을 증명할 방법이 아무것도 없었다. 아멜리가 가진 것은 그저 안개와 같은 명성, 바람 같은 지위, 그리고 모래성 같은 아름다움뿐이었다. 도대체 무엇으로 그 실체 없는 입과 말들을 덮을 수 있을 것인가. 이제 스러져가는 아름다움으로 자신의 꼬리표를 떼는 것은 불가능했다.

이후 아멜리는 다시 두 개의 초상화를 더 그렸다. 하나는 〈마담 X〉가 그려진 지 7년 후 귀스타브 쿠르투아Gustave Courtois가 그린 〈마담 고트로의 초상Portrait Madame Gautreau〉그림22이고, 그 뒤로 또 다시 7년 후에 그려진 안토니오 드 라 강다라Antonio de la Gandara의 〈피에르 고트로 부인Madame Pierre Gautreau〉그림23이었다. 쿠르투아는 아멜리의 어깨끈을 또 다시 흘러내리게 그렸으나 사람들은 그다지 관심이 없었다. 안토니오 드 라 강다라의 그림은 아멜리가 무척 마음에 들어해서 페드로가 구입하기까지 했다. 그러나 그 역시 아멜리를 사교계로 복귀시킬 만큼 힘을 갖지는 못했다. 이 두 그림 역시 아멜리의 아름다움을 돋보이게 그린 것이었으나 사람들의 관심을 다시 모으기에는 시간이 너무 많이 흘러버렸다. 아멜리는 사람들에게서 그렇게 잊혀갔다. 그리고 정말로 그녀는 완전히 사라진 것처럼 보였다.

〈마담 X〉는 그 누구에게도 팔리지 않고 20세기로 건너뛸 때까지 사전트의 스

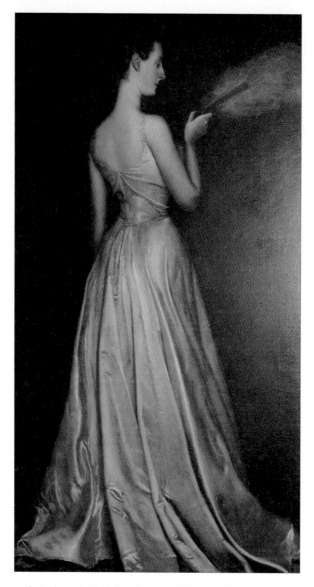

그림 23 안토니오 드 라 강다라, <피에르 고트로 부인*Madame Pierre Gautreau*>, 1898, 캔버스에 유채, 216×116cm, 개인 소장.

사진 3 사진작가 미상, 사전트의 스튜디오, 1885년.

튜디오에 남겨졌다.^{사진3} 사전트가 드디어 그렇게도 바라던 명성을 얻게 되자 많은 미술관과 그림 수집가들은 그가 〈마담 X〉를 팔도록 설득했다. 사람들은 대단한 스캔들을 일으킨 그림을 직접 확인하고 싶어 했지만 그는 그 작품은 절대 팔지 않겠노라고 단박에 거절했다. 사전트는 자신의 스튜디오를 찾아오는 사람들에게만 개인적으로 〈마담 X〉를 보여주었다.

사전트는 끊임없이 다른 사람의 얼굴을 그렸다. 그의 초상화는 인기가 많았고 그는 이제 오욕의 사건을 완전히 극복한 것처럼 보였다. 사전트는 멈추지 않고 서정적이고 아름다운 그림들을 내놓았다.^{그림24} 그는 더 이상 스캔들을 만들

그림 24 존 싱어 사전트, <카네이션, 백합, 백합, 장미*Carnation, Lily, Lily, Rose*>, 1885-1886, 캔버스에 유채, 153.7×174cm, 테이트 미술관, 영국 런던.

그림 25 존 싱어 사전트, <세 옆모습*Three Profiles*>, 1906-1913, 그물 무늬 종이에 검은 잉크, 20.6×13cm, 포그 미술관, 미국 매사추세츠.

용의도 없었겠지만 그런 것이 아니어도 이미 성공한 화가의 반열에 올라섰다. 그러나 그 사건으로부터 멀리 도망쳐와 망각의 긴 시간을 견딘 후 그린 이 작은 드로잉그림25은 사전트가 마음에 무엇을 남겨두고 있었는지를 짐작하게 해준다. 그가 다른 사람들의 얼굴들을 숱하게 그리면서도 결국 다시 돌아올 수밖에 없는 바로 그 얼굴이었다. 지금까지 숱하게 말해왔던 그 이름을 이제는 더 이상 말하지 않아도 좋을 것이다. 1915년, 사전트는 마음속에서 지워지지 않는 그 얼굴을 이 세상에서 다시는 볼 수 없다는 소식을 들었다. 1년 후인 1916년, 그는 메트로폴리탄 미술관에 〈마담 X〉를 팔기로 결심한다. 그때야말로 정말 마음에서 그 얼굴을 떠나보내려는 심산이었을 것이다. 그러나 정말로 그가 〈마담 X〉를 떠나보낼 수 있었을까? 그것은 그만이 알 수 있는 일이다.

Mini Timeline

1852 ··········● 나폴레옹 3세, 쿠데타로 의회를 해산하고 황제 자리에 오르다.

1853 ··········● 오스망의 파리 개조 계획이 시작되다.

1856 ··········● 존 싱어 사전트, 태어나다.

1859 ··········● 버지니 아멜리 아베뇨, 세상에 태어나다.

1861 ··········● 미국에서 남북전쟁이 발발하다.

1862 ··········● 아멜리의 아버지인 아나톨 아베뇨, 전투 중 부상을 입고 사망하다.

1867 ··········● 마리 버지니와 버지니 아멜리, 파리로 가다.

1876 ··········● 버지니 아멜리, 피에르 루이스 고트로와 결혼하다.

1884 ··········● 존 싱어 사전트, 버지니 아멜리 아베뇨 고트로의 초상화
　　　　　　　　<마담 X>를 그리다.

1910 ··········● 아멜리의 어머니인 마리 버지니, 세상을 떠나다.

1915 ··········● 버지니 아멜리 아베뇨 고트로, 세상을 떠나다.

| 1916 | ·········● | 사전트, <마담 X>를 메트로폴리탄 미술관에 팔다. |
| 1925 | ·········● | 사전트, 세상을 떠나다. |

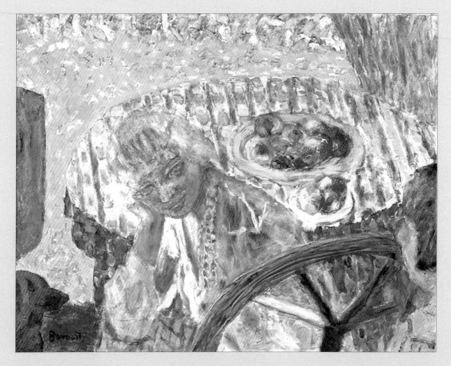

그림 1 피에르 보나르Pierre Bonnard, <정원에 있는 젊은 여인들*Young women in the garden*>, 1921-1923, 1945-1946년 재작업, 캔버스에 유화, 60.5×77cm, 개인 소장.

5

지나간 순간은 다시 오지 않는다

개인주의 시대의 시작

피에르 보나르

Pierre Bonnard 1867-1947

인상주의적 감수성

그림은 우리에게 많은 영감과 감정을 준다. 아름다움에 대한 감탄에서부터 괴기스러운 시각적 충격, 숭고, 때때로 전통적으로 누드화가 가지고 있었던 숨은 목적인 포르노그래피적인 감상에서 느껴지는 욕망까지, 그림에 대한 감상은 이 모든 것을 포함한다. 물론 감정은 예술의 필수적 항목은 아니다. 감정의 유무와 상관없이 그림 그 자체로 가치 있는 작품들도 많다. 그러나 우리가 예술 작품으로부터 감동받는 것 자체가 하나의 감정이며 우리가 기대하는 부분이기도 하다.

어떤 화가들은 때때로 자신의 작품이 감정을 일으키지 않는 것처럼 그림을 그리기도 한다. 그러나 무심한 듯 묘사한 대상들이 가슴속에 들어와 더 길고 깊게 머무르는 일도 많다. 그것은 때로 철저하게 계산된 것일 수도 있고, 우연히 일어나는 일일 수도 있다. 그림과 감정의 관계는 생각보다 복잡하고 설명하기도 쉽지

않다. 만약 관람객들이 공통의 배경 앞에 서 있다면 화가는 철저하고 섬세한 계산을 통해 이들로부터 어떤 감정을 끌어낼지 예상할 수 있을 것이다. 그러나 각자의 이야기와 삶을 갖고 있는 관람객들이 그림과 만나는 순간, 어떤 공기가 촉매 작용을 일으켜 감정적인 효과를 일으킬지는 능수능란한 화가라도 알 수 없는 일이다.

쓸쓸함과 외로움이라는 주제라면 우리는 쉽게 호퍼를 떠올린다. 그리고 같은 주제이지만 호퍼와는 너무도 다른 보나르가 있다. 호퍼가 현대 사회를 탐구하면서 자신의 그림이 어떤 감정을 불러일으킬지를 계산한 대표적인 화가라면, 보나르는 딱히 감정에 대한 어떤 계산 없이 자신의 삶만을 들여다보고 자신의 이야기만을 그림에 풀어낸 화가라고 할 수 있다. 이 둘이 만들어내는 외로움은 그 색깔과 감촉이 달라 그 어떤 공통점도 갖고 있을 것 같지 않지만 궁극적으로 만나는 지점들이 있다. 아마도 이런 지점들이 보나르의 위치를 좀 더 선명하게 만들지 않을까 생각한다.

쓸쓸한 도시의 사람들

에드워드 호퍼Edward Hopper의 대표작인 〈밤을 지새우는 사람들Nighthawks〉그림2을 보면 그가 무엇을 그리고 싶어 했었는지, 무엇을 전달하고 싶었는지가 명확해지는 듯하다. 그림 속에 있는 네 명의 사람들은 깊은 밤 어둠을 밀어내고 조용히 빛을 지키는 식당에 앉아 있다. 어둠 속에 깨어 있는 사람들은 이들 외에는 없어 보이지만 같은 공간에 있는 이들은 그 어떤 말도 서로에게 건네지 않는 것처럼 보인다. 기껏해야 "주문하시겠습니까?" 같은 질문에 "커피"라는 짧은 대답이 고작일 듯하다. 홀로 앉아 있는 남자의 모자가 만드는 그림자와 차가운 뒷모습

그림 2 에드워드 호퍼, <밤을 지새우는 사람들*Nighthawks*>, 1942, 캔버스에 유화, 76.2×144cm, 시카고 아트
인스티튜트, 미국 시카고.
: Nighthawk는 미국의 야행성 새로, 우리말로는 쏙독새로 번역한다.

이 깊은 밤의 적막함을 더욱 깊게 만들 뿐이다. 낮이었다면 분명 거리는 자동차의 시끄러운 경적 소리와 오고가는 사람들의 분주함으로 가득 찼을 것이다. 차가운 뒷모습의 남자는 낮이라면 쓸쓸하지 않았을까?

호퍼는 이런 적막함이라는 '느낌'을 소재로 종종 그림을 그렸다. 1927년 그가 그린 〈자동 판매 식당*Automat*〉은 〈밤을 지새우는 사람들〉과 비슷한 소재의 그림이다. 그림 속에는 창문 밖의 어둠을 등지고 한 여인이 홀로 차를 마시고 있다. 식당 안에는 이 여인 외에는 아무도 없는 듯하다. 어두운 창은 환한 실내만을 비추고 있지만 줄줄이 늘어서 있는 천장의 등 외에는 아무것도 보이는 것이 없다. 저녁인지, 늦은 밤인지, 새벽인지 알 수 없다. 여인의 표정도 알 수가 없다. 그저 무표정한 얼굴 위로 떨어지는 모자의 그림자가 어둡기만 하다.

'자동 판매 식당'사진1-2은 일종의 자동판매기들이 죽 늘어서 있는 식당이었다. 독일에도 비슷한 식당이 있었지만 1902년 미국 필라델피아에 처음 생긴 이래로 미국의 상징처럼 되어버렸다. 자동 판매 식당을 미국에 들여온 혼 앤 허다트Horn & Hardart는 필라델피아 외에 1912년 뉴욕에도 문을 열었는데 이후 자동 판매 식당은 미국, 현대, 미국의 북부 산업도시, 대중문화, 도시의 삶 등을 상징하는 하나의 키워드가 되었다.

이 식당에서는 자동판매기를 통해 커피와 간단한 음식을 살 수 있었다. 한 세기 전의 자동판매기에서는 신기하게도 지금과 비슷하게 코팅된 종이에 싸여 있는 햄버거가 나왔다. 이것은 오늘날 패스트푸드의 전신이었다. 이런 종류의 식당들이 사실 굉장히 쓸쓸한 장소는 아니었다. 지금의 패스트푸드점이 그렇듯 인기가 좋아 실제로는 사람들로 늘 북적였고 그렇지 않은 시간대라고 하더라도 동전 교환수가 다른 식당들과 다를 바 없이 가게를 지키고 있었다. 그러나 아무와도 대

사진 1 뉴욕 6번가 1165의 자동 판매 식당Automat-1165 Sixth Ave, 1912년경. (출처: 뉴욕 공립 도서관)
사진 2 베레니스 애보트Berenice Abbott 사진, 뉴욕 맨해튼 8번가 977의 자동 판매 식당Automat 997 Eighth Ave. Manhattan, 1936년 2월 10일. (출처: 뉴욕 공립 도서관)

화를 나누지 않은 채 홀로 기계에서 나온 음식과 커피를 먹을 수 있다는 점 때문에 자동 판매 식당은 도시와 군중 속의 고독을 쉽게 떠올리게 했다. 호퍼는 아마도 이런 점을 포착했을 것이다. 호퍼는 도시와 그 도시 속의 익명성, 그리고 익명으로 남는 개인의 쓸쓸한 운명을 탁월하게 화폭에 담아냈다. 건물과 사람들로 꽉 차 있는 도시가 어떻게 번잡함과 복잡함이 아닌 사막 같은 시각적 황량함을 지닐 수 있는가. 호퍼는 놀랍게도 그러한 그의 감수성을 그림으로 그려냈고 관객인 우리는 그것을 그 어떤 가공 없이, 호퍼가 의도한 감수성을 날것 그대로 삼킬 수 있다.

도시, 인상주의, 그리고 그 이후의 사람들

도시를 그림 속에 포착한 것은 인상주의로부터였다. 막 도시가 완성되는 순간 인상주의는 도시를 찬미하고 그것을 기록했다. 그래서인지 기존의 미술사적 전통과 단절을 선언하는 인상주의는 전통과 단절하는 도시의 삶과 이상하리만큼 닮아 있다. 도시가 만들어내는 새로운 풍광과 문화를 인상주의는 새로운 화법으로 그려냈다. 바람에 나부끼는 파리 시민들의 옷자락과 깃발들, 비에 젖어 묘한 반사광을 만들어내는 도로, 이 모든 것들을 한꺼번에 조망할 수 있는 높은 건물들. 인상주의는 짐짓 무심한 눈빛으로 도시의 순간들을 묘사하려고 애썼다.

말레비치 Kazimir Malevich 도 말했듯이 이런 인상주의는 감정이나 철학, 혹은 종교적인 메시지를 전달하는 것과 거리가 멀었다. 인상주의는 도시의 풍경과 사람들을 객관적으로 그려냈을 뿐, 감정은 부차적인 문제에 불과했다. 인상주의에서 중요한 것은 카메라라는 기계조차도 담아내지 못하는 빛의 다양한 색감과 그것이 인간의 망막에 맺혔을 때 느껴지는 순수한 인상이다. 그들의 시도는 가장 과학적이

고 객관적인 맥락에서 시작되었다. 빛은 하나의 색깔로 이루어지지 않았고, 그것은 시시때때로 변한다. 진리는 하나로 고정되어 있지 않다. 흔들리는 변화 그 자체가 진리의 본질이라고 할 수 있다. 인상주의가 발견한 이러한 철학은 다양한 사람들이 각자의 기준과 신념으로 살아가는 도시의 풍광을 그려내면서도 구현되었다.

특별한 감정을 표출하지 않은 채 객관적으로 그림을 그리는 것이 인상주의의 목표이기는 하였지만 찰나의 순간을 영원으로 남기겠다는 인상주의의 무모한 시도는 필연적으로 쓸쓸한 감성을 만들어낸다. 호퍼는 인상주의가 이끌어낸 이러한 감정들을 기억하고 현대의 도시 속에서 그것을 재건했다. 그는 거리에서 스쳐 지나간 이를 다시 만날 수 없다는 기묘한 슬픔을, 익명의 도시인들이 가득했던 공간에 홀로 남게 된 순간의 외로움을 포착해 그림에 담아낸 것이었다.

인상주의가 만들어낸 두 개의 발명품, 군중과 개인

보나르 역시 쓸쓸한 감성을 그렸다는 점에서 호퍼와 같은 선상에 있다고 말할 수 있다. 보나르는 늘 일상의 한 모습을 그림으로 남겼다. 그의 그림은 지극히 개인적인 순간이며, 지극히 개인적인 인상이며, 지극히 개인적인 역사, 혹은 자신의 추억이었다. 시간은 흘러가고 그것은 다시 돌아오지 않으며 그 순간 내 곁에 존재하고 있던 사람과 그의 미소, 바람과 햇살 역시 다시는 내게 돌아오지 않는다. 호퍼와 달리 보나르는 그림에서 어떤 감정을 의도하지는 않았다. 그는 그저 끊임없이 기억을 복기하고 그 한순간을 그림으로 복원할 뿐이었다. 그러나 그것이 우리에게 왔을 때, 흘러간 과거는 다시 돌아오지 않는다는 변하지 않는 진리를 떠올리게 한다.

이 지점에서 보나르와 호퍼를 다시 비교하자면 호퍼의 쓸쓸함은 사회적이고 문화적인 소산으로, 보나르의 쓸쓸함은 지극히 사적인 부분으로 환원되는 것처럼 보인다. 그러나 철학자 한나 아렌트Hannah Arendt가 『인간의 조건The Human Condition』(2007)에서 현대 사회에서 인간은 "극도로 외로운 분리 상태에서 살거나 대중의 무리 속으로 밀려 들어가 살아간다"고 말했던 것을 떠올려볼 필요가 있다.

현대의 도시는 두 개의 발명품을 만들었다. 하나는 군중이고, 다른 하나는 개인이다. 도시가 아닌 다른 공간에서는 이 두 가지 요소를 상상하기 힘들다. 도시는 군중들을 만들었고 그들은 수많은 타인들 속에서 철저하게 홀로 고립되었다. 신분, 경제력, 학력, 개인의 능력 등은 군중 속에서 똑같은 취급을 받았다. 그러므로 개인은 그 어떤 사회적 규정으로부터도 자유로웠지만 한편으로는 지극히 외로웠다. 아무도 알아주지도, 인정해주지도 않는 가운데서 개인은 끊임없이 자신이 누군지를 질문해야만 했고, 그 답을 찾지 못하면 결국 군중 속에서 소멸되어야만 했다. 그러므로 지극히 사적인 부분조차도 현대 사회에서는 결코 사적이라고 말할 수 없다.

호퍼는 이런 군중 속의 개인을 그림으로 그렸다. 방 안에 혼자 있는 여인조차도 그의 그림 속에서는 군중들을 암묵적으로 불러들인다. 그 쓸쓸함은 늘 도시의 수많은 사람들을 전제로 하고 있다. 그러나 보나르는 조금 다르다. 그는 개인, 철저하게 그 개인을 그림으로 남겼다. 완벽하게 사회로부터 단절된, 아니 이 사회가 단절시킨 개인을 그는 끊임없이 그려낸 것이었다.

물론 사적인 영역을 그림으로 남기는 일이 그림의 역사 속에서 없었던 것은 아니었다.^{그림3} 그러나 르네상스의 한 여인이 자신의 방에서 편지를 읽고 있는 그림을 우리가 본다고 하더라도 시대와 사회에 대한 궁금증을 소환하는 것 이상으

그림 3 요하네스 페르메이르Johannes Vermeer, <열린 창 앞에서 편지를 읽는 소녀*Girl Reading a Letter by an Open Window*>, 1659, 캔버스에 유화, 83×64.5cm, 알테 마이스터 회화관, 독일 드레스덴.

로 그 여인에 대해 궁금해하지 않는다. 하지만 이제는 끊임없이 서로가 어떤 사람들인지 질문을 던져야만 한다. 현대 사회가 개인의 영역을 만들었고 그것이 다시 현대 사회를 잠식해가고 있다. 텔레비전의 온갖 토크쇼와 신문의 가십 기사가 그것을 증명한다.

보나르는 처음으로 그러한 개인을 미술사 안으로 끌고 들어온다.

개인주의의 탄생

그는 정말 가장 개인적인 그림만을 그렸다.그림4 자신의 가장 가까운 사람들, 자신의 주변, 자신의 경험, 자신의 감정, 오직 자신만의 것들에 집중했다. 사실 보나르 이전에는 이런 화가를 찾아보기 힘들었다. 물론 인간의 긴 역사 속에서 많은 사람들이 혼자만의 독백을 해왔다. 그러나 이 독백이 하나의 양식을 갖게 되려면 사람들로부터 발견되어져야 한다는 점 또한 생각해보아야 한다.

오랜 과거에는 누구나 펜과 종이를 가질 수 있는 것도 아니었다. 그것을 가질 수 있는 사람은 사회가 부여하는 의무와 책임과 역할을 행하고 있어야 했다. 그랬기 때문에 가장 개인적인 글인 일기조차도 과거에는 그리 개인적이지 않았다. 이전의 일기는 어떤 일상의 기록이나 자기 성찰이기보다는 오히려 기행문에 가까웠거나 어떤 문제에 대한 자기 의견, 혹은 철학 에세이인 경우가 많았다. 다양한 형식과 주제들 속에서 일기라고 한정 지을 수 있는 공통점은 출판을 목적으로 하지 않는다는 것 외에는 없다. 이것은 19세기에 종이가 대량생산되어 누구든 종이와 펜을 가지게 될 때까지 그러했다.

종이가 대량생산되어 누구나 노트를 가질 수 있게 되었다고 해서 사람들이

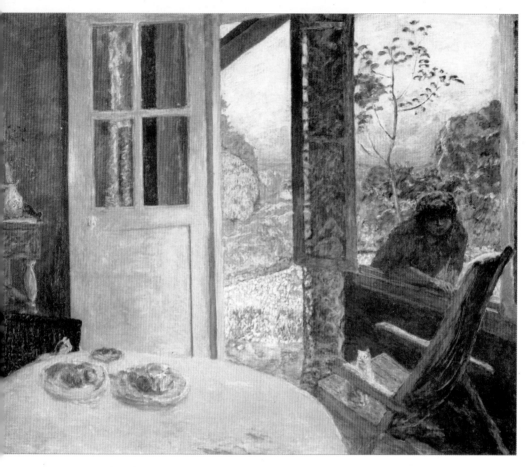

그림 4 피에르 보나르, <시골집의 식당방*The Dining Room In The Country*>, 1913, 캔버스에 유화, 203×161.3cm, 미니애폴리스 미술관, 미국 미네소타.

우리가 생각하는 개인적인 글을 바로 쓸 수 있는 것도 아니다. 나의 생각과 감정, 나의 경험을 중요한 것으로 여길 수 있어야 비로소 개인적인 경험을 기록으로 남기게 되는 것이 가능해진다. 사람들이 어떤 집단의 일원이 아닌 자신만의

자신, 즉 하나의 개별적인 존재로서 자신을 바라보기 시작한 것은 15, 16세기가 되어서야 가능했다. 게다가 이런 인식이 일반적으로 확대되기까지는 그로부터 400년은 족히 흘러야 했다. 개인이라는 개념의 확산은 근대의 도시화와 분업화된 산업과 맞닿아 있다. 태어날 때부터 정해진 신분은 사람들의 직업을 결정했다. 그 안에 선택은 없었다. 그저 가족과 직업과 신분과 집단으로부터 역할을 부여받고 그것은 죽을 때까지 변화하지 않았다. 전통사회가 고정되어 있는 어떤 역할, 즉 집단의 일원으로서의 역할을 사람들에게 부여했다면 시민사회는 한 개인의 역할이 무엇인지 끊임없이 물어온다. 시민사회의 개인에게는 더 이상 정해진 신분과 직업이 없다. 게다가 신분에 관계없이 누구와도 결혼할 수 있다. 사랑하기만 한다면 말이다. 신분제도를 벗어나 모두가 평등해졌기 때문에, 혹은 모두가 평등할 수 있다고 믿기 시작했기 때문에 이 모든 것이 가능해진 것이다. 자유로운 직업의 선택은 자신이 누구인지에 대한 끊임없는 질문에 대한 답으로 이루어진다. 도시의 시민들은 자신이 누구인지를 알아야 하며, 무엇을 원하는지, 무엇을 할 수 있는지 알아야 한다. 이러한 자기 성찰은 사회의 소산이지만 지극히 혼자만의 일로 소급된다.

일기와 같은 그림의 등장

보나르는 1867년에 태어나 1947년 사망하기까지 프랑스에서 활동한 화가이다. 그는 인상주의에 반대하는 나비파를 만든 멤버 중 하나이다. 모두 알다시피 인상주의는 미술계에 너무나 강력한 물결이었다. 인상주의 이후의 그림들은 그 이전의 그림보다 강력한 철학과 새로움이 필요했다. 대상과 흡사하게 그려야

하는 미술의 의무는 이제 카메라가 가져갔기 때문이었다. 대상과 똑같이 그리지 않아도 된다면 그림은 무엇으로 예술성을 보장받아야 할 것인가? 인상주의가 이후의 시대에 던진 이 강력한 질문에 화가들은 제각각 자신만의 독특한 답변을 할 수 있어야 했다. 그랬기에 그들은 인상주의로부터 세례를 받고도 그것을 부정해야 하는 숙명을 가졌다. 다른 그림과 비슷한 작품은 그 누구도 거들떠보지 않았기 때문이었다. 보나르는 이러한 시대의 질문에 '주관적인 색'이라고 답변했다.

"과학의 부족함을 보충하는 본능이 때로는 본능의 부족함을 보충하는 과학보다 나을 수 있다."

보나르의 이 말은 그가 색과 소재를 어떻게 선택했는지를 잘 보여준다. 그는 인상주의처럼 과학적이고 객관적으로 색을 구현하는 것이 아니라 임의로 색을 정했다. 인상주의의 그림에서는 그림자가 종종 보라색으로 표현되곤 한다. 그것은 그림을 그리는 화가의 눈이 그것을 보라색으로 파악했기 때문이었다. 그러나 보나르의 경우, 색은 그저 마음의 색일 뿐이었다. 그림 속에 채워지는 대상의 색은 자신의 생각, 느낌, 시적인 표현이었다. 실제로 보나르는 시를 무척이나 좋아했다. 특히 그는 말라르메Stéphane Mallarmé를 좋아해서 노인이 될 때까지 그의 시를 한 줄 한 줄 정독하곤 했다. 언어로 사물을 규정하기보다 암시를 통한 시의 즐거움을 중요하게 여겼던 말라르메가 아마 보나르에게도 많은 영감을 주었을 것이다.그림5

이렇게 보나르가 자신의 그림이 갖는 의의와 철학을 정립하려고 노력하였음에도 불구하고 평론가들은 그의 소재가 지극히 개인적이라는 것을 이유로 그다지 좋은 평가를 하지 않았다. 그동안 전통적으로 그림이 하나의 제도 안에서 예술이라는 이름을 얻기 위해서 버려야 할 것이 있다면 아마도 그것은 혼자만의 감성이었기 때문이었다. 사회적인 의미를 갖지 못한 예술 작품은 결코 다락방에

SÉGUIDILLE.

Brune encore non eue,
Je te veux presque nue
Sur un canapé noir
Dans un jaune boudoir,
Comme en mil huit cent trente.

Presque nue et non nue
A travers une nue
De dentelles montrant
Ta chair où va courant
Ma bouche délirante.

27

그림 5 피에르 보나르 삽화, 폴 베를렌Paul Verlaine 시, *Parallèlement*, A. Vollard, 1900, 하버드 대학 호튼
도서관 소장, 미국 매사추세츠.
: 보나르는 시를 좋아했을 뿐만 아니라 시집의 삽화도 작업했다. 폴 베를렌의 시집은 보나르의 삽화로도
무척 유명하여 상당한 가격으로 거래되고 있다.

서 나올 수 없다. 적어도 당시에는 이 개인적인 이야기가 사회성을 획득할 수 있으리라는 것을 제도 안에서 생각하지 못하고 있었다. 철학은 늘 현상보다 늦게 오는 법이다.

그렇기 때문에 미술계에서 보나르의 등장은 당혹스러운 것이었다. 파블로 피카소Pablo Picasso는 이런 이유 때문에 보나르를 싫어했다. 피카소는 보나르를 피들러Piddler라고 불렀다. 피들러는 사전상으로는 시간을 낭비하며 빈둥거리는 사람을 의미하기도 하지만 상투적으로는 오줌싸개를 지칭하기도 한다. 보나르에 대한 이러한 낮은 평가는 크리스티앙 제르보Christian Zervos와 같은 사람들을 통해 널리 퍼졌다. 제르보는 프랑스의 작가로서 예술 관련 글을 쓰고 출판하는 일을 했다. 더불어 많은 예술 작품들을 사 모았고, 갤러리를 운영하기도 했다. 그는 또한 한국에서 "미술 노트"라고 번역하기도 하는 『예술 노트Cahiers D'Art』를 만들기도 하였는데 사실 이는 예술과 문학에 관한 잡지로 프랑스 예술계에 큰 영향을 끼쳤다. 이 잡지가 광고도 싣지 않고 34년이나 발행되었다는 사실만으로도 그것이 어떤 힘을 가졌는지를 쉽게 짐작할 수 있게 한다. 이 『예술 노트』라는 잡지는 피카소의 열렬한 팬이었다. 제르보가 피카소의 추종자였던 덕분에 제르보와 『예술 노트』는 피카소의 "대변인"이라는 평을 들을 정도였다. 이런 제르보는 보나르에 대한 피카소의 생각을 고대로 잡지에 실었다. 제르보는 보나르가 죽었을 때 피카소와의 인터뷰를 잡지에 실었는데 피카소는 인터뷰에서 다음과 같이 말했다.

"보나르에 대해서는 나에게 말하지 마세요. 보나르가 하고 있는 것은 그림을 그리는 게 아닙니다. 그는 현대 화가가 아니에요. 그는 결코 자기만의 감정을 넘어서지는 못할 겁니다. 예술은 감정에 관해 묻는 게 아닙니다. 자연에서 정보나 조언을 제공받는 것이 아니라, 자연으로부터 인계받은 권력을 잡는 것에 대한 문제입니다."

이러한 피카소의 언급은 보나르에 대한 일반적인 평가로 자리 잡았다. 그러나 이미 사회 곳곳에는 개인주의적 감성과 경험이 스며들어 있었고 이러한 시대 철학을 가슴으로 받아들인 사람들은 보나르의 그림을 미술로서 거절할 이유가 없었다. 당시의 철학자와 평론가들이 보나르의 작품에서 의미를 발견하지 못하였다고 하더라도 이미 개인주의의 시대를 살고 있는 많은 관객들이 그의 그림을 향해 고개를 끄덕였다. 그 힘으로 보나르의 그림은 갤러리에 걸리게 되었고, 미술 시장에 등장하게 되었으며, 미술사에 포함되었다. 혹여 "대중적"이라는 말을 "천박함"이라는 말과 동의어라고 생각하는 사람이 있다면 보나르를 통해 다시 생각해보아야 할 것이다.

보나르의 삶 속으로

보나르의 그림을 이해하기 위해서는 그러므로 그의 개인사가 무척이나 중요하다. 그의 삶을 알지 못한다면 그저 그림에서의 색채와 붓질 정도의 표현 방식에 대해서만 이야기할 수밖에 없다. 수없이 많은 사람들이 미술을 이해하려 할 때 이것만을 이야기한다. 그러나 이것은 예를 들어 '햄릿'이라는 연극에서 햄릿 역할을 맡은 배우의 머리카락 색깔만을 이야기하는 것만큼이나 지극히 협소한 시각이다. 인상주의가 품고 있는 개인주의적인 시대가 보나르의 작품을 이해하는 첫 단추라 한다면 그의 삶은 마지막 단추가 된다. 이제 그 단추들을 모두 끼워보도록 하자.

그는 평생에 걸쳐 한 여인을 384점이나 그렸다. 한 사람을 모델로 이렇게 많은 그림을 그렸던 화가가 있었던가? 그중 상당수는 그녀가 목욕을 하고 있는 그

림이었는데, 또 그중 상당수는 에로틱한 느낌과는 거리가 있는 것들이었다. 그 여인의 이름은 마르트 드 멜리니Marthe de Méligny. 그렇다. 그녀는 그렇게 소개하는 것이 좋을 것이다. 사실 이 이름은 본명이 아니었고 보나르를 처음 만났을 때 그녀가 자신을 소개한 이름이었다. 보나르는 그녀와 결혼하던 해가 되어서야 그녀의 본명을 알게 되었다. 그녀의 본명은 마리아 부르쟁Maria Boursin이었다. 그녀는 성姓을 바꾸고 자신의 세례명이었던 마르트를 이름으로 사용했다. 귀족들만이 성에 'de'가 붙는 것의 의미가 희미해져 가고 있었던 시절이었다. 아마도 마르트는 자신이 프랑스인이라는 것조차 감추고 이탈리아인이라고 주장하고 싶어 이 성을 썼던 모양이었다. 그것이 효과적이었는지는 모르겠지만 마르트는 마르트 드 멜리니로 살았다. 그리고 그 이름을 보나르와 결혼할 때까지 계속 사용했다.

성을 바꾼 것으로 충분히 짐작해볼 수 있듯, 그녀는 집안과 완전히 연을 끊고 있었다. 마르트는 자신의 가족에 대해 보나르에게조차 이야기한 적이 없었고, 둘이 결혼을 했을 때 가족들에 대해 집요하게 묻는 보나르에게 자신의 엄마는 죽었다고 말해버릴 정도였다. 먼 훗날 마르트가 죽고 난 후 그녀의 조카들이 보나르에게 재산을 분배하라는 소송을 하고 나서야 보나르는 마르트가 부르주 Bourges의 남쪽에 있는 생 타망 몽트롱Saint-Amand Montrond에서 태어났고 형제가 다섯이라는 사실을 알게 되었다.

보나르의 그림에 처음으로 마르트가 등장하기 시작한 것은 1893년이었다. 그때 보나르는 스물여섯 살, 마르트는 스물네 살이었다. 보나르의 삶을 추적하였던 미술사가 한스 한로서Hans Hahnloser는 이들의 첫 만남을 이렇게 묘사했다.

"보나르는 파리의 전차에서 젊은 여인을 보고 장례식 화환에 인조 진주를 다는 일을 하는 그녀의 직장까지 따라갔다. 그리고 그녀의 일터와 가족과 친구들을 떠나도록, 1942년 그녀가 죽는 날까지 그의 삶을 공유하자고 설득했다."

이 문장이 어디로부터 왔는지 찾는 것은 그리 어려운 일이 아니었다. 한로서의 이 글은 보나르에 관한 수많은 글들에서 계속해서 반복되고 인용되었다. 아마도 마르트에 대한 정보를 찾는 일이 쉽지 않았기 때문이었을 것이다. 덕분에 보나르를 다루었던 많은 저자들이 이 문장으로부터 영감을 받아 갖가지 상상을 펼쳤다. 아름다운 파리와 그 거리를 활기차게 달리는 전차. 그 전차에 타기 위해 자신을 잡아달라고 부탁하는 아름다운 여인과 그 손을 조심스럽게 잡는 전도유망한 젊은 청년을 상상해보라. 조건 없이 첫눈에 사랑에 빠진다는 것은 얼마나 아름다운 일인가. 그것이 정말로 평생을 함께할 짝이라면 더욱 그러하다. 한로서의 이러한 묘사는 그야말로 도시 속에서 평등해진 개인들이 갖는 하나의 환상을 그대로 포착하고 있다. 신분제는 사라졌지만 여전히 낙인처럼 찍혀 있는 경제적 불평등은 익명 속에 감출 수 있다. 그 어떤 조건도 상관없이 운명처럼 나와 사랑에 빠질 그 누군가가 존재하는 곳, 그 상상의 공간으로서 도시는 자리한다. 수많은 사람들 속에서 누군가와 눈만 마주친다면 그 누구와도 사랑을 나눌 수 있을 법 하지만 실제로는 그저 스쳐 지나가는 군중들만이 존재한다. 사랑에 대한 환상은 군중 속의 외로움을 더 자극한다.

이러한 도시의 환상이 보나르의 삶에서 실제로 일어난 것은 아닌 것 같다. 사랑은 그렇게 쉽게 빠지는 것이 아니며, 또한 그 사랑으로 말미암아 평생을 함께하게 되었다면 그것은 단순히 첫눈에 사랑에 빠질 만한 요소만으로는 가능하지 않기 때문이다. 보나르에게 마르트가 그저 얼굴과 몸만으로 영감을 준 것 같지 않다는 결정적인 심증은 그녀가 그림에 조예가 깊다는 데서 비롯되었다. 다른 증언들을 수집해보면 마르트는 보나르를 알기 전부터 화가들과 교류가 있었던 것 같다. 그림 솜씨 또한 좋았다. 어쩌면 마르트는 보나르와의 첫 만남에서부터 그에게 좋은 조언자가 되어주었는지도 모른다. 그들이 죽는 날까지 함께 살았던

데에는 이유가 있을 것이다. 모든 사랑이 그렇듯 그들의 사랑은 그렇게 단순하지 않았을 것이다.

새와 새장, 혹은 새장과 새

보나르와 마르트는 종종 새와 새장으로 비유되곤 한다. 이 비유를 누가 먼저 시작했는지는 모르겠지만 아마도 타데 나탕송Thadée Natanson의 말에서 비롯된 것이 아닐까 한다. 타데 나탕송은 보나르와 마르트와 친분이 깊은, 19세기 말에 나와 예술계에 큰 영향력을 미쳤던 상징주의 평론 잡지 『라 르뷔 블랑쉬La Revue Blanche』의 편집장이었다. 그는 훗날 마르트에 대해 이렇게 회고했다.

"그녀는 한 마리 새처럼 보였다. 이 모습은 나중에도 변하지 않았다. 놀란 표정, 물에 몸을 담그기를 좋아하는 습관, 날개가 달린 것처럼 사뿐사뿐한 걸음걸이, 새의 발처럼 뾰족한 하이힐, 심지어 깃털처럼 화려한 옷차림까지도 그러했다. 그러나 목소리는 새보다는 개구리 소리 같았고, 종종 목이 쉰 것 같은 소리로 쌕쌕거리며 말했다."

152cm 정도 되는 작은 몸에 가벼운 몸짓은 늘 아름다웠다. 많은 화가들이 보나르의 평생 모델이었던 마르트가 아름다운 몸을 유지하는 것을 부러워했다고 한다.그림6 늘 마음에 맞는 모델을 구하는 일이 쉽지 않았기 때문이었다. 보나르 연구자들 가운데에는 보나르가 나이 든 마르트를 그릴 때 젊은 여인의 몸에 마르트의 얼굴을 갖다 붙였다고 주장하는 이들도 있지만 그 근거는 없다. 왜냐하면 마르트는 나이가 들어서까지 아름다웠고 보나르 역시 섬세하게 몸을 묘사하는 스타일은 아니었기 때문이다. 보나르가 다른 젊은 모델의 몸에 마르트의 얼굴

그림 6 피에르 보나르, <침대에 누워 있는 여인(나태)*Woman Reclining On A Bed(indolence)*>, 1899, 캔버스에 유화, 96×105cm, 오르세 미술관, 프랑스 파리.

지나간 순간은 다시 오지 않는다 — 피에르 보나르

을 그렸다기보다 그저 마르트 자체를 20대로 묘사했다고 보는 편이 더 옳다.

　새와 새장에 관한 비유는 마르트의 외모뿐만이 아니라 보나르와의 관계에서
도 유효했기 때문에 지속적으로 사용되었다. 마르트는 몸이 무척이나 약했다. 결
핵이었다는 이야기도 있고, 피부병이었다는 이야기도 있고, 신경쇠약증이었다는
이야기도 있다. 진짜 병명이 무엇인지 알 수는 없지만 당시의 의료 수준에서 마
르트에게 내려진 처방은 물 요법이었던 것 같다. 그래서 마르트는 그렇게 자주
목욕을 했었던 모양이다. 모든 것이 불분명하지만 분명한 것은 마르트가 점점
더 폐쇄적으로 변해갔고 그러면서 집에 틀어박혀 목욕하기를 즐겼다는 사실이
다. 마르트는 자신만을 집안에 가두지 않았다. 그녀는 보나르가 사람들을 만나러
나가는 것조차 싫어했다. 늘 자신과 함께 집에 있어주기를 원했다. 보나르는 다른
이들과의 만남을 최소한으로 줄이면서 마르트를 지켜주었다. 새를 지켜주는 새
장처럼 말이다. 그러나 새장이 새를 지켜주는 존재가 아니라 새의 자유를 구속
하는 존재라면 보나르는 새장이 아니라 오히려 새에 비유되어야 할 것이다.그림7

새장을 빠져 나온 새

　나이가 40대를 넘기자 마르트의 신경증과 건강은 더 악화되었다. 정말 아무
도 만나지 않고 칩거만 했었던 것은 아니었지만 마르트는 심리적으로 불안정해
서 보나르의 친구들까지 불신했다. 보나르는 그런 삶이 꽤나 갑갑했다. 그래서 그
랬는지 그 무렵 보나르는 두 명의 다른 여자를 만난다. 1915년에서 1916년, 그의
그림 속에 몇 차례 등장한 루시엔 드퓌 드 프레넬르Lucienne Dupuy de Frenelle그림8가
그중 한 명으로 이 관계는 그리 심각하게 발전하지는 않은 듯하다. 다른 한 명은

그림 7 피에르 보나르, <울타리에서*At The Fence*>, 1895, 종이에 가슈, 31×35cm, 국립 에르미타주 박물관,
러시아 상트페테르부르크.

지나간 순간은 다시 오지 않는다 ─ 피에르 보나르

르네 몽샤티Renée Monchaty라는 20대의 젊은 예술가 지망생이었다. 르네는 동그란 얼굴에 밝은 금발을 가진 활기찬 여인이었다. 검은 머리에 보랏빛을 띠는 눈동자의 마르트와는 완전히 다른 사람이었다. 그들이 처음 만났을 때 르네는 미국의 화가로 영화 세트 디자인을 하다 영화감독이 된 해리 래크만Harry Lachman과 동거를 하고 있었다. 르네와 보나르는 친구가 되었고 마르트 역시 그러했다.

그러나 사랑은 늘 예측할 수는 없는 것인가. 보나르는 파우스트처럼 악마에게 영혼을 팔고 젊음을 되찾아 사랑을 얻을 필요가 없었다. 1920년이 되자 50대의 보나르는 20대의 르네와 연인이 되었다. 어쩌면 보나르의 이 사랑은 르네를

그림 8 피에르 보나르, <젊은 여인의 초상(루시엔느 드퓌 드 프레넬르)Portrait De Jeune Femme (Lucienne Dupuy de Frenelle)>, 1916, 캔버스에 유화, 50×32cm, 개인 소장.

만나기 전부터 예정되어 있었던 것이 아닐까. 보나르는 그 누군가가 새장을 열어주기만을 기다렸던 한 마리 새 같았다. 르네와 연인관계가 되자 보나르는 르네와 함께 로마로 떠나버리는 등 순간순간의 자유를 만끽했다. 아마도 그는 마르트를 떠날 작정을 하고 있었던 듯하다. 보나르는 르네와 결혼을 약속하고 르네의 부모님을 만나기까지 했다. 그때까지 보나르는 마르트와 결혼을 하지 않고 있었기 때문에 그저 마르트를 떠나기만 하면 되는 것이었다.

그러나 보나르는 이상하게도 바로 르네와 결혼하지 않았다. 르네를 만나는 동안 그녀를 모델로 스무 점의 그림을 그렸을 뿐이었다. 〈정원에 있는 젊은 여인들〉도 금발의 르네를 모델로 삼아 이 시기 즈음에 그린 그림이었다. 보나르는 1923년 이 그림을 그리기 시작했다. 그러던 어느 날 보나르는 마음을 바꿔 마르트에게 돌아간다. 마르트가 보나르를 설득했는지, 보나르가 단순히 르네와 헤어지고 싶었는지 알 수 없는 일이다. 어쩌면 허약한 마르트가 오래 살지 못할 거라고 보나르는 생각했던 것일까? 마르트는 보나르에게 보기 싫은 흉터처럼 붙어 있었지만 보나르는 그것을 결국 받아들였다. 그녀는 결코 자신에게서 떼어낼 수 없는 존재였다. 보나르는 그것을 깨달았다.

죽음, 그 이후

보나르로부터 이별을 선고받은 르네는 그를 만나기 이전으로 자신이 돌아갈 수 없다는 것을 깨달았다. 시간을 거스르는 것만이 아니라 자신의 삶 역시 그러했다. 보나르가 르네를 떠난 지 얼마 되지 않은 1924년 가을, 그녀 스스로 자신의 목숨을 끊는다. 르네가 어떻게 자살했는지 제대로 알려지지 않은 탓에, 보나

르의 이야기를 발굴하며 많은 작가들이 또다시 상상력을 발휘했다. 장미 꽃밭에서 그녀의 시신을 발견했다는 이야기도 있고, 권총 자살을 했다는 이야기도 있다. 그러나 한때 보나르의 연인이었다는 이유 하나만으로 우리에게 가장 솔깃하게 들리는 이야기는 바로 르네가 욕조에 물을 받아놓고 익사했다는 이야기이다. 만약 그것이 사실이라면 보나르가 1925년부터 1938년 사이에 많이 그린, 욕조에 몸을 담그고 있는 여인 연작이 의미심장해질 것이다. 뿐만 아니라 그 연작에서 벗은 여자의 몸이 이상하게도 에로틱한 감수성을 드러내지 않는다는 점 역시 눈여겨볼 만하다. 보나르가 오래전 그렸던 누드들과 비교해본다면 이런 점들은 더 적나라하게 드러난다.^{그림9-10} 벗은 몸이 성적으로 느껴지지 않는 순간은 언제일까? 그는 누드화에 이제 너무 익숙해져 버린 것일까? 그렇지 않으면 누드화의 대상에게서 싱싱한 생명의 기운이 빠져나가 버린 탓일까? 보나르의 목욕 연작은 어느 쪽을 의미하는지 알 수 없다. 어쩌면 모두 다일 수도 있다.

르네의 죽음 이후 보나르와 마르트의 삶은 분명 쉽게 회복되지는 못했을 것이다. 마르트는 더 이상 세상에 존재하지도 않는 사람과 끊임없이 싸워야 했을 것이고 보나르 역시 끊임없는 죄책감에 시달려야 했을 것이다. 보나르는 이전에 마르트의 머리카락 색을 종종 밝은 색으로 그리기도 했으나 더 이상은 그러지를 않았다. 혹여 마르트가 신경을 쓸까 봐 그랬을지 모르겠지만 금발의 르네를 그린 이후로 마르트는 늘 검은 머리로만 그렸다.

의미심장한 그림은 또 있다. 1925년, 그러니까 르네가 자살한 다음 해에 이런 그림을 그렸다. 이 〈르 카네가 보이는 창*The Window at Le Cannet*〉이라는 작품은 창밖과 창 안의 모습을 동시에 그린 그림으로, 보나르의 그림이 늘 그렇듯 일상적이고 사적인 순간으로 보인다. 창 바깥으로는 남프랑스의 풍광이 내려다보이고 방 안에는 책상과 그 위에 놓여 있는 잉크, 펜, 빈종이, 그리고 『마리*Marie*』라는

그림 9 피에르 보나르, <낮잠*La Sieste*>, 1900, 캔버스에 유화, 132×109cm, 빅토리아 갤러리, 호주 멜버른.

지나간 순간은 다시 오지 않는다 — 피에르 보나르

그림 10 피에르 보나르, <회색의 누드*Le Nu Gris*>, 1929, 캔버스에 유화, 개인 소장.

제목의 책이 보인다. 창 바로 옆으로는 옆방의 발코니가 보이는데 마르트로 보이는 한 여인이 풍경을 내려다보고 있다.

보나르의 전기를 썼던 티모시 하이만Timothy Hyman은 이 그림이 당시 보나르의 심리를 보여준다는 주장을 펼쳤다. 그가 특히 주목했었던 것은 『마리』였다. 이 책은 덴마크의 소설가이자 저널리스트인 페터 난센Peter Nansen이 1897년 『라 르뷔 블랑쉬La Revue Blanche』에 발표한 소설이었다. 보나르는 이 소설에 열여덟 점의 삽화를 그렸는데 이것들은 마르트를 모델로 그린 상당히 에로틱한 그림들이었다.그림11 『마리』는 한 상류층 남자가 하류층 여자를 유혹한 후 버렸다가, 여자가 병들고 나서야 자신의 잘못을 뉘우치고 그녀에게 돌아온다는 내용이다. 하이만은 소설의 내용이 보나르의 상황과 마음을 대변하고 있다고 주장했다. 보나르는 종종 자신이 작업하고 있는 것에 대한 그림을 남기기는 했지만 1897년에 했던 작업을 1925년에 다시 불러온 것은 분명 예사로운 일은 아니다. 그러나 이 그림에서 보나르의 심리를 어느 정도 엿볼 수 있다고 하더라도 단순한 관계는 존재하지 않

그림 11 보나르가 마르트를 모델로 그린 소설 『마리Marie』의 삽화, 1897.

는다. 그 무엇이 단순할 수 있겠는가. 단순하게 살기에는 우리의 삶이 너무 길다.

보나르와 마르트의 삶은 계속되었다. 그들이 어떤 죄책감을 느꼈는지, 어떤 종류의 사랑을 회복했는지는 알 수 없다. 르네가 자살을 한 후 얼마 되지 않아 그들은 결혼도 했다. 동네의 한 아주머니가 마르트의 면전에서 "당신 같은 여자하고는 누구도 결혼하지 않을 거야"라고 말을 하자 보나르가 당장 혼인 신고를 했다고 한다. 급하게 결혼식을 올린 것인지, 다른 이유가 있었는지는 모르겠지만 결혼식에 참석한 사람은 아파트 관리인과 그 남편뿐이었다. 어쨌거나 보나르는

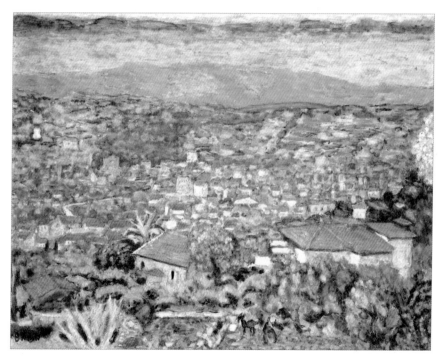

그림 12 피에르 보나르, <르 카네의 풍광, 지붕들 *View Of Le Cannet, Roofs*>, 1941-1942, 개인 소장.

마르트를 꽤 아꼈고, 결혼 역시 마르트를 기쁘게 해주기 위한 것이었다.

그들은 1926년 남 프랑스의 르 카네Le Cannet에 수수한 집 한 채를 구입하고 수선을 한 후 다음 해 2월에 그 집으로 들어간다.그림12 그리고 그곳은 그들의 지상 낙원이 된다. 2층에는 빛바랜 푸른색으로 칠한 마르트의 방 하나, 보나르의 방 하나가 있었고, 1층에는 정원으로 연결된 주방이 있었다. 주방은 환한 노란색으로 칠을 했고, 유리문이 달린 찬장 안쪽은 빨간색으로 칠했다. 식탁 위에는 과일 바구니가, 벽난로 위에는 늘 꽃들이 있었다. 정원에는 그의 그림에 종종 등장하는 미모사가 피어 있었다. 오렌지와 레몬, 무화과도 있었다. 집 옆에 있는 땅을 추가로 구입해 아몬드 나무 밑에 연못을 만들고 일본 정원처럼 금붕어도 풀어놓았다. 고양이와 강아지도 키웠다. 모두 화가의 눈으로 꾸며진 것 같은, 그림 속의 모습 그대로였다. 그는 그 전처럼 작업실의 벽에 캔버스를 압정으로 고정해 그림을 그렸다.

또 다른 죽음, 그 이후

그들이 어떤 과정을 거쳤든 그들의 삶은 회복되어갔다. 1942년 마르트가 죽는 날까지, 아니 마르트가 죽은 후에도 더 이상의 어떤 사건 없이 보나르는 그녀와 다정하게 살아갔다. 이것은 틀린 문장이 아니다. 마르트가 죽은 후부터 1947년 1월 23일, 그가 죽기까지 보나르는 여전히 마르트의 그림을 그리거나 수정하며 살아갔다. 평생의 모델이 죽었으니 이제 다른 사람의 그림을 그릴 거라고 사람들은 예상했지만 다른 사람들의 초상은 종종 거절했다. 보나르는 화가 겸 조각가였던 아리스티드 마이욜Aristide Maillol의 모델인 디나 비에르니Dina Vierny를

그림 13 피에르 보나르, <실내: 식당방*Interior: Dining Room*>, 1942-1946. 캔버스에 유화, 82×99cm, 개인 소장.
: 이 그림은 보나르가 마지막으로 그린 식탁의 모습이다. 이후 그는 더 이상 식탁도, 식당도, 실내도 그리
지 않았다.

대상으로 누드화를 추가로 그리기는 했지만 누군가를 그리는 것 자체가 더 이상은 드문 일이 되어버렸다. 보나르가 실내 그림을 그리는 일도 매우 줄어들었다.그림13 대신 그는 풍경화를 그렸다. 그리고 늙어가는 마르트는 결코 그리지 않았던 그가 늙은 자신의 자화상만큼은 끔찍하게 그렸다. 자신의 나이 듦을 깨닫고 있지 못하다가 어느 날 갑자기 거울을 보고 놀란 듯이 말이다.그림14

훗날 마르트가 죽은 후 『라 르뷔 블랑쉬』의 편집장이었던 타데 나탕송은 이 두 사람의 사랑에 대해 이렇게 말했다.

"보나르는 전 생애를 아내와 보냈다. 그는 자신이 말한 것보다, 또 다른 사람에게 말한 것보다 훨씬 더 다정하게 그녀와 맺어져 있었다. 내 생각에는 심지어 그가 그녀에게 말한 것보다 더 사랑했다. 그리고 그는 그녀의 죽음으로부터 결코 회복되지 못했음을 나는 알고 있다."

그는 늘 작은 수첩을 가지고 다니며 간단하면서도 생생한 스케치를 하거나 메모를 하곤 했다. 1927년 2월 7일의 메모를 보면 "회색에 깃든 보라색. 오렌지 색 속의 주홍색, 춥고 맑은 날"과 같은 것들이 쓰여 있다. 화가로서 그림과 관련해 날씨에 민감했었던 모양인지 날씨에 관한 기록은 빠지지 않았다. 마르트가 죽던 1942년 1월 26일에 보나르는 "맑음"이라고 썼다. 그리고 그 밑으로 작은 십자가를 흐릿하고 흔들리게 그려놓았다. 그리고 다시는 날씨를 기록하지 않았다.

보나르는 마르트의 방문을 잠그고 다시는 열지 않았다. 분명 보나르의 인생 중 어떤 시점에서는 마르트의 죽음을 간절히 기다린 순간이 있었을지도 모르겠지만 그 마음은 아마 이미 오래전에 바뀌어 있었을 것이다. 보나르 앞에 닥친 마르트의 죽음이 어떤 무게였을지 조금은 짐작해볼 수 있는 편지를 그는 마티즈에게 썼다.

"내 슬픔과 외로움을 이해할 수 있을 것입니다. 앞으로 어떻게 살아가야 할지 걱정과 비통함에 잠겨 있습니다."

그림 14 피에르 보나르, <자화상Self Portrait>, 1945, 캔버스에 유화, 46×56cm, 개인 소장.

그림 15 피에르 보나르, <방으로 들어오는 마르트*Marthe Entering The Room*>, 1942, 종이에 연필과 가슈, 65.1×50.2cm, 아칸소 아트 센터, 미국 아칸소 리틀록.

지나간 순간은 다시 오지 않는다 — 피에르 보나르

그리고 그는 문을 열고 방으로 들어오려고 하는 마르트의 모습을 그렸다.^{그림15} 차를 들고 조심스럽게 방으로 들어오는 마르트의 모습은 너무나 일상적이고 생생하다. 아마도 보나르의 기억 속에서는 늘 그러했을 것이다.

그로부터 3년이 지난 1945년의 어느 날 보나르는 작업실 한구석에 숨겨놓았던 그림 하나를 꺼낸다. 보나르는 자기 그림에 서명은 하되 제작연도는 쓰지 않았다. 한 번 그려놓았던 그림을 나중에 고치는 일이 잦았기 때문이었다. 그가 죽기 전까지 그의 모든 작품은 미완성이었다. 미술작품 수집가이자 비평가였던 조르주 베송Georges Besson에 따르면, 보나르는 10년 전에 팔았던 그림의 소유자를 찾아가 그림을 고치는가 하면 심지어는 자신의 그림이 걸려 있는 미술관에 가 수위 몰래 휴대용 붓과 물감으로 그림을 고치고는 어린 학생처럼 즐거워했다고 한다. 그런 그가 작업실에서 그림을 꺼내 손을 보는 일은 그다지 신경 쓸 만한 일이 아니었을지도 모른다.

그러나 그것은 햇빛 속에서 환하게 웃고 있는 오래전에 자살한, 한때나마 사랑했던 여인 르네의 그림이었다.^{그림16} 그리고 이 그림은 곧 한 여인의 그림이 아니라 여인들의 그림이 된다. 그림 속에서 한 여인은 여전히 환하게 웃고 있지만 캔버스 한구석의 그림자 속에 한 사람을 더 그려 넣는다. 짧고 까만 머리의 여인. 그녀는 햇빛 속에서 행복하게, 그리고 환하게 웃고 있는 여자를 우울한 표정으로 바라보고 있다. 그녀는 바로 마르트였다.

"과거는 죽지 않았다. 심지어 그것은 과거도 아니다."

미국의 작가인 윌리엄 포크너William Faulkner의 반은 소설이고, 반은 희곡인 『수녀를 위한 진혼곡Requiem for a Nun』에 등장하는 이 문장이야말로 그 어떤 분석보다 〈정원에 있는 젊은 여인들〉을 잘 설명해줄 것이다.

보나르의 삶은 이렇게 화폭에 옮겨졌다. 개인의 감정과 삶은 제도 안에서 겨

지나간 순간은 다시 오지 않는다 — 피에르 보나르

그림 16 피에르 보나르, <정원에 있는 젊은 여인들Young women in the garden>,
1921-1923, 1945-1946년 재작업, 캔버스에 유화, 60.5×77cm, 개인 소장.

우 허락을 받았지만 그 허락 속에서 보나르는 자신의 삶과 사랑을 씹고 또 씹었다. 예술이 개인의 사사로운 삶을 다루지 않았다면 익명의 사람들은 어떻게 하나의 존엄한 존재로서 구제받을 수 있을 것인가? 익명의 군중으로 가득 찬 도시 속에서 끝없이 헤매본 이들만이 타인의 일기를 갈구하는 법이다. 그들도 역시 나와 비슷한 삶을 살고 있다는 위안만이 나를 지탱해주기 때문이다.

화가로서, 예술가로서 보나르를 평가하고자 하는 시도는 참으로 무모한 일이다. 그의 그림을 평가하는 것이 곧 그의 인생을 평가하는 것이고, 그가 한 사람을 사랑한 방식을 평가하는 일이기 때문이다. 다른 화가의 작품이 보나르의 것보다 예술적으로 더 낫다고, 혹은 그 반대로 말하는 방식은 그러므로 불가능하다. 그저 지극히 상대주의적인 기준에서, 그리고 지극히 개인적인 기준에서 어느 쪽이 더 마음에 끌린다고 말할 수밖에 없다. 현대 미술의 평가 방식은 이렇게 자리를 잡아가게 된다. 우리는 이제 피카소주의자들로부터 보나르를 구해주어야 할 것 같다.

보나르의 미술사적 의미를 되짚어보아도 질문은 결국 다시 그의 삶으로 돌아온다. 보나르는 마르트를 원망하고 있었을까? 보나르는 르네가 그리웠던 것일까, 아니면 그녀를 원망했을까? 어쩌면 보나르는 그 누군가를 원망했다기보다 저 그림 속의 순간, 마르트와 자신이 있고, 그곳에 르네가 있었던, 모든 것이 시작되기 전의 그 순간을 원망했을지도 모르겠다. 그리고 그리워했을 것이다. 다시 오지 않을 그 순간을 기억 속에서 끊임없이, 끊임없이.

MINI TIMELINE

1867 ··········● 보나르, 태어나다.

1869 ··········● 마르트, 태어나다.

1883 ··········● 보나르와 마르트, 만나다.

1897 ··········● 『마리』의 삽화를 그리다.

1918 ··········● 르네 몽샤티를 만나다.

1920 ··········● 르네와 연인이 되다.

1921 ··········● 보나르와 르네, 로마에서 함께 몇 주의 시간을 보내다.

1923 ··········● 정원에서 웃는 르네를 그리기 시작하다.

1924 ··········● 르네와 이별. 그해 가을 르네, 자살하다.

1925 ··········● 마르트와 결혼. <르 카네가 보이는 창>을 그리다.

1942 ··········● 마르트, 세상을 떠나다.

지나간 순간은 다시 오지 않는다 — 피에르 보나르

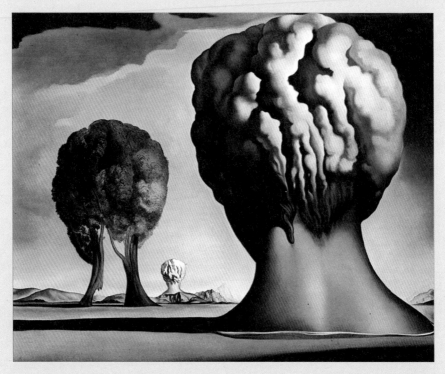

그림 1 살바도르 달리, <비키니 섬의 세 스핑크스*Three Sphinxes of Bikini*>, 1947, 캔버스에 유화, 30×50cm, 개인 소장.

6

그리고 폭탄이 떨어졌다

새로운 과학의 등장과 전쟁, 그리고 예술가들

살바도르 달리

Salvador Dalí 1904-1989

　그림을 이해하기 위해 그림으로부터 이야기를 시작할 수 없는 그림의 이야기이다. 달리의 이 그림을 어떻게 읽을지를 결정하려면 달리와 그의 그림을 뒤로하고 폭탄으로부터 이야기를 시작해야만 한다. 반드시.

학살의 시작

　역사 속에서 폭탄은 의외로 일찍 등장한다. 중국 기록들을 살펴보면 이 최초의 폭탄은 11세기쯤 등장한 것으로 보인다. 처음 폭탄은 대나무 통으로 만들어졌다. 그다음 세기에는 자기 조각을, 그다음 세기에는 철 조각을 넣어 폭탄의 위력을 높였다. 처음에는 그저 사람들을 혼비백산하게 만드는 것이 그 용도였지만 15세기쯤 되면 드디어 폭탄은 살상이 그 목적이 된다. 폭탄 속에 넣은 철 조

각이나 쇠구슬이 사람의 뼈를 부술 수 있을 정도로 폭발력이 강해졌기 때문이었다. 그러나 시간이 갈수록 폭탄은 대포나 로켓의 형태로 바뀌었다. 폭탄은 그저 로켓의 역사 속 원형에 불과했다. 그도 그럴 것이 폭탄을 사용하기 위해서는 사람의 힘을 이용해야만 했고 그랬기 때문에 너무 강력한 힘을 가지면 안 됐다. 던지는 사람조차 피해를 입을 수 있기 때문이었다. 투석기를 이용한다고 하더라도 사용할 수 있는 반경이 그리 크지는 못했다. 폭탄은 더 강력한 무기들에 자신의 자리를 내주어야만 했다. 적어도 비행기가 발명되기 전까지는 말이다.

1903년 12월 17일 엔진이 달린 최초의 비행기가 하늘을 날았다.[사진1] 그리고 비행과 관련한 기술은 급진전하였다. 그리고 사람들은 비행기가 무기가 되는 모

사진 1 존 다니엘스John T. Daniels 사진, 라이트 형제Wright Brothers가 처음 성공한 비행기 라이트 플라이어 Wright Flyer, 1903년 12월 17일. (출처: 미국 국회 도서관 인쇄 및 사진부)

습을 상상했다. 하늘 높은 곳에 떠 있는 비행기에 가장 적절한 무기는 무엇일까? 총은 아닐 것이다. 그동안 전쟁에서 어마어마하게 큰 공을 세우고 있었던 기관총도 아닐 것이다. 그것은 바로 폭탄이었다. 그리고 곧 그 상상을 실험하는 인간들이 등장한다. 그러나 아직 그들은 모르고 있는 것이 있었다. 그 최초의 비행기가 하늘을 날아오르기 바로 일주일 전 마리 퀴리Marie Curie와 피에르 퀴리Pierre Curie 부부가 폴로늄polonium과 라듐radium의 발견으로 노벨 물리학상을 받았다는 사실을 말이다. 누가 알았겠는가. 어마어마한 에너지를 방출한다는 방사능 물질이 비행기와 연결될 수 있다는 것을.

 아직 핵에너지가 개발되지는 않았지만 1911년의 사람들은 그들이 할 수 있는 상상을 현실로 옮길 기회를 만들었다. 이탈리아의 줄리오 가보티Giulio Gavotti는 최초의 비행기 폭격으로, 그리고 최초의 비행기 야간 공습으로 역사에 이름을 남겼다. 죽은 그가 이 사실을 자랑스러워할지는 좀 더 지켜봐야 할 것 같다. 그는 이탈리아가 터키와 벌였던 전쟁에 투입되었다. 줄리오는 비행기를 타고 날아가 터키의 점령지였던 리비아Libya의 수도 트리폴리Tripoli에 폭탄을 떨어뜨렸다.사진2 북아프리카는 16세기 중엽 이후 터키의 지배 아래 있었지만 사실 터키의 영향력에서 비교적 자유로웠다. 터키령의 북아프리카는 거의 독립국이나 다름이 없었다. 19세기 유럽이 아프리카에 제국주의의 깃발을 꽂을 때 리비아는 영국령의 이집트와 프랑스령의 튀니지 사이에서 힘의 완충지 역할을 하며 비교적 안전할 수 있었다. 이탈리아가 리비아에 눈독 들였을 때 터키는 얼마 남지 않은 북아프리카의 영토를 지키려 하였고 리비아는 터키와 연합해 이탈리아에 맞섰다. 이탈리아는 트리폴리 외곽의 오아시스에 최초의 폭격을 결정했다. 그것은 맹렬하고 급박한 전투 지역에 대한 공습이 아니었다. 이곳을 폭격한 이유는 전투에서 가장 용맹함을 자랑하는 군인들 중 상당수가 그 오아시스 출신이었기 때문

사진 2 사진작가 미상, 역사상 첫 번째 공습, 1911.
 : 이것은 비행기가 아닌 비행선에서 폭탄을 떨어
 뜨리고 있는 사진이다. 당시 공습에는 비행선과 비
 행기가 모두 이용되었다.

이었다. 물론 군인들은 자신의 고향이 아니라 전투 지역에 있었다. 당연히 폭격당한 마을의 사상자들은 대부분 군인이 아니라 민간인이었다.

　20세기가 시작되자 전쟁의 양상은 달라졌다. 전쟁에서는 총만큼이나 삽이 중요했다. 군인들은 적군의 얼굴도 보지 못한 채로 싸워야 했고, 총을 들고 있는 것보다 더 많은 시간 동안 삽을 들고 땅을 파 참호를 만들어야 했다. 하늘을 장악하는 자가 전쟁에서 승리한다는 개념이 생기기 시작했지만 그렇다고 해서 전투기가 군인들을 직접 목표로 해 폭격하는 일은 생각만큼 많지 않았다. 참호 속에 숨어 있는 군인들을 비행기가 발견하는 일이 쉽지 않았기 때문이었다. 전투기들의 주된 임무는 주요한 군사 시설을 목표로 삼아 그것을 파괴하는 것이 대부분이었다. 그리고 또 하나의 다른 임무는 도시를 파괴하는 일이었다.

사진 3 리차드 피터Richard Peter, 드레스덴의 시청에서 바라본 파괴된 도시, 1945년 9월 17일에서 31일 사이.
ⓒDeutsche Fotothek

그리고 폭탄이 떨어졌다 ─ 살바도르 달리

20세기에 일어난 전쟁들 속에서 피해를 당한 그 수많은 희생자들을 이야기할 때 그들 대부분은 사실 군인이 아니라 민간인이었다는 사실을 기억해야 한다. 우리가 20세기의 전쟁들이 비인간적이라고 더 가혹한 비판을 하는 것은 두 차례의 세계 대전과 그 이후의 전쟁들이 전쟁 중이라도 반드시 지켜야 하는 최소한의 도덕을 내부적으로도, 외부적으로도 완벽하게 무너뜨렸기 때문이다. 아마도 많은 사람들이 이 대목에서 학살을 떠올릴 것이다. 그러나 우리가 학살을 이야기할 때 제2차 세계 대전에서 나치가 벌였던 유태인 학살만을 기억해서는 안 된다. 나치가 가스실에서 "인종 청소"를 감행할 때 영국은 독일의 민간인을 향해 폭탄을 쏟아부었다. 독일이 아이들과 여자, 그리고 임신한 여자까지 죽이고 있을 때 영국도 독일의 민간인에 대해 똑같은 일을 하고 있었다. 영국은 독일의 드레스덴Dresden을 공격하면서 대부분의 병원과 아동 병원을 함께 폭격했다. 그리고 영국은 폭격을 피해 도망치는 사람들, 아이들과 임신한 여자들에게까지 기관총을 겨누었다. 독일에 대한 보복으로 영국이 선택한 것 역시 학살이었다.사진3

종이 도시의 불꽃놀이

한편 1923년 9월을 시작하는 첫날, 정오가 거의 다 된 시각 일본의 간토関東에는 엄청난 지진이 발생했다. 이 지진은 도시 하나를 완전히 파괴시켰다. 지진으로 40만 명의 사람들이 목숨을 잃었다. 이 숫자 안에 어수선한 틈을 타 일본인들이 학살한 식민지 국민 6,000명의 목숨도 함께 계산되었는지는 모르겠다. 어쨌거나 간토 대지진은 당시 역사상 최악의 화재를 기록하며 사망자와 도시의 파괴를 가속화했다. 이 모습은 서구에 한 가지 정보와 다른 또 하나의 영감을 주었다.

한 가지 정보는 일본의 도시가 나무와 종이로 만들어졌다는 것이고, 다른 또 하나의 영감은 폭격을 했을 때 더할 나위 없이 좋은 효과를 낼 수 있을 거라는 생각이었다. 미국 공군의 아버지라고 불리는 윌리엄 '빌리' 미첼William Billy Mitchell[1]은 지금은 이미 과거가 되어버린 미래의 전쟁 형태와 일본과의 전쟁 등을 예상하였는데 이때 그는 간토 대지진에서 얻은 영감을 참고하였다. 즉 나무와 종이로 이루어진 도시는 공군의 좋은 목표물이 될 것이고 이에 따라 파괴는 특정한 건물이나 시설 등으로 대상을 한정하는 것이 아니라 총체적으로 이루어져야 할 것이라고 그는 주장하였다. 특정 지점을 완벽하게 명중시키는 것으로 전쟁 중 명성을 날렸던 미국의 군인으로서는 다소 새로운 주장이었다. 그리고 이 말은 곧 현실이 된다.

미국은 그동안 자신들이 쌓았던 명성을 뒤로하고 전술을 완전히 바꾼다. 그들은 이제까지 소이탄燒夷彈, incendiary bomb이라는 화력이 강한 폭탄에 관심이 없었다. 처음 이 폭탄이 등장한 것은 1915년 제1차 세계 대전에서였다. 당시 독일은 비행기가 아닌 비행선 체펠린Zeppelin을 이용해 영국에 이 폭탄을 떨어뜨렸다. 물론 이때도 민간인이 학살되긴 하였으나 독일군이 기대한 만큼의 효과를 거두지는 못했다. 전쟁이 계속되면서 소이탄도 더 발전을 했다. 이 폭탄은 그 안에 불에 타는 물질들을 넣어놓고 투하하면 큰 불이 번지도록 만들어졌다. 그렇기 때문에 이 폭탄은 폭격을 할 때 다소 정확도가 떨어져도 목표물 주변을 다 불태울 수 있는 특징이 있었다. 1930년대까지만 하더라도 미국에는 이러한 폭탄을 연구하는 과학자가 단 두 명이었다. 군사 관련 기술에 어마어마한 투자를 하던 당시로서는 소이탄 정도에는 거의 관심이 없었다고 할 수 있다. 미국은 이런

1 그는 중간 이름인 'Billy'를 주로 사용하여 빌리 미첼로 알려져 있다.

폭탄보다는 폭격의 정확도를 높이는 쪽에 더 많은 투자를 하고 있었다. 1927년 칼 노든Carl Norden이라는 미국의 엔지니어가 뛰어난 폭격 조준기를 발명한 덕분에 미국 공군은 명사수라는 별명을 더욱 확고히 할 수 있었고 동시에 비교적 도덕적인 전쟁도 수행할 수 있었다. 물론 도덕적이라는 말과 전쟁은 결코 양립할 수 없기는 하지만 여기서는 '비교적'이라는 단어 속에 있는 상대성에 방점을 두기로 하자.

그러나 제2차 세계 대전이 시작되고 일본이 미국을 도발했을 때 미국은 자신의 별명을 완전히 잊은 듯했다. 1941년 12월 27일 일본이 진주만을 공격했을 때 폭격을 감행한 것은 군 시설이었다. 진주만은 당시는 물론 현재까지도 세계에서 가장 큰 규모의 해군 시설이 있는 곳이다. 다시 말해 일본의 폭격은 결코 민간인 학살이 아니었다. 일본은 미국이 아닌 다른 곳에서 이미 대규모의 학살을 자행하고 있었다. 늘 그렇듯 학살은 자신보다 열등하다고 여기는 이들에게 자행되는 논리를 갖고 있다.

미국은 일본의 도발에 유럽에서 행했던 방식과는 전혀 다른 방식으로 대응하려고 하고 있었다. 일본에 대한 장거리 폭격 계획에 참여했었던 헤이우드 쉐퍼드 한셀Haywood Shephard Hansell 장군이 갑자기 심장마비로 죽자 일본 공습을 주도하게 된 커티스 르메이Curtis Lemay 장군은 일본에 "그들이 본 것 중 가장 큰 불꽃놀이"를 선물하기로 한다. 그리고 1945년 3월 9일 밤, 르메이가 독일의 함부르크Hamburg와 드레스덴에서 배운 것을 '종이 도시'에 실험하기 위해 미 공군은 B-29 전투기에 총과 탄약을 모두 뗀 채 소이탄만 가득 싣고서 도쿄Tokyo로 날아간다. 3월 9일, 미군이 선택한 바로 그날은 하루 종일 바람이 세차게 불었다. 미국은 이날 1,665톤의 소이탄을 "정밀 폭격"에 사용했다. 목표물은 사람들이 가장 많이 밀집해 살고 있던 지역들이었다. 어마어마한 양의 폭탄과 그날의 바람은

사진 4 일본 도쿄에 소이탄을 떨어뜨리는 B-29, 1945. (출처: 미국 국립공원관리청)

그리고 폭탄이 떨어졌다 — 살바도르 달리

도시 전체를 완벽하게 태워버렸다. 불은 일주일이 지나도 꺼지지 않았다. 그리고 10만 명의 사람이 타 죽었다.사진4-5

그러나 아직 끝나지 않았다. 미국이 실험하고 싶어 하는 폭탄이 아직 남아 있었기 때문이다.

사진 5 이시카와 큐유石川光陽 사진, 1945년의 도쿄 폭격 사진, 1945년 3월 10일경.
: 마치 조각 작품처럼 보이는 이것은 완전히 타버린 아이와 그 아이를 업고 가던 엄마의 사진이다.

실험명, 트리니티

1938년, 독일의 물리학자 오토 한Otto Hahn은 몇몇의 무거운 원소들이 더 단순한 성분으로 분열할 수 있음을 증명했다. 이어 1939년 오스트리아 출신 리제 마이트너Lise Meitner는 핵분열에 대한 이론적 설명과 함께 핵 연쇄반응으로부터 나오는 에너지를 계산해냄으로써 남성의 이름으로 도배되어 있는 과학사에 여성의 이름을 추가했다. 물리학계의 이 두 성과는 곧바로 공포를 일으켰다. 헝가리의 물리학자 레오 실라르드Leó Szilárd는 그해 7월, 미국의 대통령이었던 루즈벨트Franklin Delano Roosevelt에게 보낼 편지의 초안을 작성해 당시 전 세계에서 가장 유명한 과학자였던 알버트 아인슈타인Albert Einstein에게 연락했다. 그리고 아인슈타인에게 원자폭탄의 가능성에 대해 이야기했다. 아인슈타인은 처음에는 그의 주장을 확신하지 못했지만 결국 루즈벨트에게 편지를 보내는 것에 동의했다.

루즈벨트는 그 편지를 아주 잘 이해했다. 그리고 원자폭탄을 만드는 것은 독일도, 미국도 할 수 있다는 것도 이해했다. 이로써 루즈벨트는 본격적으로 원자무기를 개발하기 위한 기획안을 만들었다. 이것이 바로 그 유명한 맨해튼 프로젝트Manhattan Project가 되었다. 이 사업에 미국 내 37개 기관과 4만 3천 명의 인원이 참가했고 미국 정부는 22억 달러를 연구비로 지원했다. 아무리 산업사회가 도래하였다고는 하지만 이런 대규모의 과학 연구는 보기 드물었다. 이를 계기로 과학계에는 '빅사이언스Big Science', 한국어로는 '거대과학'이라는 개념이 등장하게 된다. 어마어마한 돈과 수많은 과학자들이 참여하는 큰 규모의 과학 연구, 이것은 전쟁으로 시작된 것이었다.

"맨해튼 프로젝트"라는 이 엄청난 투자의 결과는 빨랐다. 핵무기 개발을 촉구하는 과학자들의 편지를 미국의 대통령이 받은 지 겨우 6년 만에 뉴멕시코의 로

스앨러모스 연구소 근처에서 트리니티Trinity라는 암호명의 원자폭탄 실험이 이루어진다. 1945년 7월 16일의 일이었다. 그리고 불과 몇 주 뒤인 8월 9일 아침 11시 2분, 실험에서와 같은 디자인으로 만들어진 플루토늄 폭탄 팻맨Fat Man이 실전에 투입되어 나가사키Nagasaki에 떨어진다.사진6 당시 맨해튼 프로젝트에서는 두 가지 핵폭탄을 연구하고 있었다. 하나는 팻맨과 같은 플루토늄 폭탄이었고, 다른 하나는 우라늄 폭탄이었다. 우라늄 폭탄은 플루토늄 폭탄보다 훨씬 단순한 원리였기 때문에 그것에 대한 실험은 오히려 늦추어졌다. 실험에 쓸 폭탄의 이

사진 6 맨해튼 엔지니어 디스트릭트 엔지니어국 전쟁부 사진, 트레일러에 팻맨을 싣고 있는 모습, 1945년 8월.
(출처: 미국 국가 문서 보관소)

사진 7 리틀보이가 히로시마에 투하된 직후 피어오르는 버섯구름, 1945년 8월 6일. (출처: 미국 국가 문서 보관소)

름은 리틀보이^{Little Boy}. 실험일은 팻맨을 실전에 쓰기 3일 전인 8월 6일 아침 8시 15분. 실험 장소는 히로시마^{Hiroshima}였다.^{사진7}

히로시마, 그리고 나가사키

미국은 전세를 역전시키기 위해 핵폭탄을 사용한 것이 아니었다. 일본이 전쟁에서 재미를 본 것은 제2차 세계 대전을 시작했을 무렵뿐이었다. 1944년 말에 이미 일본은 자국이 폭격당하는 것도 막을 수 없는 상태였다. 핵폭탄을 떨어뜨리기 전 이미 미국은 전쟁에서 우위를 점하고 있었다. 핵폭탄을 일본에 떨어뜨린 것은 말 그대로 미국을 도발한 한낱 유색인종에 대한 복수와 응징이었다. 이 폭격으로 히로시마에서는 7만 명의 사람들이 즉사했고, 1945년 말이 되면 9만에서 16만 6천여 명이 원폭 피해로 사망한다. 그리고 그것으로 끝나지 않았다. 1950년까지 20만 명이 죽은 것으로 추정되고 이후에도 피폭 피해자들의 죽음은 멈추지 않았다. 팻맨이 떨어졌던 나가사키에서도 비슷한 숫자의 사람들이 즉사했다. 그리고 그해 말까지 사망자는 8만에 달했다. 나가사키가 히로시마에 비해 피해자 수가 적었던 이유는 팻맨이 리틀보이보다 위력이 약했기 때문은 아니었다. 팻맨이 떨어지기 8일 전인 8월 1일, 나가사키에 대규모의 폭격이 있었는데 이 폭격으로 이미 많은 사람들이 목숨을 잃었고 살아남은 사람들은 근교의 시골로 피난을 떠난 상태였기 때문이었다.

여기서 또 하나 중요하게 여겨져야 할 것이 있다. 일본은 전쟁 중 강제 노역을 위해 그들의 식민지에서 한국인들을 끌고 왔는데 그 수는 67만에 달했다. 일본에 원자폭탄이 떨어졌을 때 이들 중 2만 명이 히로시마에서, 2천 명이 나가사키

에서 죽었다. 히로시마에서 죽은 사람이 총 7만이었던 것을 생각하면 한국인의 수는 엄청났다. 이때 죽은 사람들 속에는 대한제국의 왕자였던 이우도 있었는데 그를 포함하여 죽은 사람들 대부분은 자신의 의지와 관계없이 히로시마에 있었다. 일본이 한국에 대한 식민 통치를 하는 동안 일본은 자신들이 벌인 전쟁을 감당하기 위해 그 어떤 제국주의 나라들보다 잔인하고 끔찍하게 식민지를 다루었다. 이러한 와중에 미국은 일본에 두 개의 폭탄을 떨어뜨림으로써 일본이 전쟁에서 항복을 선언하게 하였고, 이로써 한국은 독립을 얻을 수 있었다.

그러나 전 인류의 평화가 아닌 국가와 민족만을 고려하여 지난 역사의 손익을 계산하는 차가운 이성주의자, 국수주의자들에게도 이 역사 속 원자폭탄이 결코 긍정적일 수 없는 이유가 여기에 있다. 한국인 역시 일본인과 똑같이 원자폭탄의 피해자이다. 여전히 많은 사람들이 원자폭탄으로 전쟁을 끝냈다며 이를 긍정적으로 평가한다. 그러나 폭탄에 결코 장점은 없다. 역사가 그것을 증명하고 있다.

비키니 섬의 원자폭탄

많은 역사책과 이야기 속에서 원자폭탄에 관한 부분은 이쯤에서 끝을 맺는다. 그러나 실제 우리의 역사는 히로시마와 나가사키에서 끝나지 않았다. 일본에 핵폭탄을 떨어뜨림으로써 전쟁에 승리했던 나라의 사람들은 무슨 생각을 했을까. 그 생각들은 분명 폭격의 비극에만 초점이 맞춰져 있지는 않았을 것이다. 물론 많은 사람들이 자신의 나라에도 원자폭탄이 떨어질지 모른다는 두려움에 휩싸여 전쟁을 반대하고 핵 역시 반대하였지만, 이러한 감정이 사회 전반에 퍼지지는 않았다. 그보다 더 많은 사람들은 마치 엄청난 권력을 잡은 것처럼 굴었다. 실

제로 원자폭탄을 보유하고 있는 것은 권력을 가진 것과 다르지 않았다. 때문에 전쟁이 끝난 후 미국과 소련은 앞을 다투어 핵무기를 개발하였다. 원자폭탄은 그야말로 숭고하였다. 인간이 만들어낸 것 중 가장 강한 것, 단 한 발로 지구상의 모든 것을 파멸시킬 수 있는 절대적인 힘, 바로 그것이었다.

실제 도시에 원자폭탄을 떨어뜨려 그 위력을 확인한 미국은 이 폭탄에 대한 욕망을 멈추지 않았다. 그들은 공중에서 땅 위로 원자폭탄을 떨어뜨려 보았으니 이번에는 그것이 물 위에서 어떤 위력을 갖는지 확인해보고 싶었다. 그래서 계획된 것이 비키니 산호섬Bikini Atoll에서의 실험이었다. 이 실험은 크로스로드Crossroads라는 암호명으로 불리게 된다. 비키니 섬에서 그리 멀지 않은 바다에 전쟁 후 더 이상 사용할 수 없는 함선들을 모아놓고 원자폭탄을 떨어뜨리는 실험이 그것이었다. 전쟁이 끝난 지 1년이 채 되지 않은 1946년 7월 1일, 미국은 비키니 섬에 이름이 에이블Able, 별명은 길다Gilda인 원자폭탄을 하늘에서 떨어뜨린다. 그리고 며칠 후인 7월 25일, 이름이 베이커Baker, 별명은 비키니의 헬렌Helen of Bikini이라는 원자폭탄을 물속에서 쏘아 올리는 실험을 한다. 어떻게 쏘는 것이 더 위력이 강한지를 알기 위함이었다. 참고로 결과는 물속에서 쏘아 올렸던 폭탄이 더 큰 위력을 발휘했다.

이 실험은 전면적으로 공개된 실험이었다. 전쟁에서 승리를 거둔 미국은 그 위용을 더욱 과시하려는 계산이 있었는지 많은 보도 카메라를 불러들였다. 이 공개 실험에 많은 사람들의 엄청난 관심이 쏟아졌다. 이것은 전쟁에서는 직접 목격하지 못한 신비로운 핵폭탄의 숭고함을 확인하기 위한 거대한 이벤트였다. 비키니 섬에는 사진을 찍기 위한 높은 임시 탑이 세워졌고 거기에는 원격으로 조정하는 카메라들이 장착되었다. 비키니 섬의 핵폭탄 실험 장면은 5만 장이 넘는 스틸 사진과 457km에 달하는 영화 필름 속에 담겼다. 그리고 실험 다음날,

수많은 나라들의 수많은 신문들이 이를 보도했다. 일본을 때려 부순 엄청난 위력의 폭탄에 대해 전해 듣기만 한 많은 사람들은 이 기사에 열광했다. 어마어마한 물기둥과 버섯처럼 솟아오르는 연기가 하늘 위 구름까지 솟아오르는 사진을 보며 사람들은 자연보다 위대한 과학 기술의 장대함을 느꼈다. 그리고 사람들은 이제 신보다 과학을 숭배해야 한다고 생각하기 시작했다.^{사진8}

핵폭탄에 대한 엄청난 기대만큼 그 파괴력이 별것 아니라고 실망하는 사람들도 많았지만, 거의 모든 사람들이 비키니 섬의 길다와 헬렌에 대해 이야기하기

사진 8 미국방부 사진, 작전명 크로스로드, 비키니 섬에 베이커가 폭파되는 장면, 1946.

그리고 폭탄이 떨어졌다 — 살바도르 달리

사진 9 <길다*Gilda*>, 찰스 비더Charles Vidor 감독, 1946, 콜롬비아 영화사Columbia Pictures, 미국.
 : 길다 역할의 리타 헤이워스Rita Hayworth.

시작했다. 첫 번째로 실험을 했던 원자폭탄 에이블의 별명이었던 길다는 동명의 영화 속에서 리타 헤이워스Rita Hayworth가 맡았던 여자 주인공의 이름이기도 했다.사진9 길다는 치명적인 매력을 가진 여자였고 두 번째 원자폭탄 베이커의 별명인 비키니의 헬렌 역시 팜므파탈의 이미지를 갖고 있었다. 이 아름다운 여인들의 이름이 붙은 핵폭탄을 이제 사람들은 어떻게 받아들일까?

비키니? 비키니!

길다와 헬렌에 관한 소식은 프랑스 파리의 한 패션디자이너에게도 전해진다. 그는 패션계에 엄청난 충격을 주고 싶은 욕망을 갖고 있는 인물이었다. 그는 진짜로 획기적인 옷을 만들어냈다. 이전에도 그와 비슷한 형태의 옷이 있기는 했지만사진10 그의 옷은 기존의 것보다 훨씬 더 파격적이었다. 너무 파격적이어서 그 옷을 입겠다고 나서는 모델이 없을 정도였다. 그는 결국 파리의 한 나이트클럽에서 춤을 추는 스트립 댄서를 모델로 세우게 된다. 첫 번째 원자폭탄이 비키니 섬에 떨어진 지 4일 뒤인 1946년 7월 5일, 모델이 된 댄서는 그 파격적인 옷을 입고 한 패션쇼의 캣워크를 걷는다. 그리고 약 2주 후 이 옷을 디자인한 이는 자신의 옷에 이름을 붙인다. 그렇다. 모두가 예상했겠지만 그 옷의 이름은 '비키니'가 된다. 가장 충격적인 옷에 가장 흥미진진한 관심거리의 이름을 붙인 덕에 이 옷을 만든 이는 단숨에 유명세를 타게 된다. 이렇게 해서 속옷보다도 더 작게 조각난 수영복 비키니가 세상에 나오게 되었다. 이로써 비키니를 디자인한 루이 레아르Louis Réard와 모델 미셸 베르나디니Michele Bernardini는 자신들의 이름을 역사에 남기게 된다.사진11

사진 10 사진작가 미상, 지중해 해변Mediterranean Beach Scene, 1944년 6월 28일경. (출처: 미국 국가 문서 보관소, 프랭클린 D. 루즈벨트 도서관)

: 북아프리카에 주둔해 있던 여군들이 잠깐의 휴가를 즐기고 있다. 이들은 원피스와 투피스 수영복을 각각 입고 있다. 비키니는 투피스 수영복과 흡사하지만 훨씬 작고 끈으로 연결되어 있어 훨씬 더 파격적이었다.

사진 11 미셸 베르나디니|Michele Bernardini, 1946.

원래 레아르는 이 손바닥만 한 옷에 반전의 메시지를 담고 싶다고 밝혔다. 아마도 그 말은 진실이 아닌 것 같다. 이것이 오해라면 레아르는 형식과 내용은 결코 분리될 수 없다는 예술의 가르침을 제대로 실현하지 못한 것일 수도 있다. 형식과 내용의 부조화 속에서 살아남은 것은 결국 형식인 겉모양뿐이었다. 이것은 오랜 시간이 흐른 후 지금에 와서야 하는 이야기가 아니다. 당시에도 마찬가지였다. 거의 벌거벗은 여자의 몸에서 전쟁과 핵폭탄의 위험성에 대한 메시지가 가장 먼저 발견되기를 바라는 것은 불가능해 보이지 않는가?사진12

이런 거짓 메시지가 가능했던 밑바탕에는 아직 대중들에게 방사능의 위험이 많이 알려지지 않은 탓도 있었다. 1930년대까지 방사능 물질은 유럽과 미국의

사진 12 보니얼페르라겐 아르키브Bonnierförlagens arkiv 사진, 아르틀 륀드귀스트와 마리아 비네Artur
Lundkvist och Maria Wine, 1947. (출처: http://press.abforlag.se/2006/arnald/arnald.htm)
: 비키니는 발표된 이후 곧바로 큰 인기를 끌었다. 이것은 단순히 선정성의 문제만으로 생각할 수 없다.
여권이 신장되면서 여성의 몸은 남성사회가 만든 규율과 시선으로부터 해방되었고 비키니는 이러한 흐
름을 타고 해방의 상징이 되기도 하였다. 노출은 여성의 해방이면서 동시에 자본주의의 수단이기도 했다.
여전히 비키니의 양면성에 관한 논란은 진행 중이다. 이것은 스웨덴의 작가이자 시인이었던 아르틀 륀드
귀스트(왼쪽에서 두 번째)와 그의 아내였던 시인 마리아 비네(가운데)가 동료들과 함께 찍은 사진이다. 이들
은 자본주의에 반대하는 지식인들이었다. 그런 마리아가 최신 유행의 비키니를 입고 사진을 찍은 것은 매
우 의미심장하다. 비키니가 여성의 몸을 자본주의적으로 상품화시켰다고 비난만 할 수 없는 이유이다.

대중들에게 선풍적인 인기를 끌었다. 구두 광택제, 비료, 청소 용품, 담배 등에 라
듐이 사용되었다. 뿐만 아니었다. 성인 속옷은 물론 신생아들이 입는 옷, 화장품,
초콜릿, 소다수, 콘돔, 좌약, 치약 등에도 사용되었다. 특히 토-라디아Tho-radia라

는 프랑스 브랜드는 1930년대와 1940년대에 큰 인기를 끌었다.사진13 약사였던 알렉시스 무살리Alexis Moussali와 의사였던 알프레드 퀴리Alfred Curie가 만든 이 화장품 브랜드는 라듐을 발견한 과학자 마리 퀴리Curie와 피에르 퀴리Pierre Curie와는 아무런 상관이 없음에도 불구하고 알프레드 퀴리의 이름 덕분에 처음부터 아름다움을 과학적으로 관리한다는 이미지를 가질 수 있었다. 고가의 방사능 재료를 넣어 가격이 상당했음에도 불구하고 토-라디아는 과학 시대에 걸맞은 화장품으로 여겨졌다.

히로시마와 나가사키에 원자폭탄이 떨어지고 난 이후 미국과 유럽에서 방사

능 물질이 들어 있는 물건들의 인기가 한풀 꺾이기는 하였지만 일상생활에서 완전히 퇴출된 것은 반핵운동이 본격화되고 방사능의 위험이 널리 알려진 1960년대 이후였다. 1950년대까지 핵, 원자, 방사능, 우라늄 등과 같은 단어들은 첨단기술을 상징했다. 1950년대가 되면 진짜로 방사능 물질을 넣지는 않았지만 아이들이 즐기는 장난감 무기는 물론 사탕과 과자에도 여전히 이런 이름들이 붙어 있었다. 심지어는 실제 방사능 실험이 가능한 어린이용 과학 실험 키트도 있었다.사진14 이 "길버트 우라늄238 원자 에너지 실험실Gilbert U-238 Atomic Energy Lab"은 불과 1950년과 1951년, 2년 동안만 판매되었지만 당시 가격 150달러라는 비싼 가격에도 불구하고 큰 인기를 끌었다.

사진 14 길버트 우라늄238 원자 에너지 실험실Gilbert U-238 Atomic Energy Lab 장난감.

일반인들이 방사능의 위험성에 대해 생각하기 시작한 것은 1950년대 후반 무렵부터였다. 미국은 1954년 남태평양에서 수소 폭탄 실험을 강행하는데 이때 근처에서 참치 어업을 하던 다이고후쿠류마루第五福竜丸라는 이름의 일본 어선이 피폭된다. 당시 선원은 23명이었는데 이들은 모두 방사성 낙진을 맞았다. 이들은 일본으로 돌아온 후에도 별 이상이 없어 보였으나 어느 날부터 갑자기 이상 반응을 보이기 시작했으며 7개월이 지난 후에는 마침내 첫 번째 사망자가 나왔다. 이로 인해 세계 최초로 반핵운동이 일본에서 일어났고 대중들은 폭탄과 폭발 자체만 위험한 것이 아니라는 것을 깨닫기 시작했다. 1958년 영국에서는 최초로 반핵 단체가 결성되었고 이에 따라 핵실험을 금지하는 운동이 시작되었다. 이런 운동이 본격화된 60년대가 되어서야 대중들은 핵이 과학과 이성의 위대함이 아니라 끔찍함을 상징한다는 것을 깨닫기 시작했다.

아무리 핵폭탄이 어떤 것인지 제대로 알지 못하였다고 하더라도 핵폭발로 죽어간 수많은 사람들을 떠올리지 못한다면 그것은 도덕적으로 비난받아 마땅한 일이다. 그러므로 비키니 섬에 떨어진 핵폭탄을 보고 여자의 조각난 옷에 비키니라는 이름을 붙였던 1946년의 한 디자이너는 명성에 대한 그의 욕망이나 무지가 아닌, 그의 도덕심에 대한 비난을 받는 것이 마땅할 것이다.

초현실주의자의 위대한 예견

화가 살바도르 달리는 과학과 폭격에 대해 지대한 관심을 가졌던 인물 중 하나였다. 달리에 관한 거의 모든 책들은 이 대목에서 그의 천재성에 대해 이야기한다. 달리는 실제로 늘 자신의 천재성에 스스로 감탄하는 인물이었고 이 천재

의 지적인 열망은 회화, 조각, 영화뿐만 아니라 물리학, 심리학, 정신분석학 등 다양한 분야에 걸쳐 있었다. 그러나 이 같은 문장은 반은 맞고 반은 틀렸다. 왜냐하면 이 시기의 많은 사람들이, 특히 거의 대부분의 지성인들이 달리와 비슷한 호기심을 갖고 있었기 때문이다. 특히 과학 분야에 있어서는 더욱 그러했다. 제2차 세계 대전이 끝나자 대중들의 과학적 호기심은 대단했다. 그들은 그저 핵이나 원자, 우라늄이라는 단어를 소비하는 것으로 끝나지 않았다. 히로시마와 나가

그림 2 살바도르 달리, <비키니 섬의 세 스핑크스*Three Sphinxes of Bikini*>, 1947, 캔버스에 유화, 30×50cm, 개인 소장.

사키에 떨어진 원자폭탄의 원리에 대해 아마 21세기의 대중들은 설명하지 못하겠지만 당시의 대중들은 설명할 수 있었다. 각종 과학책, 과학 소설들이 인기 있는 필독서였고 신문에는 과학 지식들이 넘쳐났다. 당시 대중들은 신문에 등장하는 도표와 화학 공식에도 거부감을 갖지 않았다. 과학 지식에 대한 열망은 어디에서고 넘쳐났다. 미국이 핵폭탄을 비키니 섬에서 공개 실험한 것도 이러한 대중들의 열망에 힘입은 일이었다고 할 수 있다. 이런 분위기 속에서 달리는 〈비키니 섬의 세 스핑크스*The three sphinxes of Bikini*〉(1947)라는 작품을 그린다.그림2 지극히 원자폭탄을 찬미하고, 그것을 떨어뜨린 미국을 찬미하는 그림이었다. 동시에 핵폭탄에 대한 대중적인 욕망을 고스란히 반영하는 그림이기도 했다.

사실 이 〈비키니 섬의 세 스핑크스〉 이전의 달리는 폭격에 대해 다소 모호한 입장을 취했다. 그것은 다른 초현실주의자들과는 좀 다른 태도였다. 초현실주의자들은 당시의 사회와 예술뿐만 아니라 정치와 과학에 대해서까지 자신들의 의견을 개진하는 데 거리낌이 없었다. 20세기가 막 시작되었을 때 예술이 가지는 지위는 그 이전의 세기와는 달랐다. 계속되는 전쟁과 급변하는 사회 속에서 예술은 더 많은 발언권을 갖기를 원했다. 예술과 사회에 대해 정치적인 입장을 갖고 있는 사람들은 단체를 만들고 공식적인 입장을 채택하여 발표했다. 그리고 그들은 단체가 채택한 입장에 맞추어 각각의 분야에서 활동하였다. 다다이즘이 그러했고 초현실주의가 그러했다. 이 두 예술 그룹들은 다양한 예술 활동을 통해 무지한 대중들의 잘못된 인식들을 바로잡으려는 지성인의 의무를 수행하려고 노력했다.

전쟁과 폭격에 대해 많은 예술가들이 우려의 목소리를 냈다. 르네 마그리트 Rene Magritte가 1937년에 〈검은 깃발*Le Drapeau noir*〉을 그린 것처럼 화가들은 관련 주제로 작품을 만들기도 하고 공식적인 발언을 하기도 하였다. 특히 "초현실주의 선언Manifeste du surréalisme"(1924)을 통해 초현실주의를 창시한 시인 앙드

사진 15 사진작가 미상, 프란시스 피카비아Francis Picabia가 디자인한 푯말을 들고 있는 앙드레 브르통, 1920년 3월 27일. (출처: http://blakegopnik.com/post/147009113161)

레 브르통André Breton의 태도에 주목해볼 만하다.사진15 당시 그는 달리와 마찬가
지로 초현실주의 예술가들 사이에서도 유독 물리학에 관심이 많았다. 게다가 브
르통은 원자폭탄이 떨어지기 4년 전부터 원자폭탄의 가능성에 대해 미국을 돌
며 강연을 하였다. 그 스스로도 이것에 대해 "위대한 예견"이라는 표현을 서슴지
않았는데 과학자들조차도 잘 알지 못하던 비밀스러운 프로젝트를 그가 어떻게
알았는지는 신기한 일이다. 그가 진정한 예언가가 아니라면 짐작해볼 만한 일이
한 가지 있기는 하다. 방사능을 연구해 라듐과 플루토늄을 발견하였던 마리 퀴
리와 함께 연구를 하던 버트랜드 골드슈미트Bertrand Goldschmidt라는 화학자가 있
었다. 그는 독일의 프랑스 점령을 피해 미국으로 도주하였는데 그때 타고 있었
던 배에서 초현실주의 화가였던 앙드레 마송André Masson을 만났던 것을 증언했
던 기록들이 있다. 당시 나치가 프랑스를 점령하지만 않았다면 어쩌면 프랑스가
미국보다 먼저 핵을 개발했을지도 모르는 상황이었다. 게다가 초현실주의자들
은 서로 매우 긴밀한 관계를 유지하고 있었기 때문에 이 둘 사이에서 오고 갔던
정보가 브르통에게까지 흘러갔을 가능성이 매우 크다.

　브르통의 이 "위대한 예견"은 현실이 되었다. 그리고 참으로 아이러니하게도
미국이 첫 플루토늄 폭탄을 실험하기 위해 미국의 뉴멕시코 주에서 트리니티 실
험을 감행한 지 얼마 지나지 않아 브르통은 거기서 멀지 않은 주니Zuni와 호피
Hopi 인디언 보호구역을 방문하게 된다. 바람의 방향으로 미루어보아 어쩌면 그는
자신도 모르는 사이에 세계 최초의 피폭자들 중 하나가 되었을지도 모른다. 확인
할 수는 없지만 핵에 관해 브르통은 많은 부분에서 최초를 기록하고 있는 것처럼
보인다. 어쨌거나 그는 제2차 세계 대전 중에 핵폭탄이 사용될 것이라는 것을 보
기 좋게 예언했지만 막상 일이 터지자 여기에 대해 정확한 입장을 나타내지 않았
다. 아마도 끔찍했던 전쟁을 끝낸 희열 속에서 먼 나라 다른 인종의 불행에 대한

공감을 밝히기에는 용기가 부족했는지도 모른다. 초현실주의자들이 이렇게 자신의 입장을 밝히기를 망설이고 있는 사이 달리는 즉각 자신의 의사를 밝혔다.

원자폭탄을 찬미하는 반항아, 달리

달리는 당시 초현실주의자들로부터 많은 비난을 받고 있었다. 왜냐하면 달리가 히틀러를 찬양하고 그의 취향에 맞는 그림을 그리는 것이 아니냐는 의혹을 사고 있었기 때문이었다. 달리는 "나는 항상 제복에 꽉 조여진 히틀러의 부드럽고 살찐 등에 사로잡혀 있다. 나는 벨트에서부터 어깨까지 가로지르는 히틀러의 가죽끈을 그리려 할 때마다 군복으로 포장된 그의 살의 부드러움에 두근거리는 바그너적 황홀경에 빠진다. 나는 사랑의 행위 중에도 이 같은 극도의 흥분을 경험해본 적이 없다"라고 이야기한 적이 있기 때문이었다. 게다가 초현실주의자들은 "동성애자들"이라는 비난을 받곤 했었다. 이런 말들은 브르통을 쉽게 자극했고 그는 이로 인해 거리에서 난투극을 크게 벌이는 일까지 있을 정도였다. 이로 인해 진짜 동성애자는 초현실주의 그룹에서 완전히 배척되었다. 이런 와중에 히틀러를 욕망의 대상으로 이야기하는 것은 엄연히 초현실주의자들을 도발하는 행위였다. 그의 정치적 성향과 진정성 역시 의심의 눈초리를 받았음은 당연한 일이었다. 달리는 자신의 언급과 히틀러에 대한 그림^{그림3}은 그 어떤 정치성도 없으며 그저 인간의 숨겨진 리비도를 표현한 것뿐이라며 상황을 모면하였지만 초현실주의자들은 그를 무척이나 껄끄러워했다.

하지만 미국에서는 초현실주의라고 하면 달리의 흘러내리는 그림들만을 연상할 정도였다. 미국에서의 인기에 달리는 기세등등하였고 동시에 다른 초현실주

그림 3 살바도르 달리, <히틀러에 대한 수수께끼*The Enigma of Hilter*>, 1938, 캔버스에 유화, 51.2×79.3cm,
국립 레이나 소피아 미술 센터, 스페인 마드리드.

그리고 폭탄이 떨어졌다 — 살바도르 달리

의자들에 대한 반항심도 만만치 않게 컸다. 그는 초현실주의자들과 브르통의 정치적 언급을 종종 비꼬았고 때로는 반대 진영에 서기도 했다. 때때로 달리는 브르통에게 아버지에게 반항하는 10대 아들처럼 굴었다. 그러나 곧 달리는 아버지를 눌러버릴 기회를 잡는다. 원자폭탄이 세상에 실체를 드러내자 브르통은 오히려 공식적인 언급을 회피하고 있었는데 그때 달리는 그것에 대한 의견을 선점해버린다. 원자폭탄을 찬미하는 입장을 밝힌 것이었다. 그는 새로운 원자의 시대를 축하했고 그에 걸맞은 그림 〈멜랑콜리, 원자, 우라늄의 목가*Melancholy, Atomic, Uranic Idyll*〉그림4를 그렸다. 기묘한 분위기를 자아내는 이 그림에는 핵폭탄과 전쟁을 둘러싼 많은 도상들이 배치되어 있다. 폭격을 가하는 비행기는 흘러내리는 그 무언가 속에 배치되어 사람의 얼굴 형상을 가진 이중 이미지가 된다. 그 옆의 새가 날아가는 하늘 역시 사람 얼굴 형상을 한 이중 이미지이다. 그 옆에는 야구공을 치고 있는 타자가 있고 여기저기 있는 오브제들에는 날아온 야구공이 박혀 있다.

야구는 미국의 역사와 함께했다고 해도 과언이 아닐 정도로 일찍부터 인기를 끌었다. 심지어는 제2차 세계 대전에 상당수의 야구 선수들이 참전했음에도 불구하고 메이저리그가 계속될 정도였다. 특히 이 그림이 그려졌던 1945년에는 역대 최다 관중 기록을 깰 만큼 인기몰이를 하고 있었다. 달리의 그림 속에서 핵폭탄의 폭발은 비행기의 폭격인 동시에 야구 선수들의 홈런이다. 오른쪽 밑에 배치된 폭발은 비행기에서 떨어진 폭탄으로부터 일어난 일이 아니다. 폭격을 하고 있는 비행기의 배경이 된 흐물거리는 형상은 폭탄이 아닌 야구공을 바닥으로 쏟아내고 있다. 야구 선수가 휘두른 배트에 맞은 것은 그것과 같은 야구공이 아닌가. 어두운 계열의 색과 오브제가 주는 기묘한 느낌, "멜랑콜리"라는 제목 덕분에 이 그림은 종종 전쟁의 비극과 핵폭탄에 대한 경고로 읽히곤 하였지만 적절

그림 4 살바도르 달리, <멜랑콜리, 원자, 우라늄의 목가*Melancholy, Atomic, Uranic Idyll*>, 1945, 캔버스에 유화, 65×85cm, 국립 레이나 소피아 미술 센터, 스페인 마드리드.

한 해석으로 보이지는 않는다. 오히려 이 작품은 매우 유머러스해 보인다. 게다가 기존의 해석은 달리의 행적과 도무지 어울리지가 않는다. 아마도 그가 "멜랑콜리"라는 단어를 제목에 포함시킨 것은 미국에 대한 찬미와 핵 시대에 대한 기

대감, 동시에 전쟁에 대한 염려를 자신의 작품에 모두 담아 그 어느 쪽으로부터도 비난받지 않는 길을 찾기 위해서인 듯싶다.

이후 1947년 달리는 조각난 여성복을 디자인하고 거기에 비키니라는 이름을 붙였던 루이 레아르와 쌍을 이룰 만한 작품인 〈비키니 섬의 세 스핑크스〉를 그린다. 이 그림은 〈멜랑콜리, 원자, 우라늄의 목가〉보다 더 유머러스하다. 〈비키니 섬의 세 스핑크스〉는 1936년에 그렸던 〈머릿속에 구름이 가득 찬 한 쌍A Couple With Their Heads Full Of Clouds〉그림5을 연상시키지만 대상에 대한 상상과 표현방식은 다소 다르다. 이 두 그림을 비교해보면 달리가 〈비키니 섬의 세 스핑크스〉를 어떤

그림 5 살바도르 달리, <머릿속에 구름이 가득 찬 한 쌍A Couple With Their Heads Full Of Clouds>, 1936, 나무에 유화, 87×66cm, 개인 소장.

자세로 그렸는지가 더욱 명확해진다. 동시에 핵폭탄에 대해 어떻게 인식하고 있었는지도 짐작할 수 있다.

〈비키니 섬의 세 스핑크스〉를 살펴보면 길다와 헬렌으로 이름 붙여진 두 발의 핵폭탄은 각각 사람의 머리와 나무로 표현되었다. 그리고 저 멀리 산 뒤로 메아리처럼 한 사람의 머리가 반복되고 있다. 여전히 그의 그림 속에는 이중 이미지가 존재하고 있지만 "정신 분석학에는 더 이상 흥미가 없다"는 이 무렵 그의 선언처럼 순수하게 원자폭탄만을 그림에 반영하고 있다. 그래서 머리를 감다가 말고 샴푸 거품을 잔뜩 묻히고 있는 것처럼 보이는 저 뒷머리는 과학에 대한 어떤 탐구도, 원자폭탄의 위험성도 아닌 그저 비키니 섬에서의 실험만을 기념하고 있는 것처럼 보인다.

이제 우리는

여기서 나는 원자폭탄과 핵폭탄의 용어를 마구잡이로 섞어서 사용하였다. 이 것은 계획되어 있었던 혼용이었음을 밝힌다. 처음 이것들이 개발되었던 1,900년 초에는 '원자력Atomic Energy', '원자폭탄Atomic Bomb'과 같은 말을 사용하였다. 이 말은 『타임머신The Time Machine』, 『투명 인간The Invisible Man』, 『우주 전쟁The War of the Worlds』과 같은 작품을 남겨 과학 소설의 거장으로 남은 영국의 작가 웰스 Herbert George Wells가 당시 과학자들이 발견했던 핵을 "원자가 쪼개지는 것"이라고 묘사하면서 이런 이해가 대중적으로 퍼지기 시작했다. 이 때문에 우리는 히로시마와 나가사키에 떨어진 폭탄을 '원자폭탄Atomic Bomb'이라고 부르는 것이다. 언어의 사회성을 생각해서 엄밀하게 이야기하자면 이 글 속에 등장하는 '핵

폭탄'은 '원자폭탄'으로 통일되어야 한다.

더 정확하게 구별한다면 원자폭탄은 핵분열 폭탄을 뜻한다. 그러나 일반적으로 핵폭탄은 소위 수소 폭탄이라고 부르는 핵융합 폭탄까지 포함하여 지칭하는 경우가 많다. 그래서 마치 핵폭탄이라는 말이 이것들을 모두 포괄하는 말처럼 느껴지는 것이다. 현재 우리가 '원자 무기Atomic Weapons'라고 말하지 않고 '핵폭탄Nuclear Bomb', '핵무기Nuclear Weapons'라고 하는 것은 그렇기 때문이다. 무기에 관해서는 이 용어들이 이런 식으로 사용되고 있지만 사실 영역을 넓히면 '원자'와 '핵'은 엄밀하게 구별하지 않고 사용되는 경우가 많다.

보통 히로시마와 나가사키에 떨어진 폭탄은 '원자폭탄', 현재의 것들은 '핵폭탄'이라고 부르는 경향이 있지만 이에 대해 어떤 합의가 있는 것은 아니다. 그렇기 때문에 일본에 떨어진 폭탄에도 '핵폭탄'이라는 말을 사용하는 것이 크게 어색하지는 않다. 여기서 내가 '원자폭탄'과 '핵폭탄'을 혼용하여 사용한 것은, 즉 히로시마와 나가사키의 원자폭탄에 '원자폭탄'이라는 단어만을 사용하지 않은 것은 그것이 그저 과거 속에만 존재하는 것이 아님을 말하고 싶었기 때문이다.

그리고 더 나아가 다음 문제에 대해서도 생각해볼 필요가 있다. 영어권 국가에서 핵무기Nuclear Weapons를 만드는 것과 같은 원리로 에너지를 만드는 것을 'Nuclear Energy'라고 한다. 이 단어들의 사용은 무기와 발전에 동일한 단어인 '핵Nuclear'을 사용함으로써 이 둘이 근본적으로 같은 것임을 인식하게 한다. 그런데 한국에서는 이상하게도 에너지를 만드는 것에는 '원자'라는 단어를 사용하고 무기에는 '핵'이라는 단어를 사용하여 '원자력 발전'과 '핵폭탄', '핵무기'라고 쓰고 있다. 과학 원리는 같으나 사회적인 용어는 다르다. 이 같은 단어의 선택은 '원자력 발전'이 '핵폭탄'과 같은 위험성을 가질 수 있다는 사실을 폭로하는 것을 막는다. 즉 '핵'폭탄과 같은 '핵'발전이라는 용어를 사용하지 않음으로써 이 둘

사이의 관계를 망각하게 하는 것이다.

일본 역시 발전소와 폭탄에 각각 '원자'와 '핵'이라는 단어를 통일하지 않고 사용하고 있다. 일본은 발전소에 '핵'이라는 표현보다는 여전히 '원자'라는 단어를 사용하여 '원자력 발전소げんしりょくはつでんしょ(原子力発電所)'라고 한다. 그러나 이는 한국과는 다른 문화적 함의를 가질 수 있다. '원자력 발전소'라는 이름은 여전히 일본인들에게 히로시마와 나가사키에 떨어졌던 '원자폭탄'을 상기시킨다. 자신의 나라가 겪은 역사는 끊임없이 반복되고 복기되는 것을 볼 때 '원자력 발전'은 일본 역사상 가장 비참했던 순간을 다시 의식 위로 끌어올릴 수 있다.

용법은 다르지만 독일도 비슷하다. 독일 역시 현재까지도 발전소를 '원자력 발전소Atomkraftwerk'라고 부르고 있다. 그러나 그들은 최근 개발되는 폭탄에까지 '원자폭탄Atombombe'라는 말을 사용하고 있다. '핵폭탄Nukleares Bombe'이라는 단어도 사용하고는 있으나 '원자폭탄'이 더 일반적인 용어이다. 이를 통해 역사상 일어났던 비극과 그 어떤 단절 없이 현재의 기술을 인식할 수 있다.

분명 핵분열과 융합을 이용한 폭탄과 에너지를 만드는 기술은 동일한 선상에 있다. 그렇기 때문에 발전소와 무기를 각기 다른 이름으로 부름으로써 이 둘을 다른 것으로 인식하거나, 적어도 이것을 알고 있는 사람들의 무의식 속에 이 사실들이 잠겨버리도록 하는 것은 옳지 못하다. 그러므로 한국에서도 '원자력 발전소'라는 단어보다 '핵발전소'라는 단어를 사용하기를 권한다. 또한 한국처럼 에너지와 무기에 각기 다른 단어를 사용하는 문화권들이 이 두 단어를 통일하기를 바란다. 우리는 히로시마와 나가사키에서 어떤 일이 일어났는지 알면서도 핵무기를 폐기하고 있지 않다. 더불어 우리는 체르노빌과 후쿠시마의 핵발전소가 폭발하여 어떤 일이 일어났는지 목격하였음에도 계속해서 핵발전소를 가동하고 있다. 끔찍하게도 체르노빌의 핵발전소가 폭발한 후에도 체르노빌의 다른 핵발

전소들은 최근까지 가동된 것처럼 대안이 없다는 이유로 핵발전소를 포기하지 않고 있다. 대안이 없는 것인가, 아니면 대안을 생각하지 않는 것인가? 우리는 무엇을 해야 하는가? 이 글을 읽는 사람들이 이에 대해 생각을 멈추지 않기를 바란다. 그리고 그것이 생각으로 그치지 않기를 바란다.

1903. 12. 10 ··········● 마리 퀴리와 피에르 퀴리 부부,
폴로늄과 라듐의 발견으로 노벨 물리학상을 수상하다.

1903. 12. 17 ··········● 엔진이 달린 최초의 비행기가 날다.

1904 ··········● 살바도르 달리, 태어나다.

1911 ··········● 최초의 비행기 폭격이 이루어지다.

1923 ··········● 일본에서 간토 대지진이 발생하다.

1938 ··········● 물리학자 오토 한, 핵분열에 대한 이론적 증명을 해내다.

1939 ··········● 물리학자 리제 마이트너,
핵 연쇄반응으로부터 나오는 에너지를 계산하다.

1939 ··········● 물리학자 레오 실라드르, 미 대통령인 루즈벨트에게
보낼 편지를 아인슈타인에게 부탁하다.

1941. 12. 27 ··········● 일본이 진주만을 공격하다.

1942 ··········● 맨해튼 프로젝트가 시작되다.

참고 문헌 ⁓

1 과학사에서 지워진 화가의 이름

이광주, 『대학의 역사』, 살림, 2008.

Adler, Robert E. 조윤정 역, 『의학사의 터닝 포인트 24 *Medical Firsts: From Hippocrates To The Human Genome*』, 아침이슬, 2007.

Bishop, W. J. *The Early History of Surgery,* Hale, 1960.

Bourne, H. R. Fox. *Life of John Locke,* Part 1, Kessinger Publishing, 2003.

Duffin, Jacalyn. 신좌섭 역, 『의학의 역사 *History of medicine; A Scandalously Short Introduction*』, 사이언스북스, 2006.

Fenster, M. Julie. 이경식 역, 『의학사의 이단자들 *Mavericks, Miracles And Medicine*』, Human&Books, 2004.

Ivins, William Mills. "What About the 'Fabrica' of Vesalius?," *Three Vesalian Essays to Accompany the Icones Anatomicae of 1934,* Macmillan, 1952.

O'Malley, Charles Donald. *Andreas Vesalius of Brussels,* 1514-1564. University of California Press, 1964.

Suk, Ian., Tamargo, Rafael J. "Concealed Neuroanatomy in Michelangelo's Separation of Light From Darkness in the Sistine Chapel," *Neurosurgery,* Vol. 66, No. 5, pp. 851-861.

Vasari, Giorio. Gaston du C. de Vere 역, *Lives of the Most Eminent Painters, Sculptors & Architects,* Macmillan and the Medici Society, 1912-1915.

2 인생의 8할이 종교개혁인 화가의 인생

이영림, 주경철, 최갑수, 『근대 유럽의 형성: 16-18세기』, 까치, 2011.

이창익, 「16세기 종교개혁과 성상파괴론」, 『종교학 연구』, 18집, 서울대학교 종교학 연구회, 1999.

Bätschmann, Oskar., Griener, Pascal. *Hans Holbein,* Princeton University Press, 1997.

von Boehn, Max., Loschek, Ingrid. 편, 이재원 역, 『패션의 역사 *Die Mode*』, 한길아트, 2000.

Dostoyevsky, Fyodor. 김근식 역, 『백치 *The Idiot(Идиот)*』, 열린책들, 2009.

Foister, Susan., Roy, Ashok., Wyld, Martin. *Holbein's Ambassadors: Making and Meaning,* National Gallery Publications, 1997.

Foister, Susan. *Holbein and England,* Yale University Press, 2004.

Hilary, Mantel. *Wolf Hall,* HarperCollins, 2009.

Hockney, David. 남경태 역, 『명화의 비밀 *Secret Knowledge: Rediscovering The Lost Techniques of The Old Masters*』, 한길아트, 2001.

Meyer, G. J. 채은진 역, 『튜더스 *Tudors*』, 말글빛냄, 2011.

Weir, Alison. 박미영 역, 『헨리 8세와 여인들 *The Six Wives of Henry*』, Vol. 1, 2, 루비박스, 2007.

Wolf, Norbert. 이영주 역, 『한스 홀바인 *Hans Holbein*』, 마로니에북스, 2006.

3 그녀의 부활을 꿈꾸었을까?

윤난지 엮음, 『모더니즘 이후, 미술의 화두』, 눈빛, 1999.

사사키 미쓰오, 사사키 아야코, 정선이 역, 『모네의 그림 속 풍경 기행 *MONE NO FUKEI KIKO*』, 예담, 2002.

Adam, Madame. 'The Dowries of Women in France,' *The North American Review,* Vol. 152, NO. 410. Jan., University Of Northern Iowa, 1891.

Fourny-Dargère, Sophie. 김혜신 역,『모네*Monet*』, 열화당, 1994.

Laver, James. 정인희 역,『서양 패션의 역사*Costume & Fashion: A Concise History*』, 시공사, 2004.

Harvey, David. 김병화 역,『모더니티의 수도 파리*Paris, Capital of Modernity*』, 생각의나무, 2005.

Heinrich, Christoph. 김주원 역,『클로드 모네*Claude Monet*』, 마로니에북스, 2005.

Patin, Sylvie. 송은경 역,『모네, 순간에서 영원으로*Monet, "Un Oeil... mais, bon Dieu, quel oeil!"*』, 시공사, 2005.

Rachman, Carla. *Monet,* Phaidon Press Limited, 1997.

Russell, Vivian. *Monet's Landscapes,* Frances Lincoln, 2005.

4 이중적인 사회와 이중적인 그림 속의 희생자

가쓰라 아키오, 정명희 역,『파리 코뮌*Commnune de Paris*』, 고려대학교출판부, 2007.

Benjamin, Walter. 조형준 역,『아케이드 프로젝트*Arcades Project*』, 새물결, 2005.

Buck-Morss, Susan. 김정아 역,『발터 벤야민과 아케이드 프로젝트*The Dialectics Of Seeing*』, 문학동네, 2004.

Casata-Rosaz, Fabienne. 박규현 역,『연애, 그 유혹과 욕망의 사회사*Histoire du Flirt* (2000)』, 수수꽃다리, 2003.

Davis, Deborah. *Strapless,* Penguin Group USA, 2004.

Flaubert, Gustave. 김화영 역,『마담 보바리*Madame Bovary*』, 민음사, 2011.

Jameson, W. C. *Buried Treasure of the South: Legends of Lost, Buried and Found Treasure- From Tidewater Virginia and Coastal Carolina to Cajun Louisiana,* Google Books, 2010.

Laver, James. 정인희 역,『서양 패션의 역사*Costume & Fashion: A Concise History*』, 시공사, 2004.

Olson, Stanley. *John Singer Sargent, His Portrait*, St. Martin's Griffin, 2001.

Schwartz, Vanessa R. 노명우, 박성일 역,『구경꾼의 탄생*Spectacular Realities*』, 마티, 2006.

Surtees, Robert Smith. *"Ask Momma": The Richest Commoner In England*, 1853, Bradbury, Agnew & Company, Digitized: Google Books(2007)

de Tocqueville, Alexis. *Democracy in America*, Digitized: Google Books(2006), 1863.

Whitney, Frances 외. *An Outline of American History*, United States Information Service, 1965.

Zola, Émile. 정봉구 역,『나나*Nana*』, 을유문화사, 1989.

Zola, Émile. 정성국 역,『목로주점*L'assommoir*』, 홍신문화사, 1994.

5 지나간 순간은 다시 오지 않는다

Amory, Dita. *Pierre Bonnard: the late still lifes and interiors*, Metropolitan Museum of Art, 2009.

Arendt, Hanna. 이진우, 태정호 역,『인간의 조건*The Human Condition*』, 한길사, 2007.

Brodskaya, Nathalia. *Bonnard*, Parkstone International, 2011.

Dülmen, Richard van. 최윤영 역,『개인의 발견: 어떻게 개인을 찾아가는가 1500-1800*Die Entdeckung Des Individuums 1500-1800*』, 현실문화연구, 2005.

Fermigier, André. *Pierre Bonnard*, Thames and Hudson, 1987.

Hyman, Timothy. *Bonnard: World of Art*, Thames & Hudson, 1998.

Kostenevitch, Albert. *Bonnard and the Nabis*, Parkstone International, 2012.

Vaillant, Annette. *Bonnard*, Graphic society, 1965.

6 그리고 폭탄이 떨어졌다

Breton, André. 황현산 역, 『초현실주의 선언 *Manifestes du surrealisme*』, 미메시스, 2012.

Frame, P. and Kolb, W. *Living with Radiation: the First Hundred Years.* Syntec, Incorporated, 2000.

Lindqvist, Sven. 김만섭 역, 『폭격의 역사 *A History of Bombing*』, 한겨레신문사, 2003.

Michael, Paris. *Winged Warfare: The Literature and Theory of Aerial Warfare in Britain, 1859-1917,* Manchester University Press, 1992.

Néret, Gilles. 정진아 역, 『살바도르 달리 *Salvador Dalí*, 1904-1989』, 마로니에북스, 2005.

Taylor, Michael R.(Editor). *The Dalí renaissance, new perspectives on his life and art after 1940,* Philadelphia Museum of Art, 2008.

Zeman Scott C., Amundson Michael A.(Editor). *Atomic Culture: How We Learned to Stop Worrying And Love The Bomb,* University Press Of Colorado, 2004.

도판 목록 ∼

색인 〜

세 번째 세계

우리가 몰랐던 그림 속 시대와 역사

Copyright ⓒ 김채린 2016
1쇄발행_ 2016년 11월 25일

지은이_ 김채린
펴낸이_ 김요한
펴낸곳_ 새물결플러스
편 집_ 왕희광·정인철·최율리·박규준·노재현·최정호·한바울·유진·신준호
디자인_ 서린나·송미현·이지훈·이재희·김민영
마케팅_ 이승용·임성배
총 무_ 김명화·최혜영
영 상_ 최정호·조용석
아카데미_ 유영성·최경환·김태윤

홈페이지 www.hwpbooks.com
이메일 hwpbooks@hwpbooks.com
출판등록 2008년 8월 21일 제2008-24호
주소 (우) 07214 서울특별시 영등포구 양평로 11, 4층(당산동5가)
전화 02) 2652-3161
팩스 02) 2652-3191

ISBN 979-11-86409-76-3 03650

책값은 뒤표지에 있습니다.

이 도서의 국립중앙도서관 출판시도서목록(CIP)은 서지정보유통지원시스템 홈페이지
(http://seoji.nl.go.kr)와 국가자료공동목록시스템(http://www.nl.go.kr/kolisnet)
에서 이용하실 수 있습니다(CIP제어번호: CIP2016023385).